BLUE MEN

DEVIL

主義

U0060221

SPECIAL

NO.16

唯 誠 / 宇 恩 / 尚 恩 / DEVIL

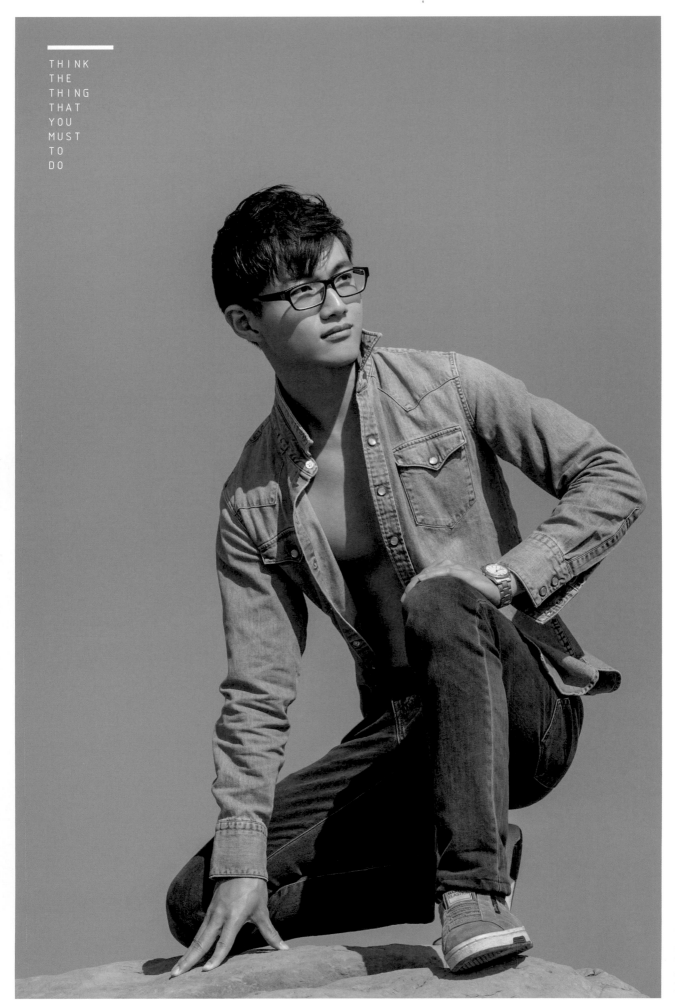

THINK
THE
THING
THAT
YOU
MUST
TO
DO

BLUEMEN

喜歡打球、游泳、健身
也喜歡跟朋友到戶外散散步
想做的事情很多
總是停不下來

我是唯誠
會嘗試寫真拍攝
除了突破了自己身體的極限之外
也想透過寫真的方式
為自己留下不一樣的青春

也想
讓你一起參與其中

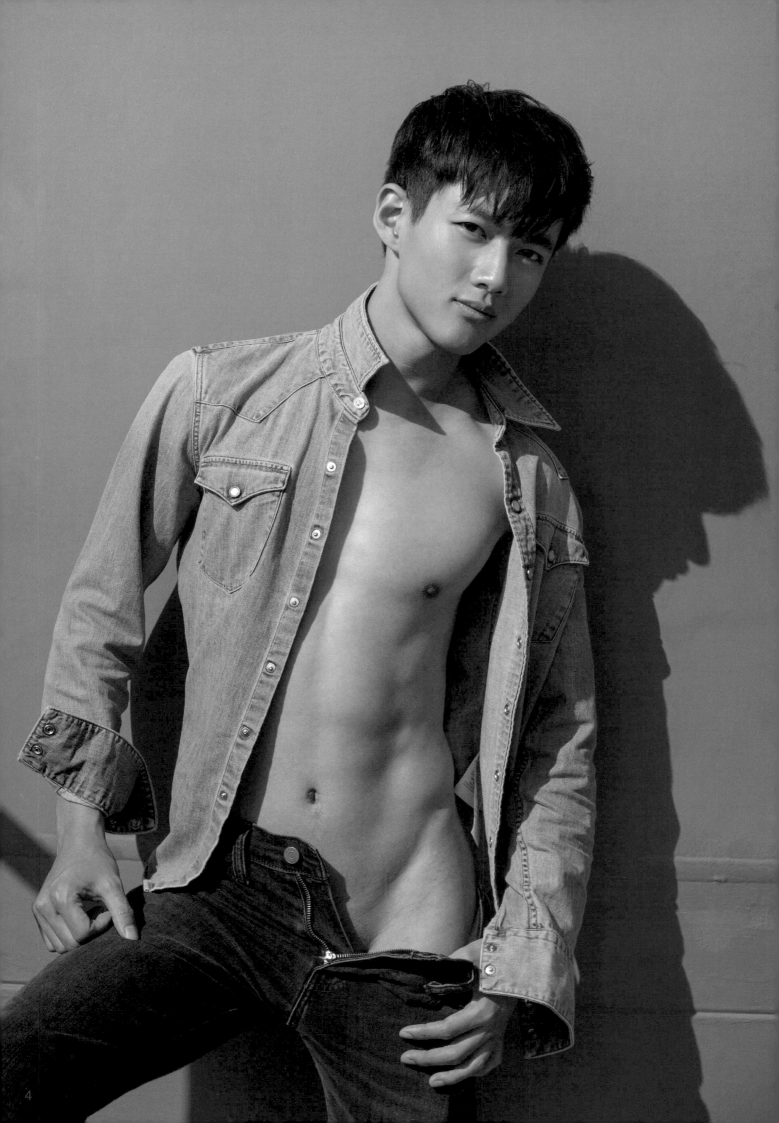

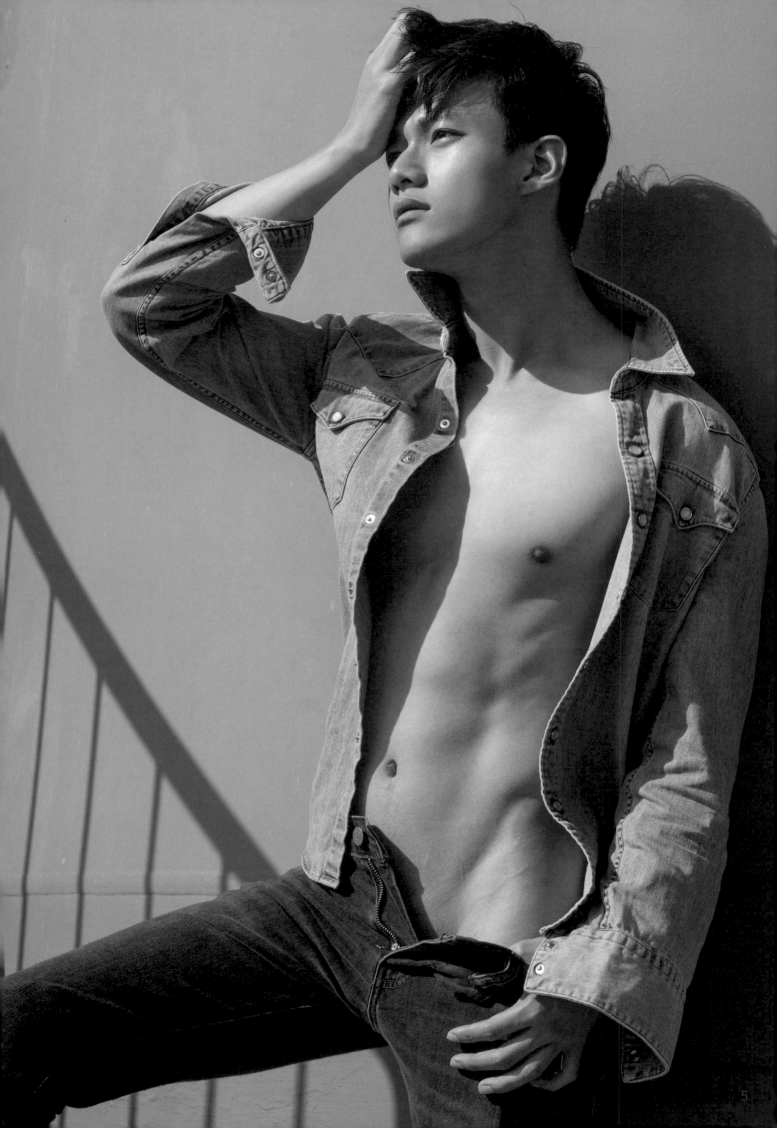

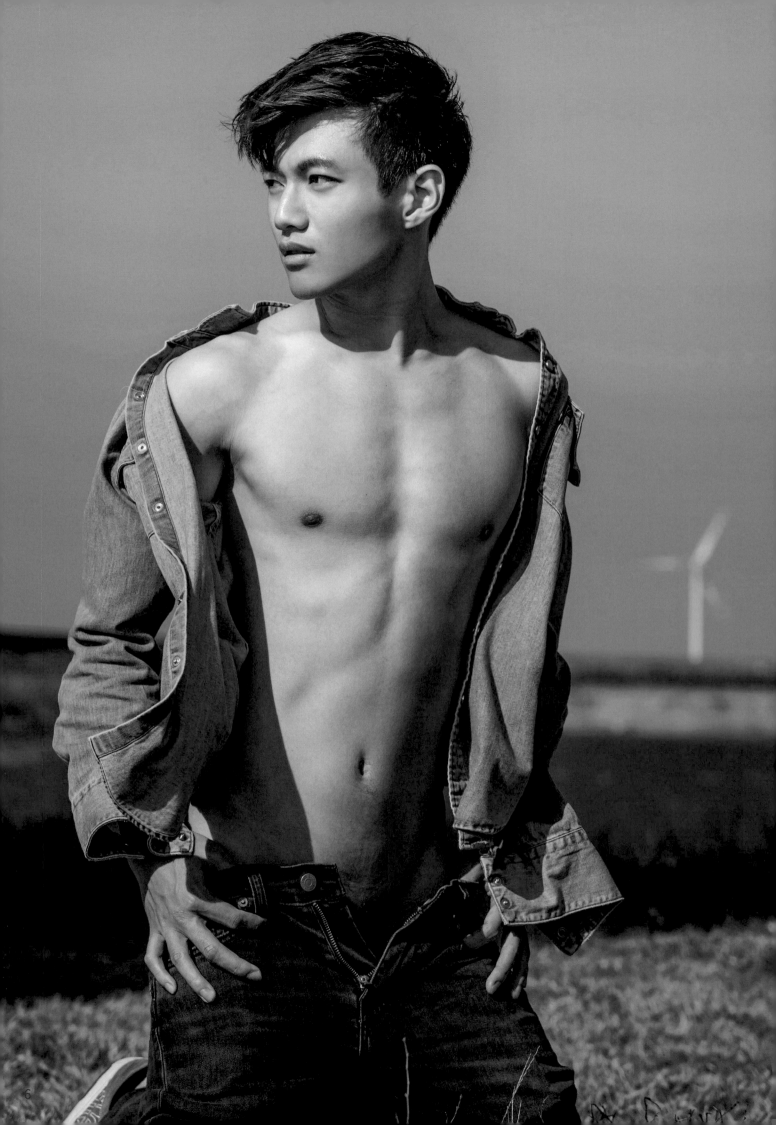

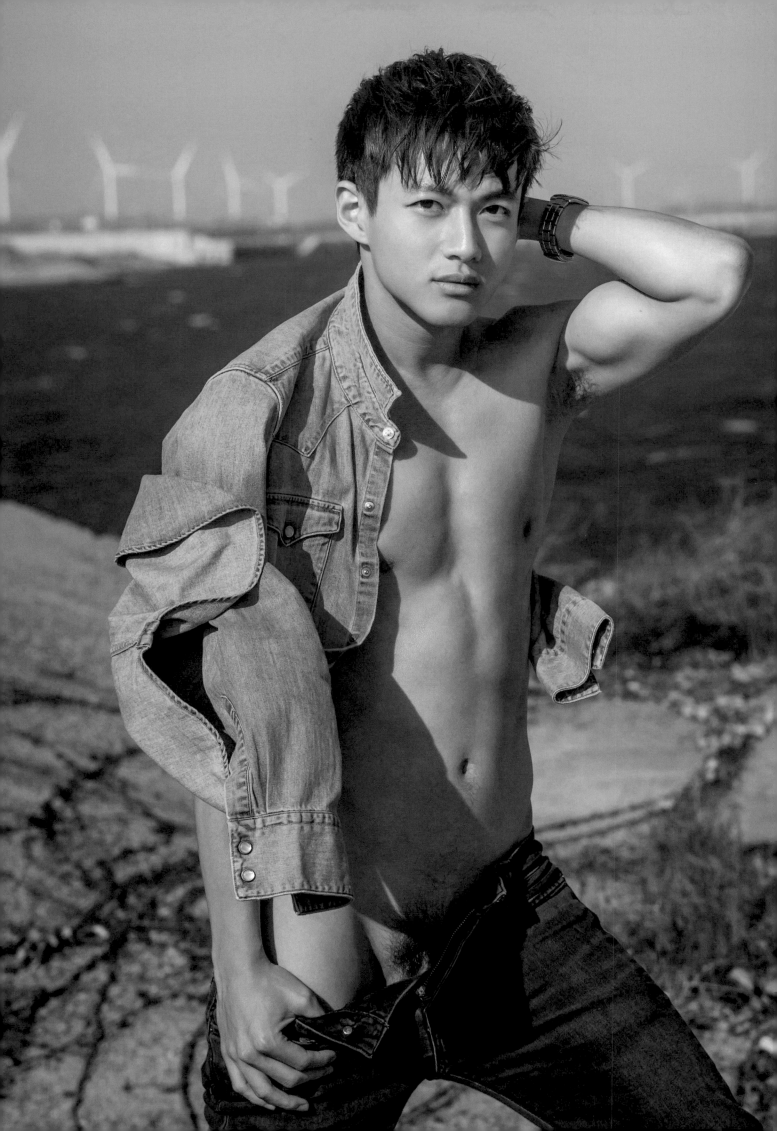

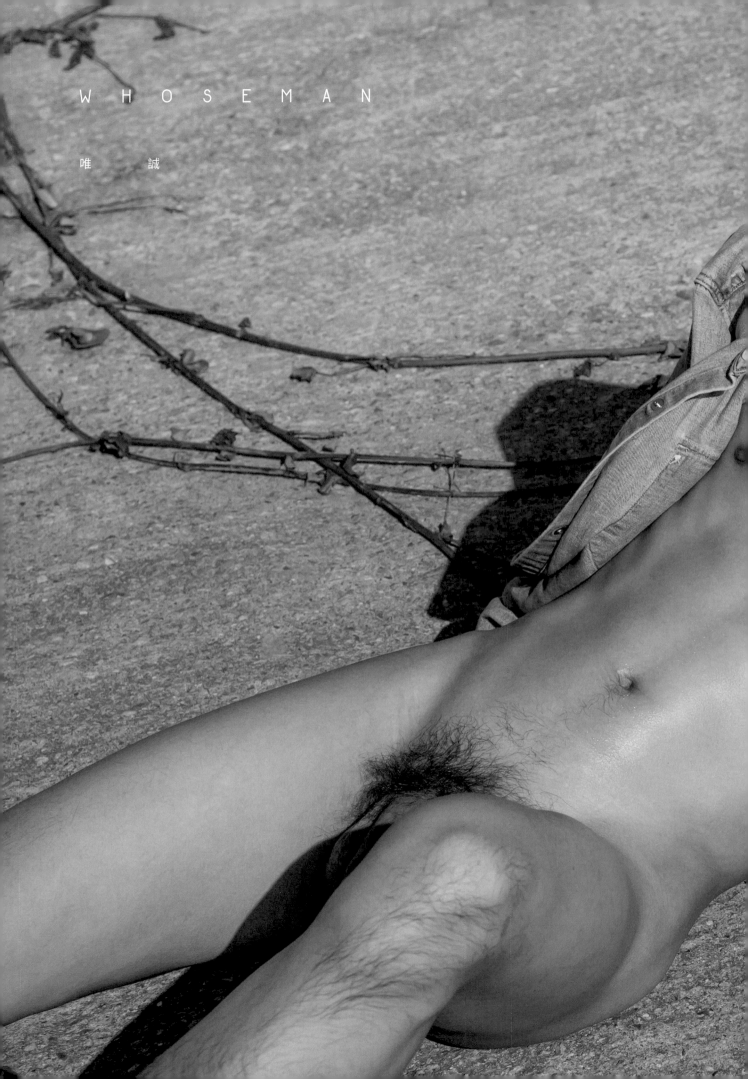

WHOSEMAN

唯　誠

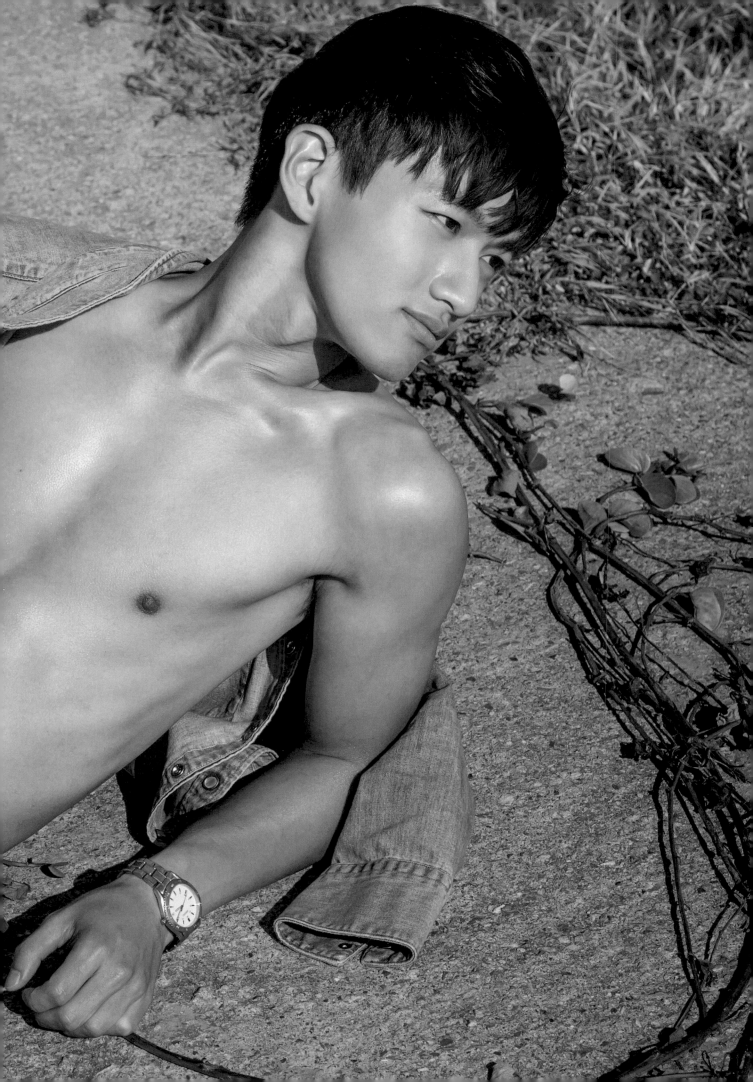

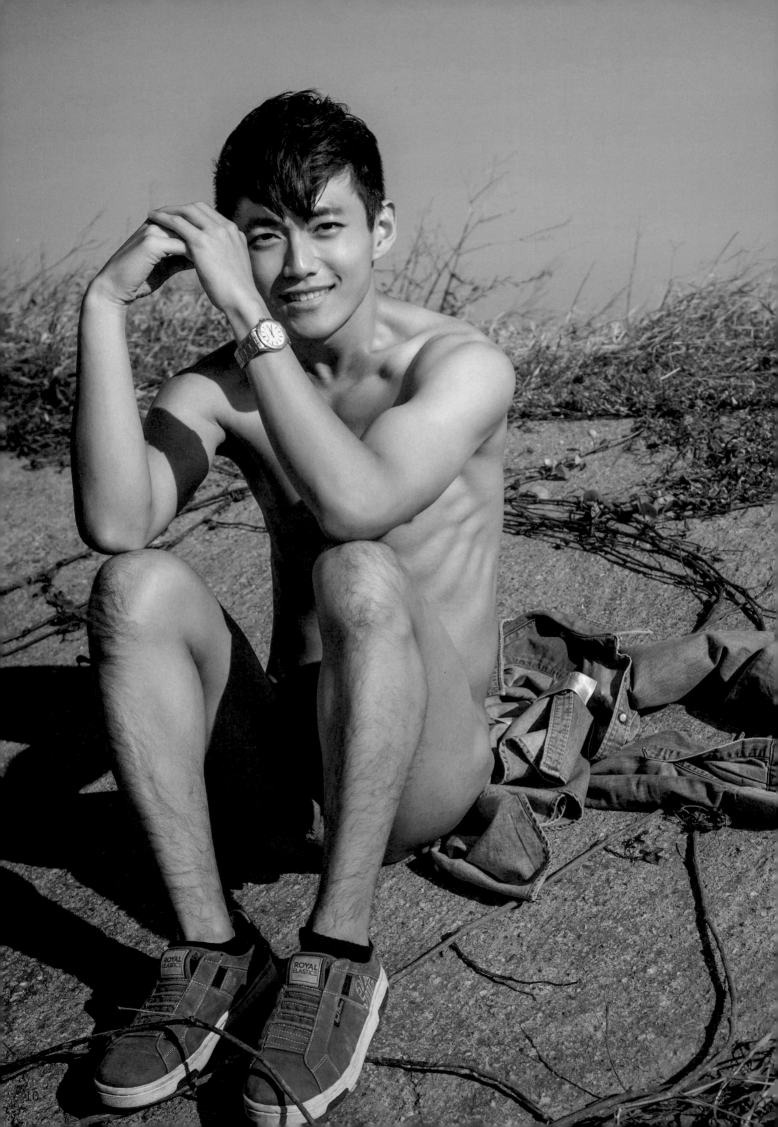

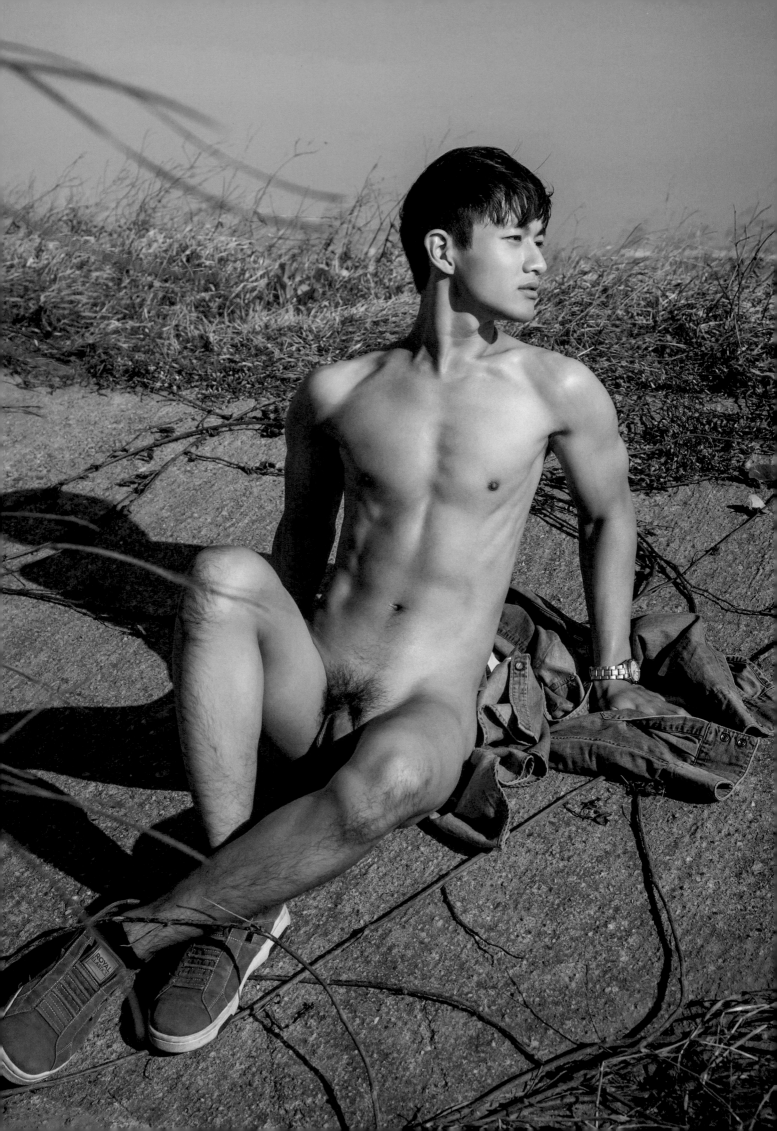

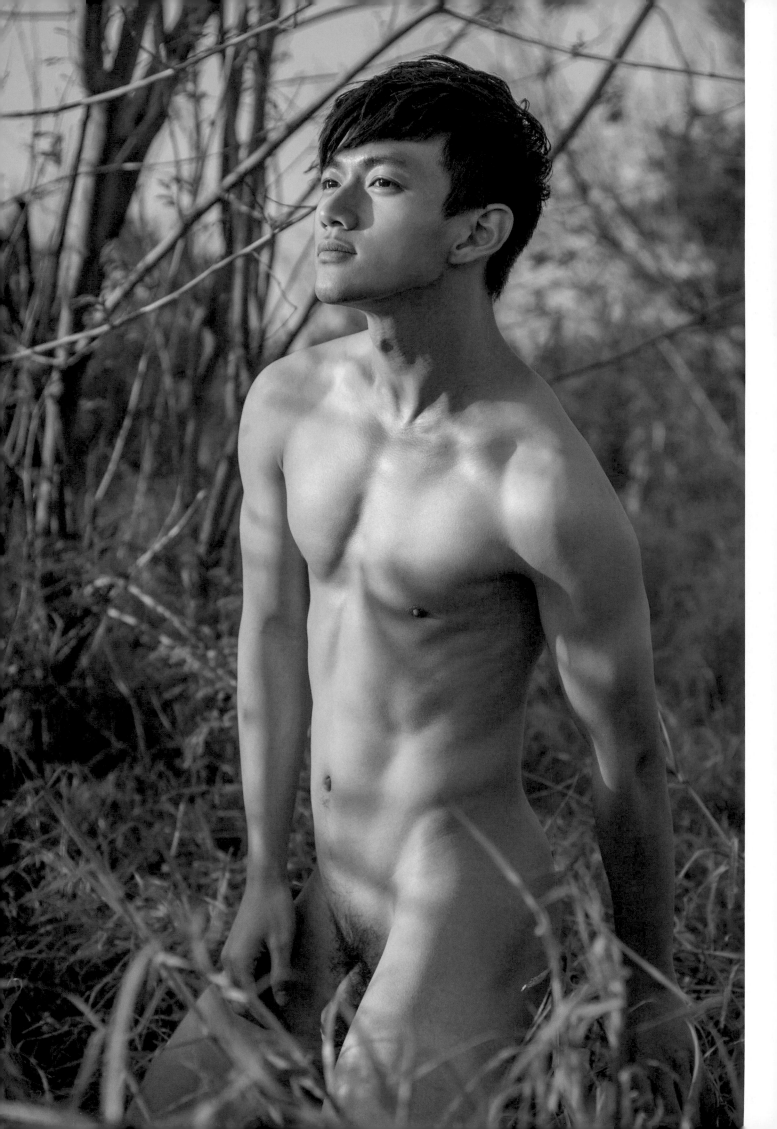

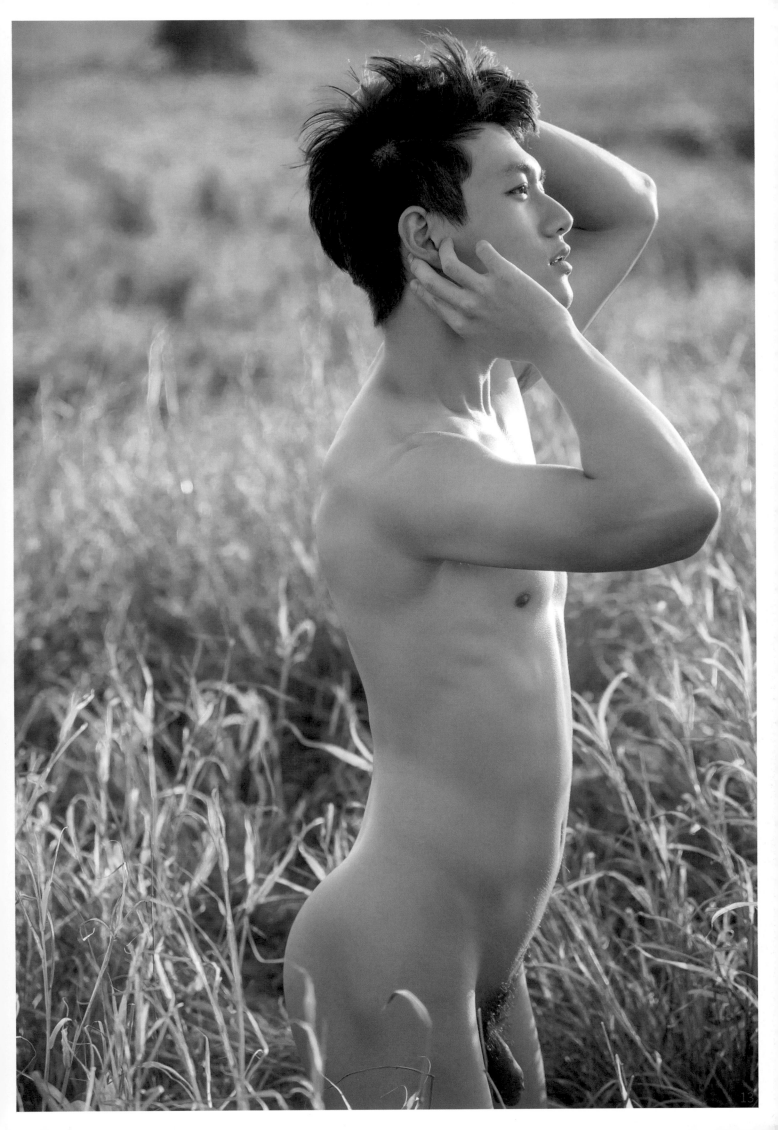

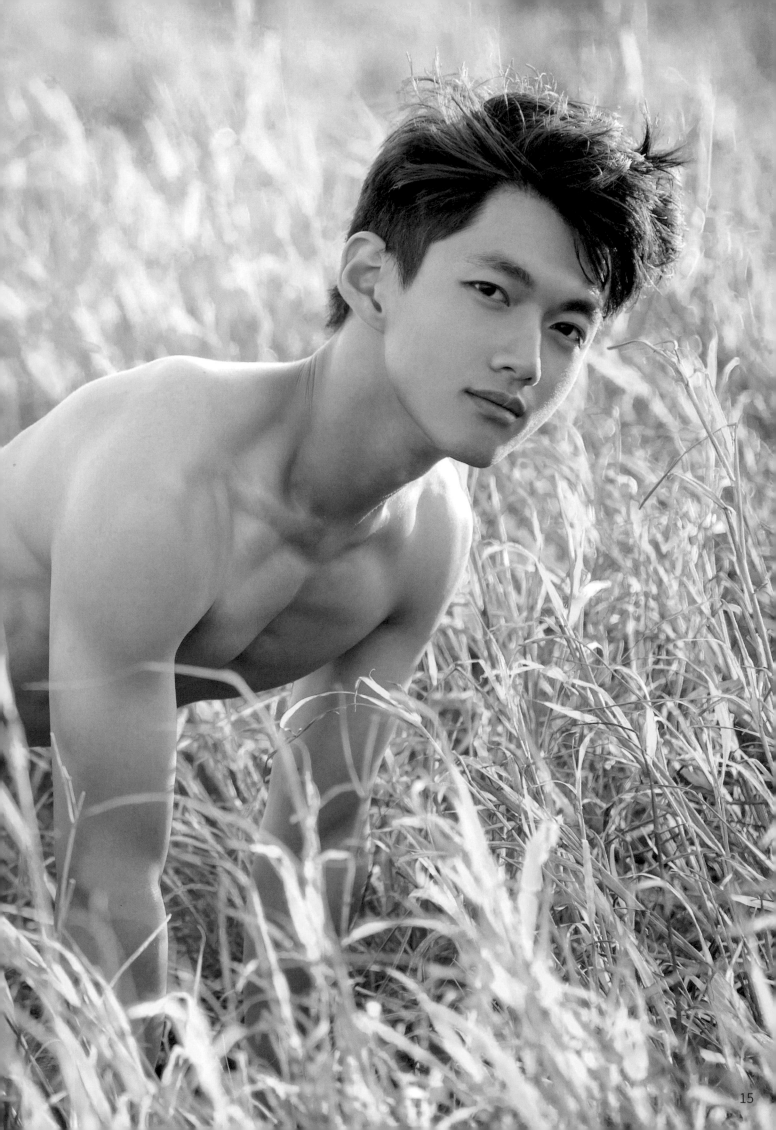

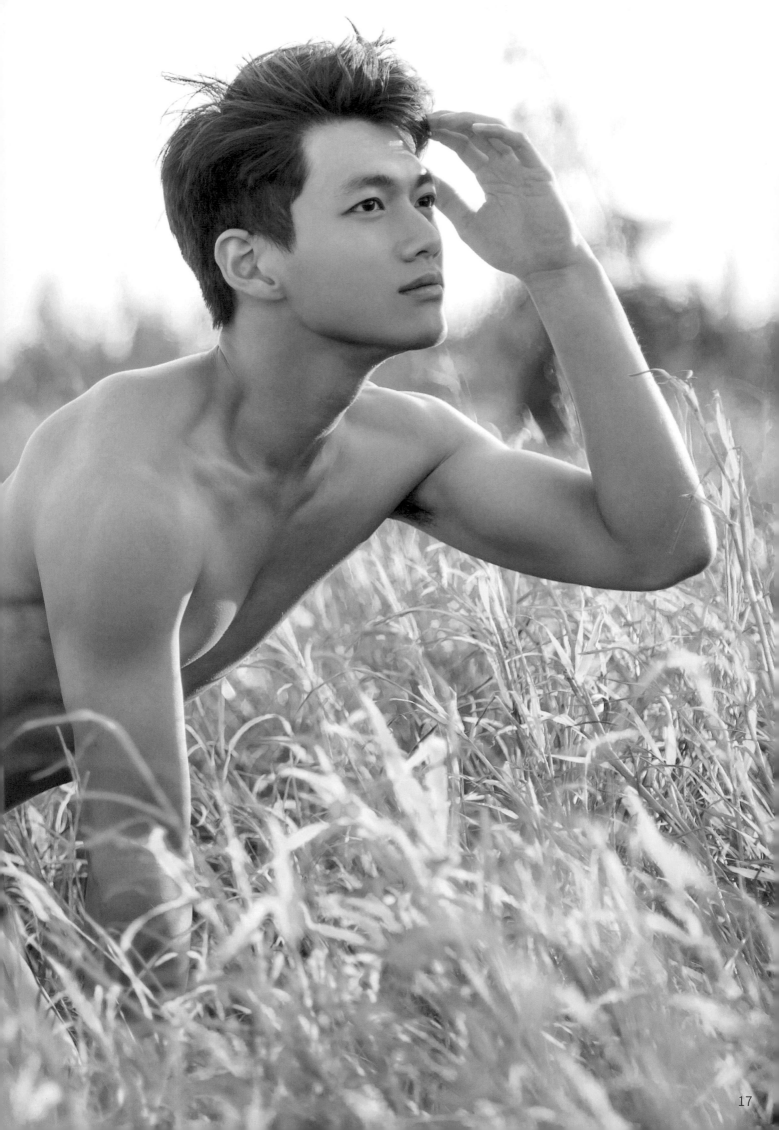

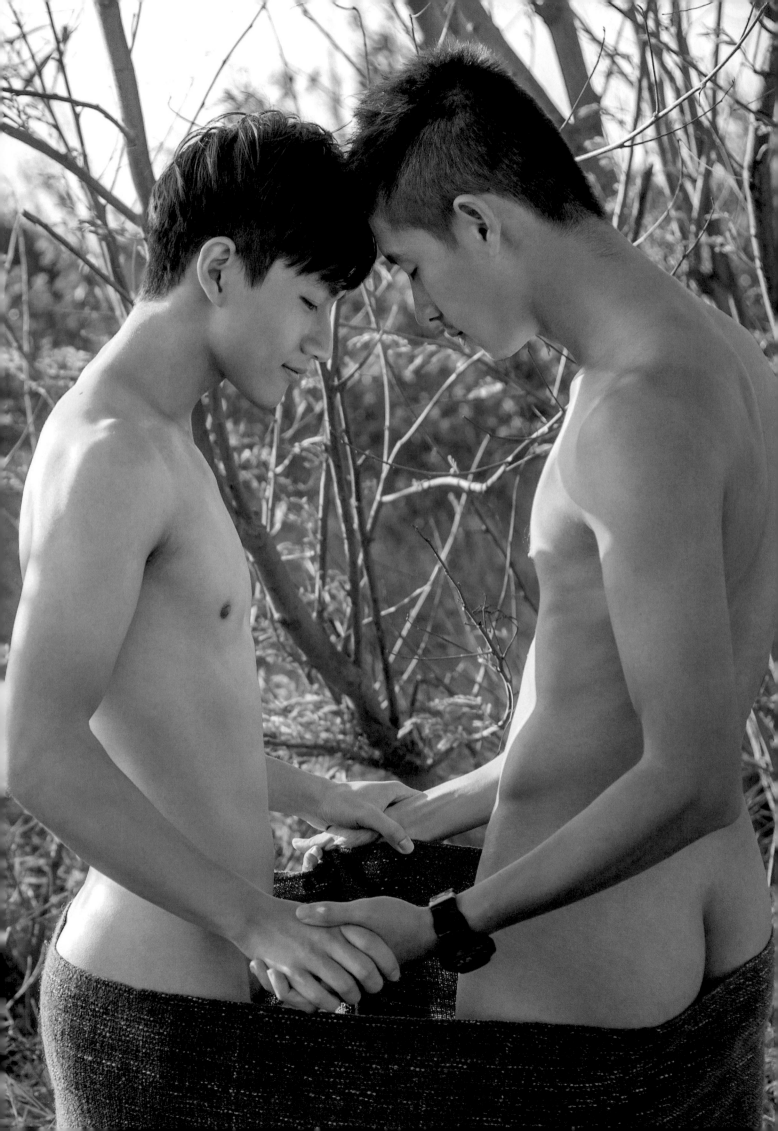

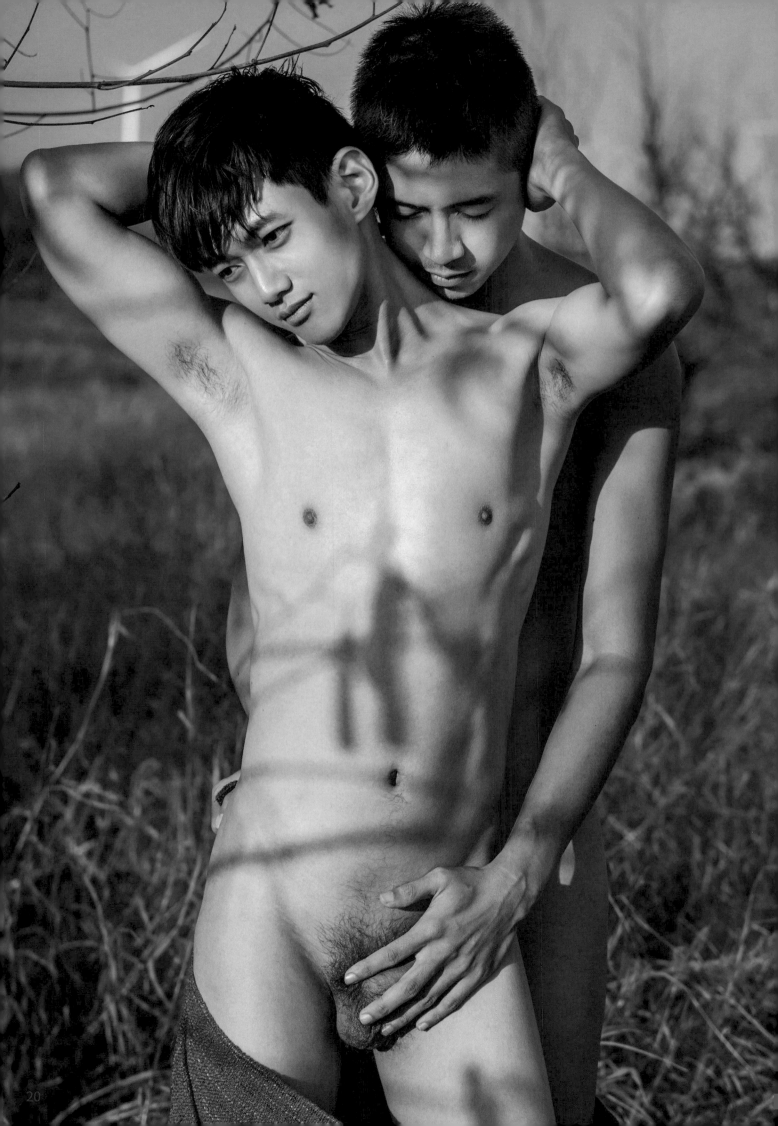

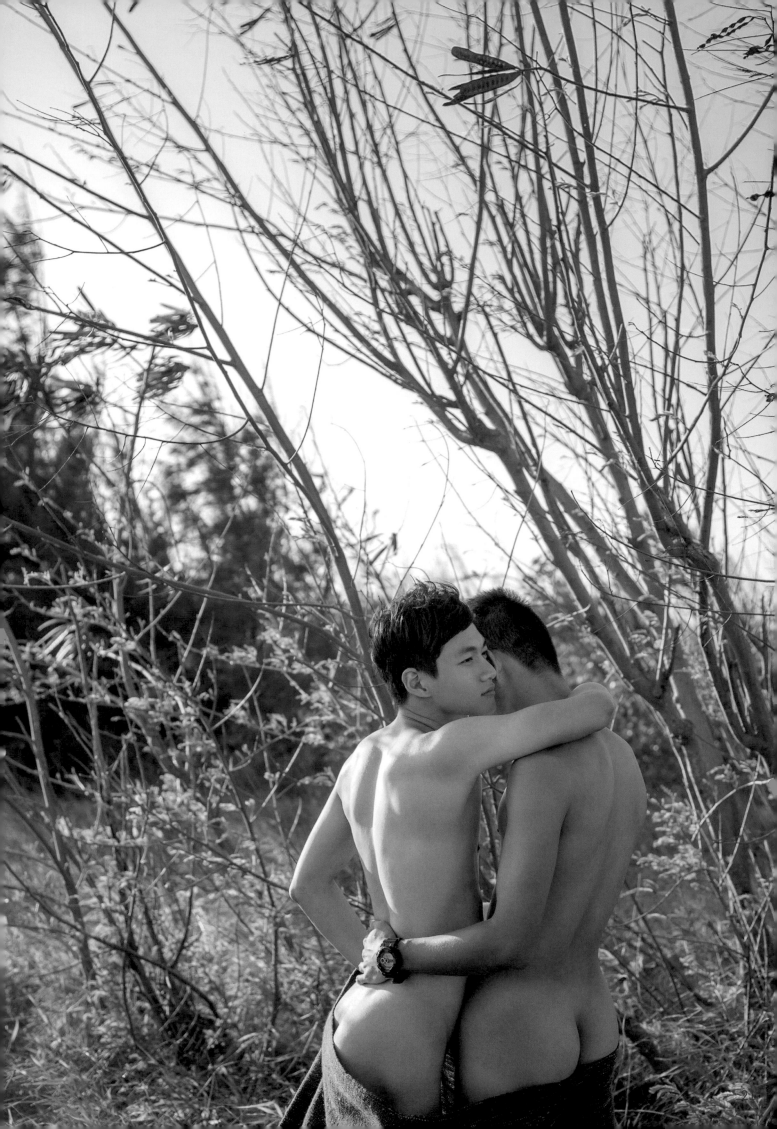

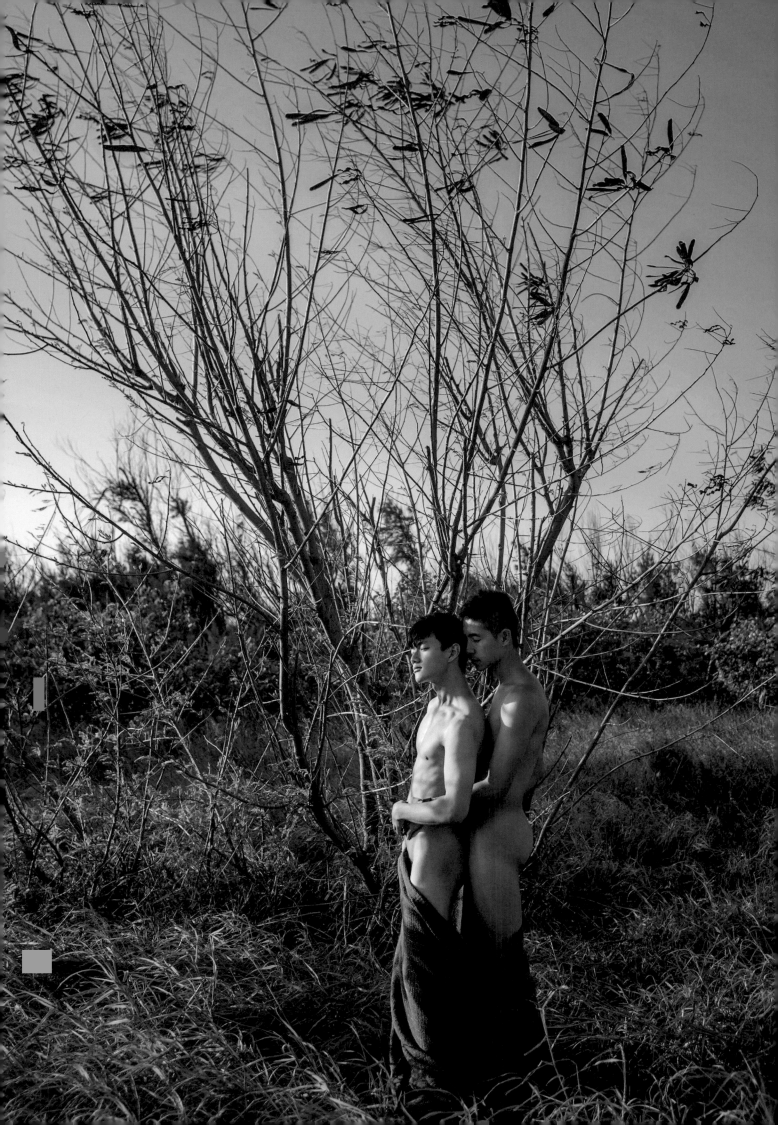

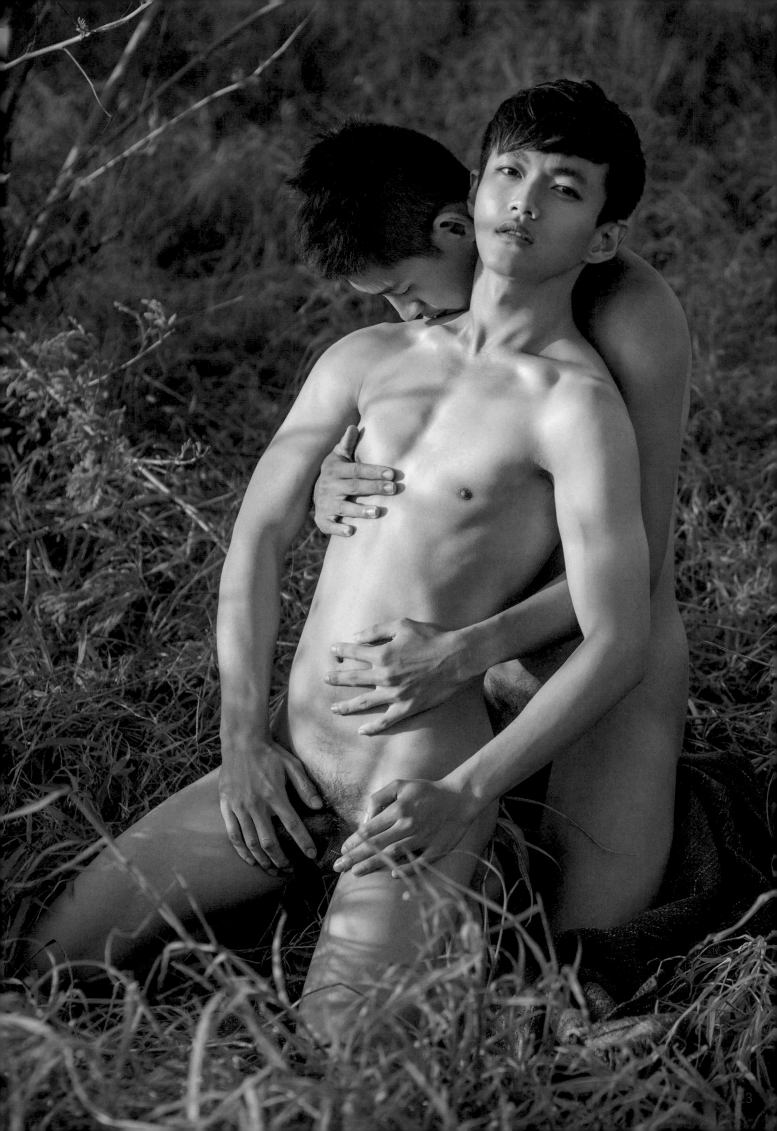

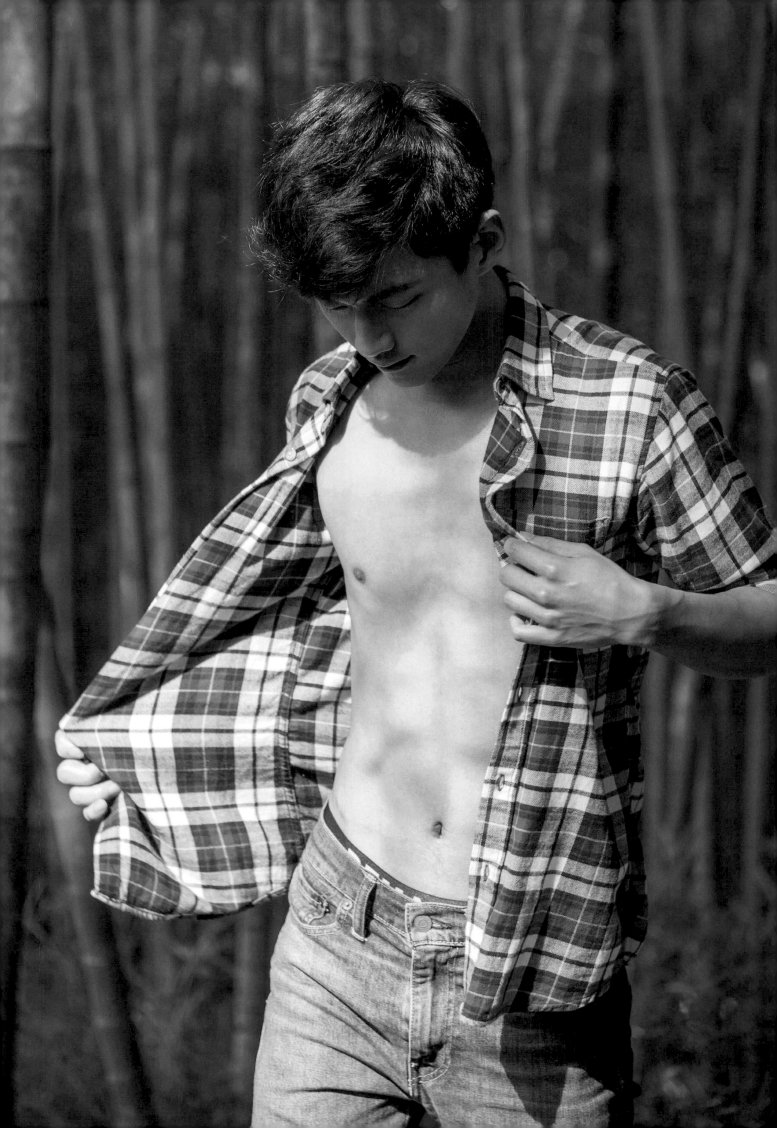

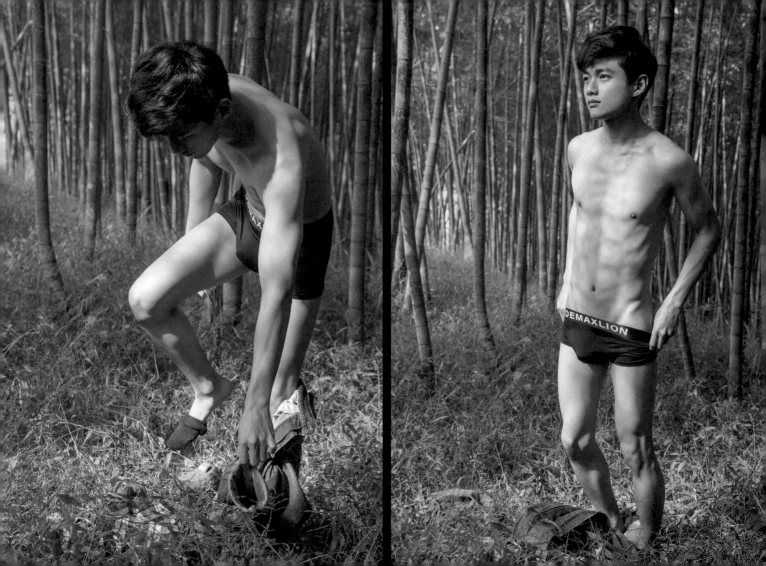

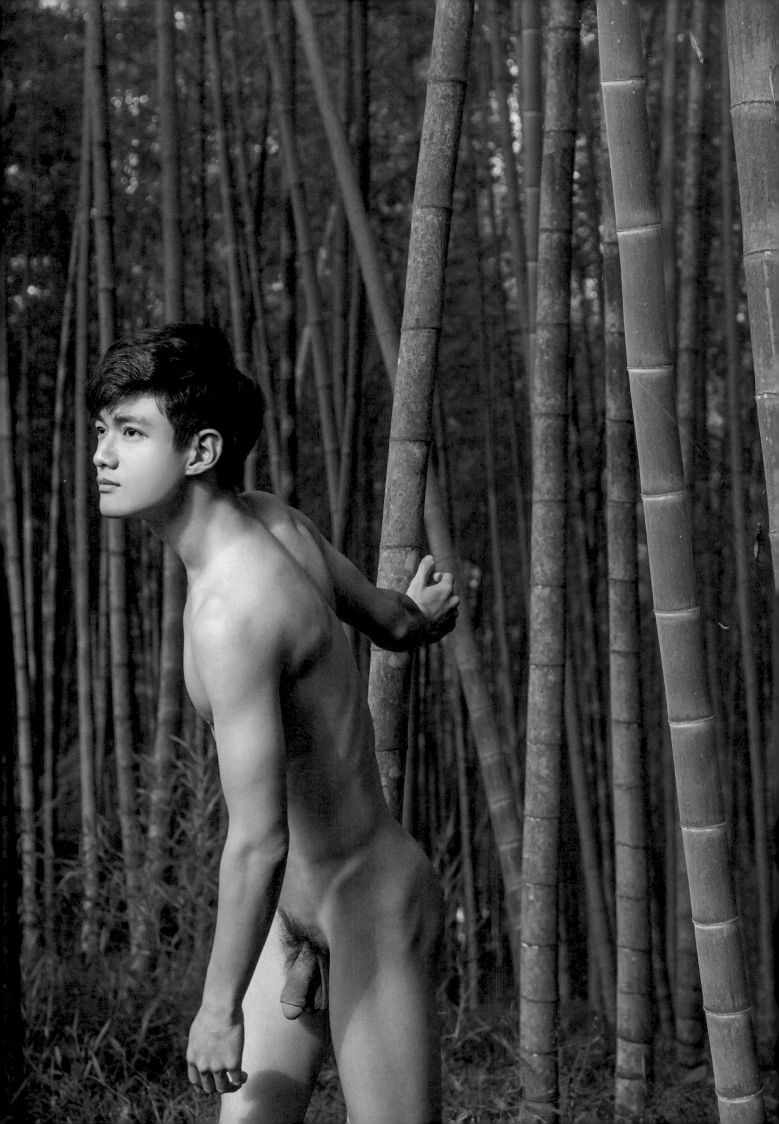

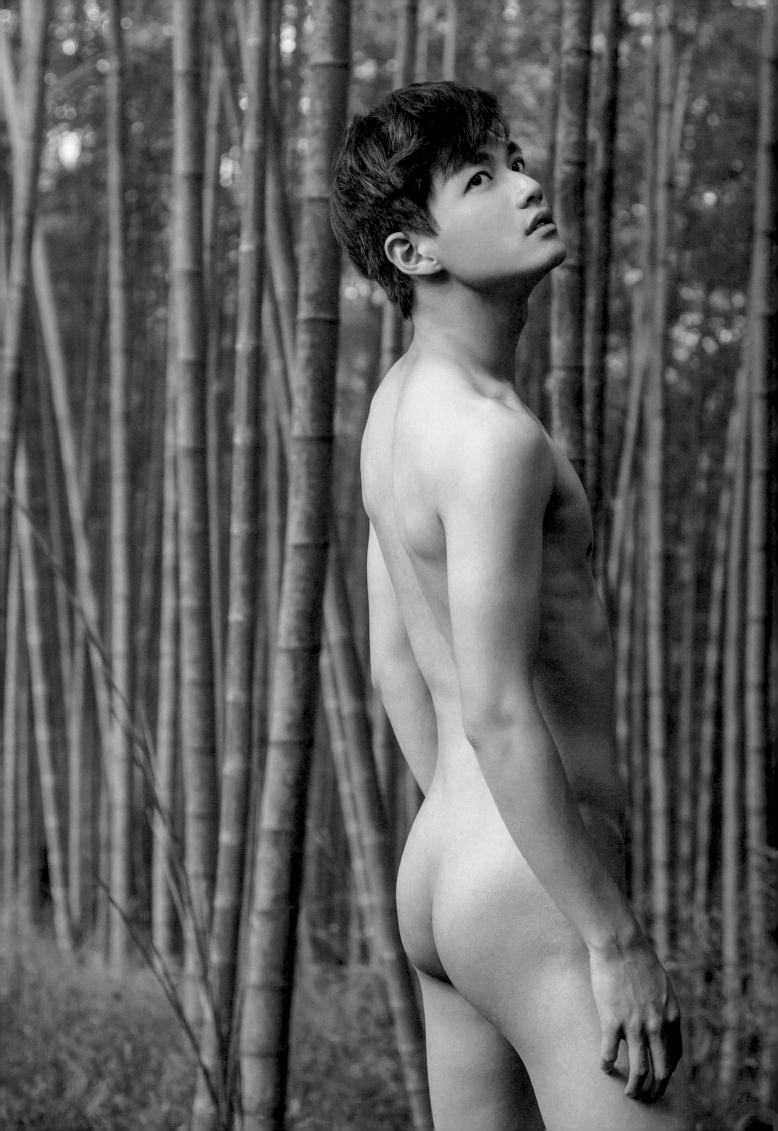

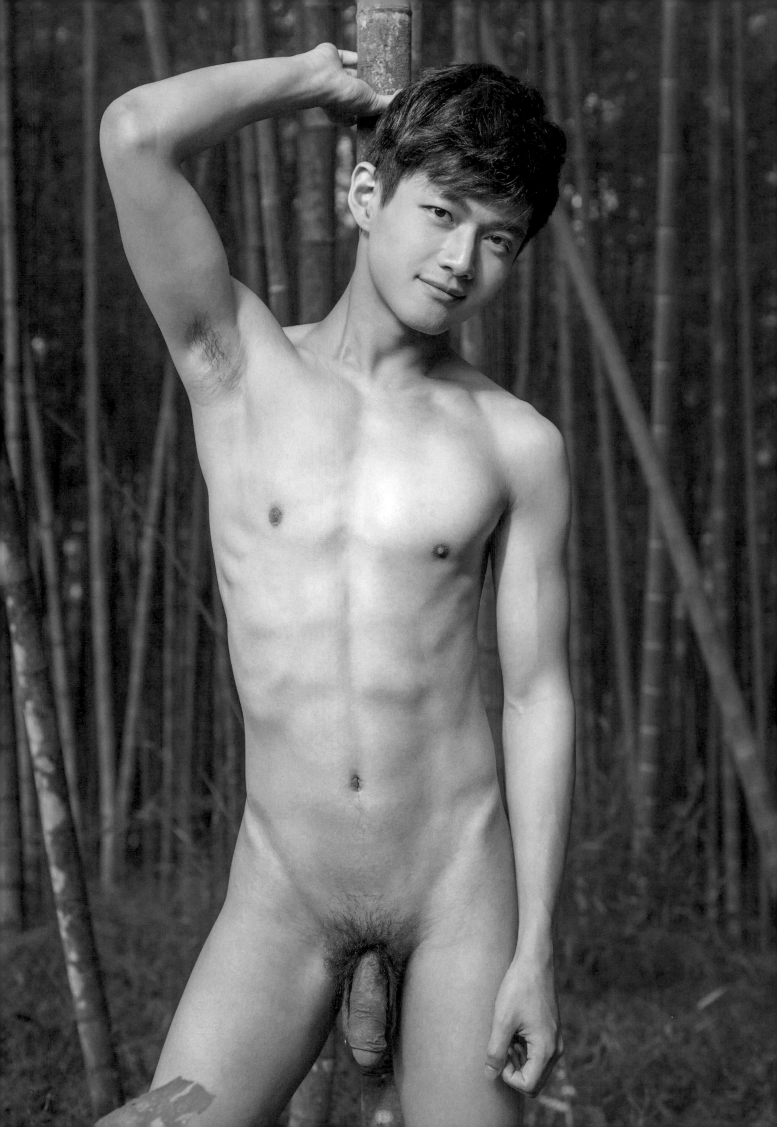

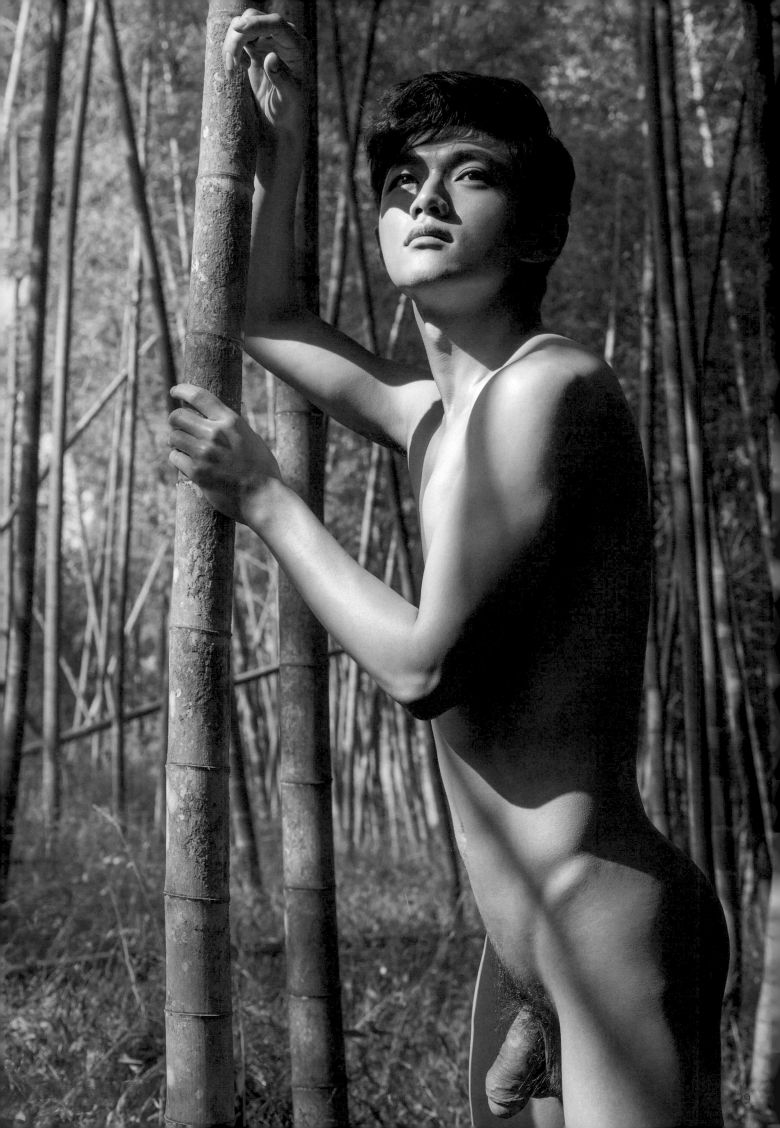

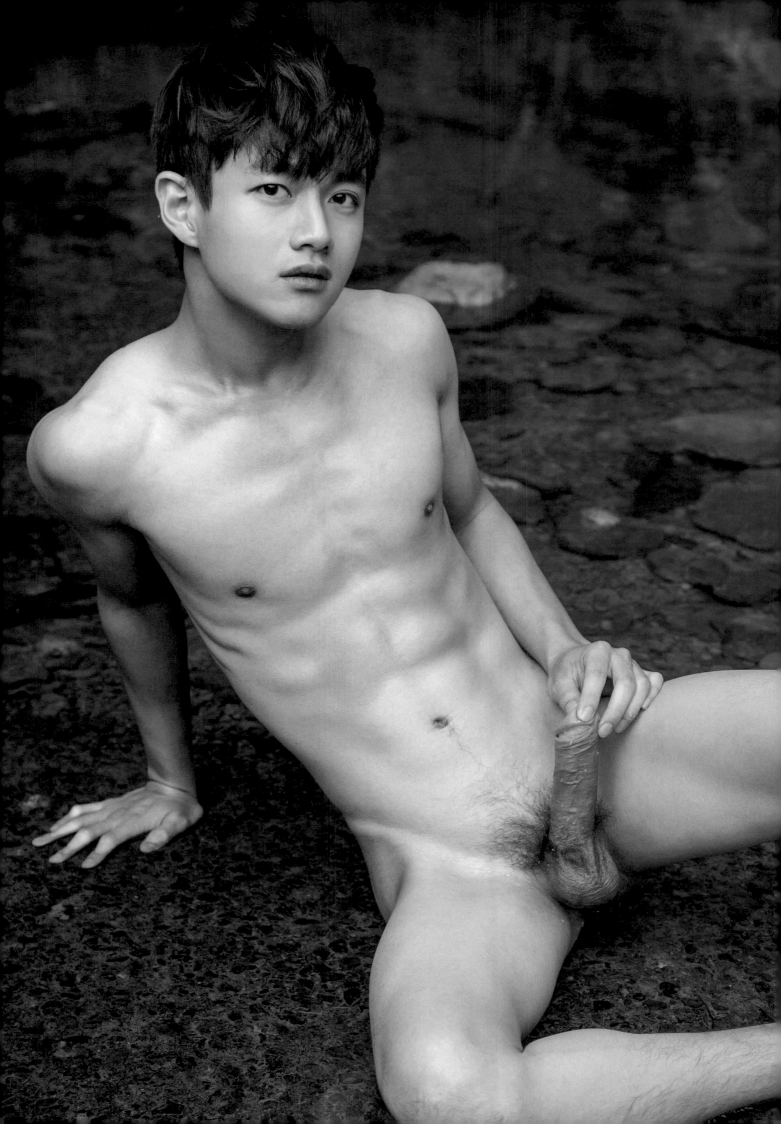

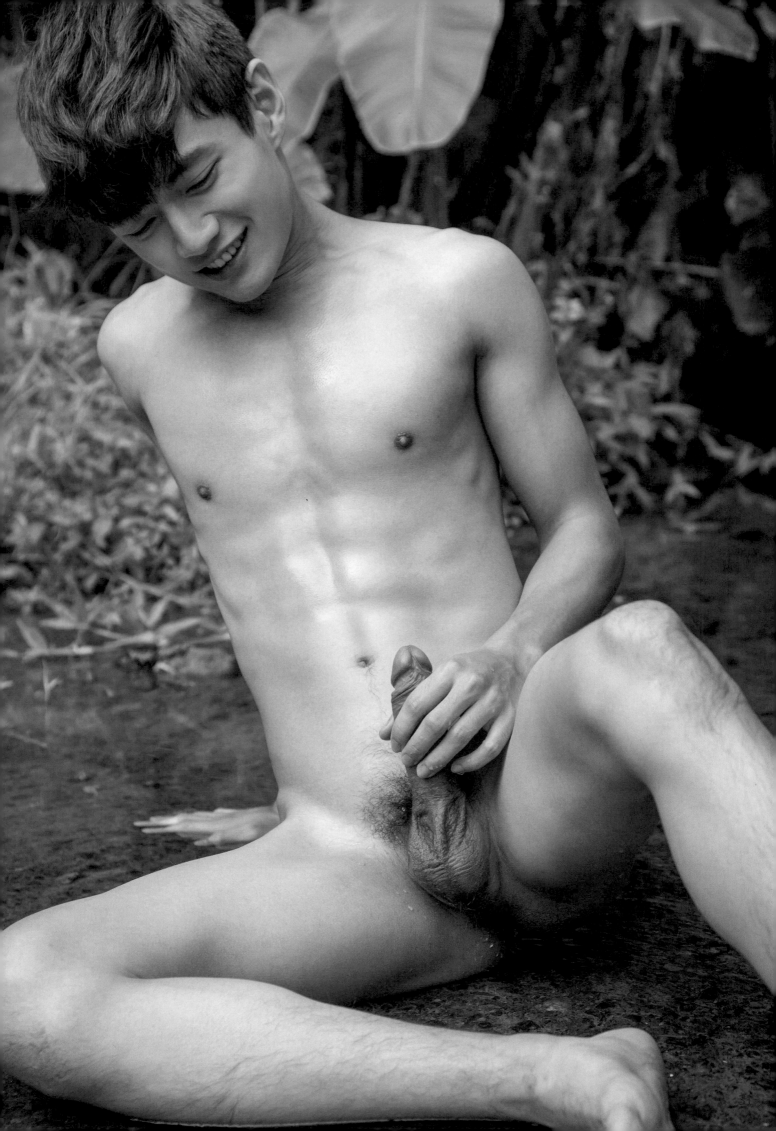

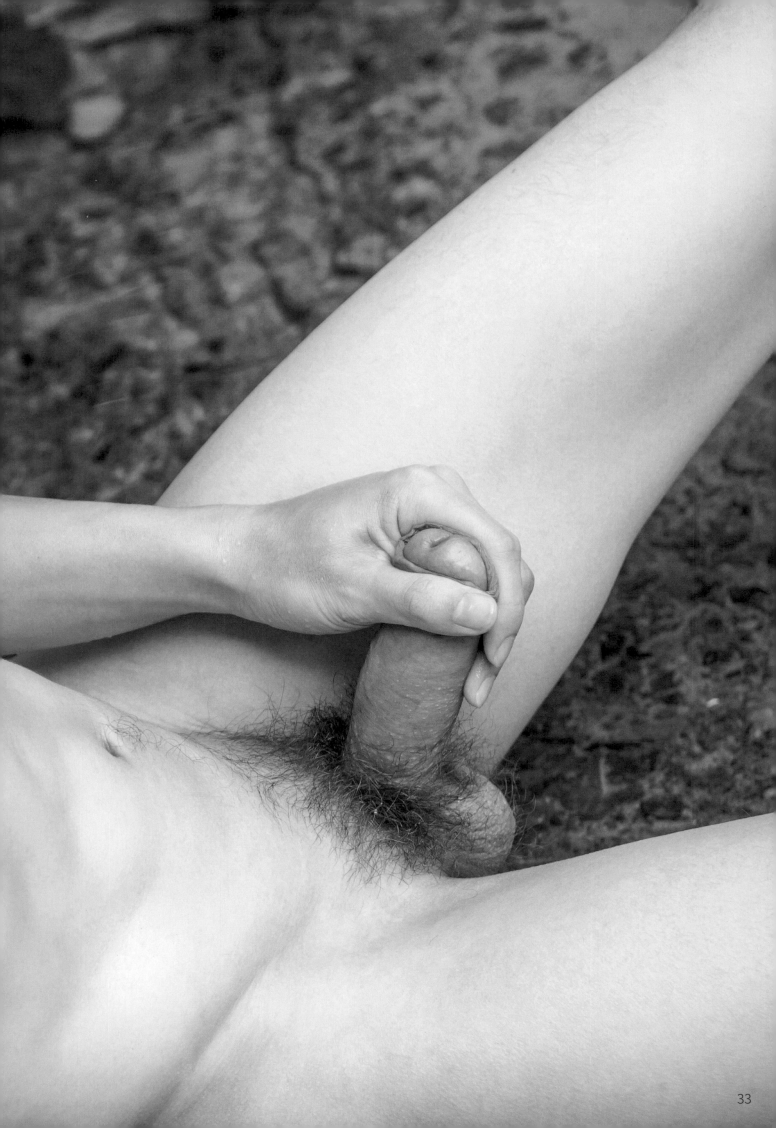

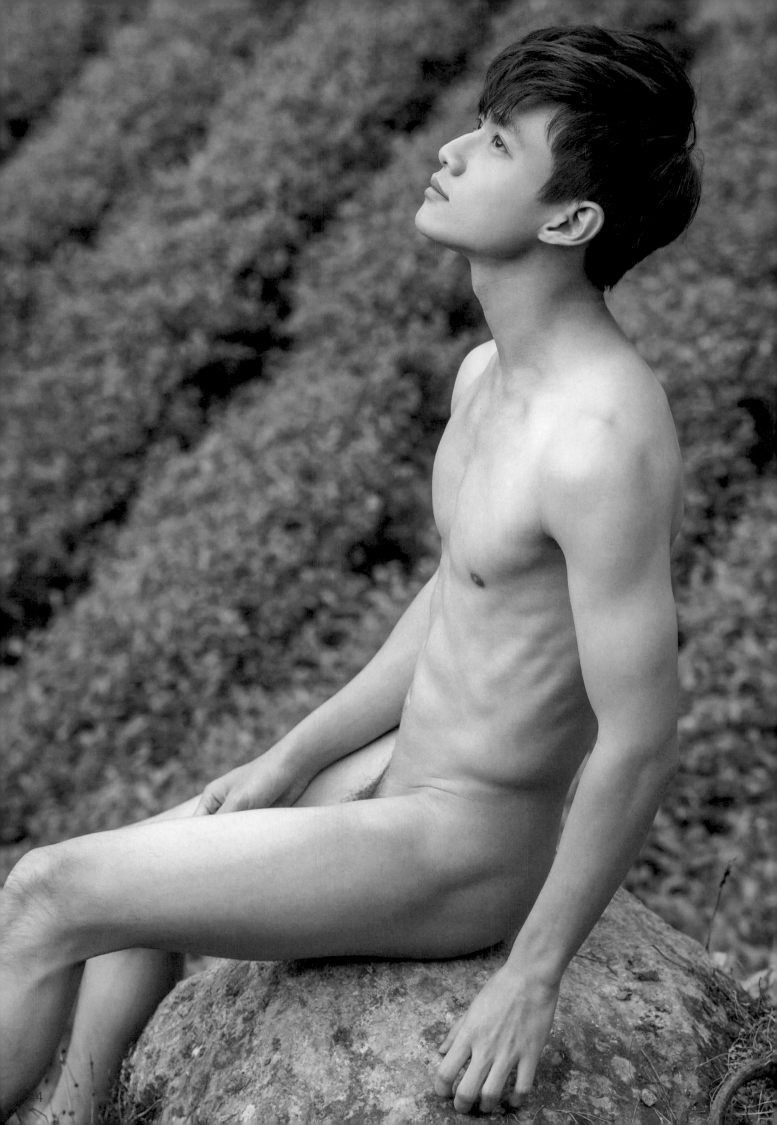

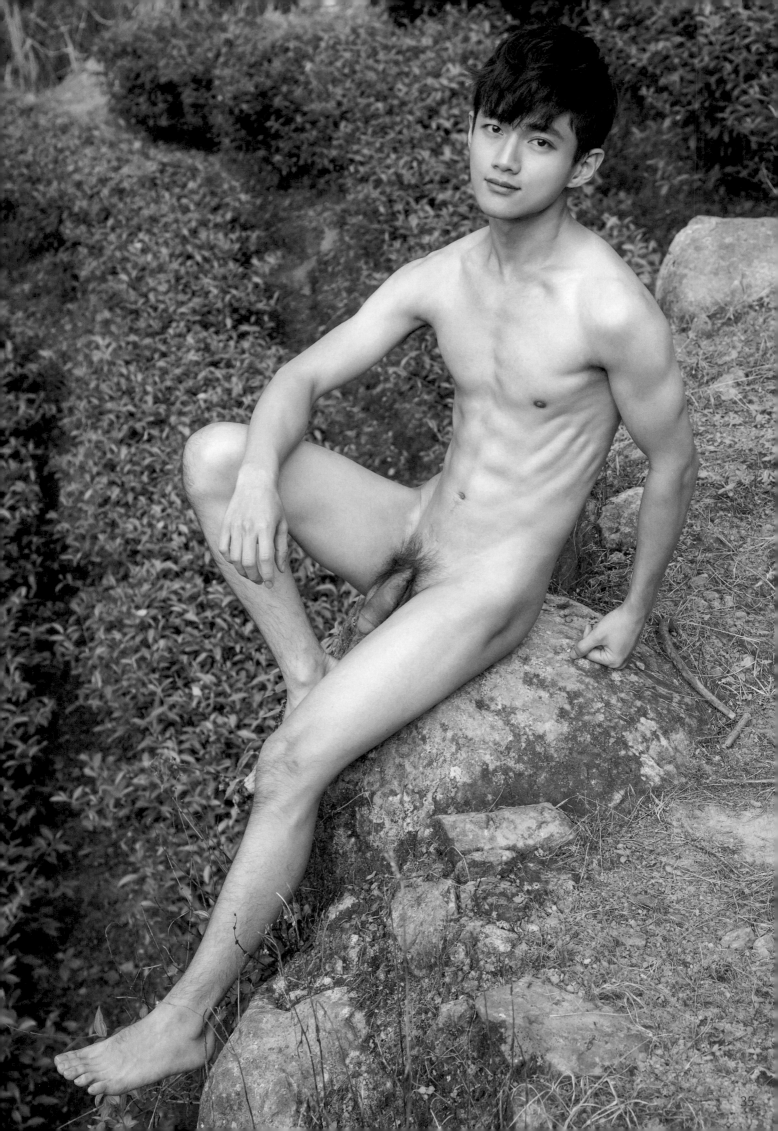

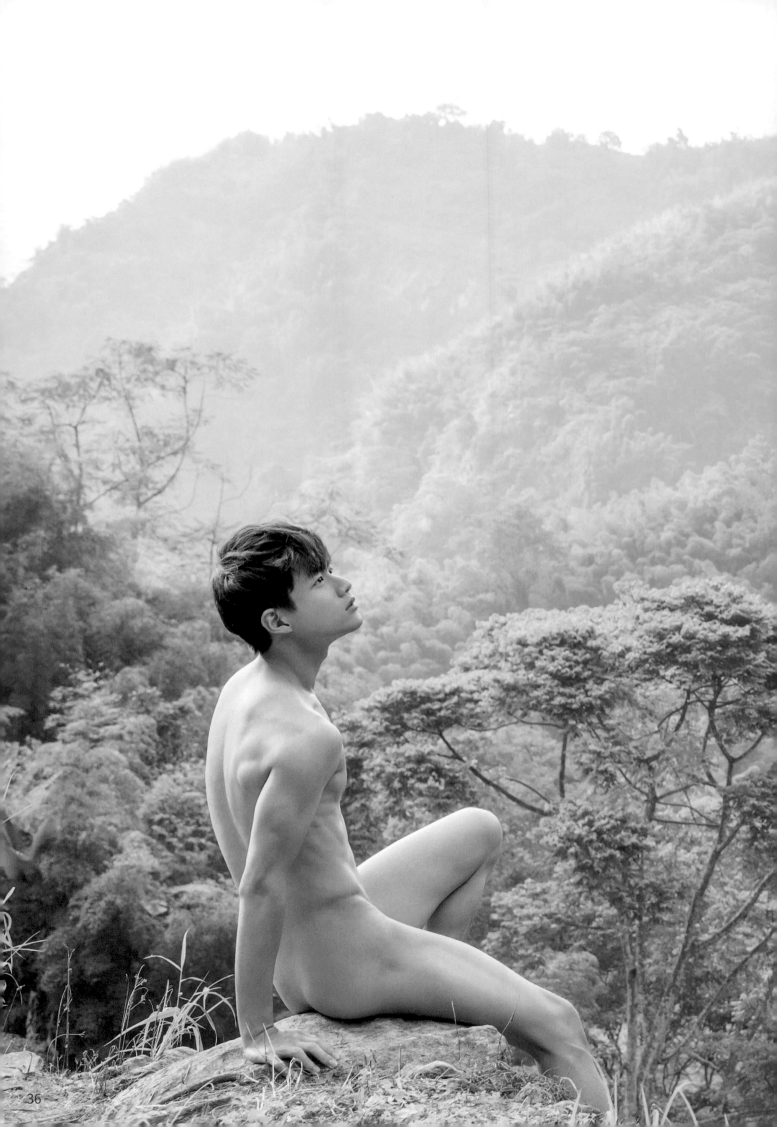

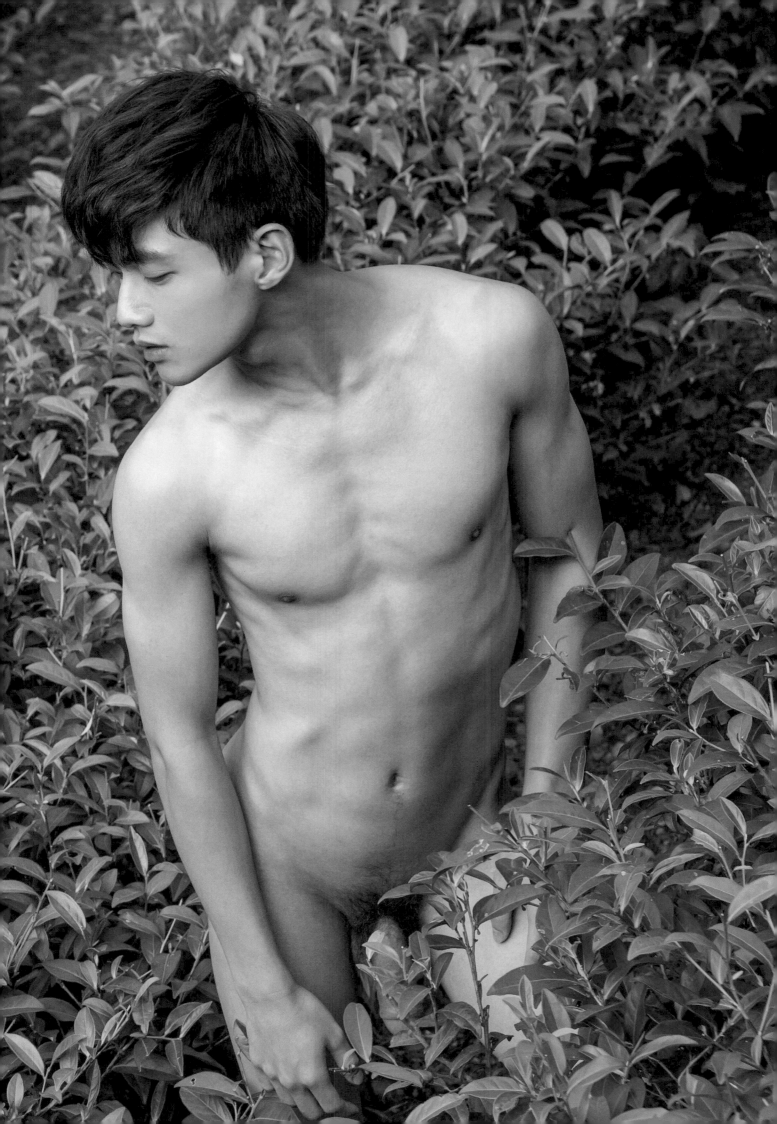

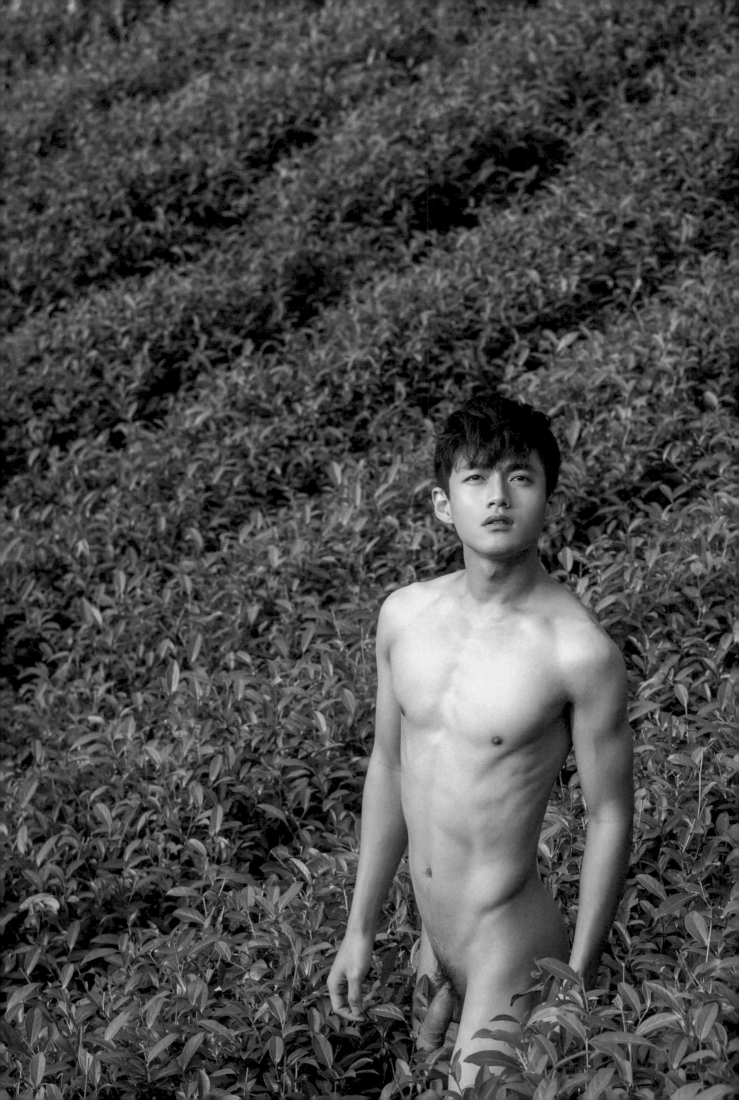

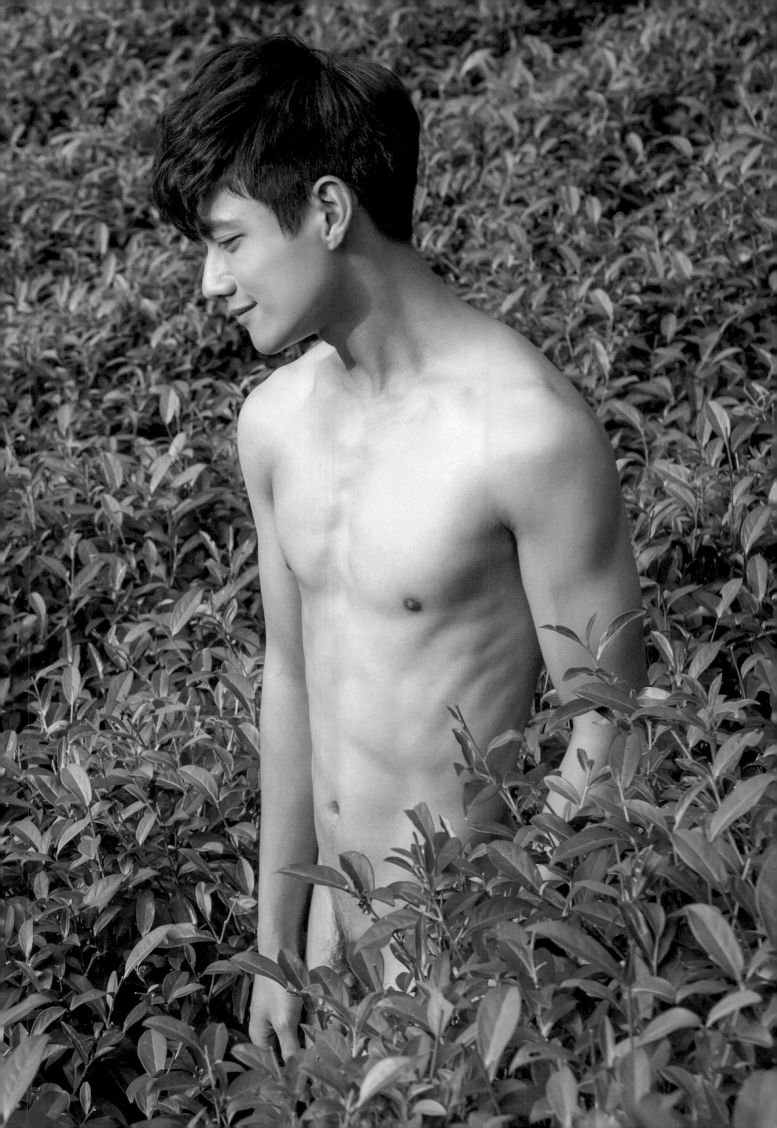

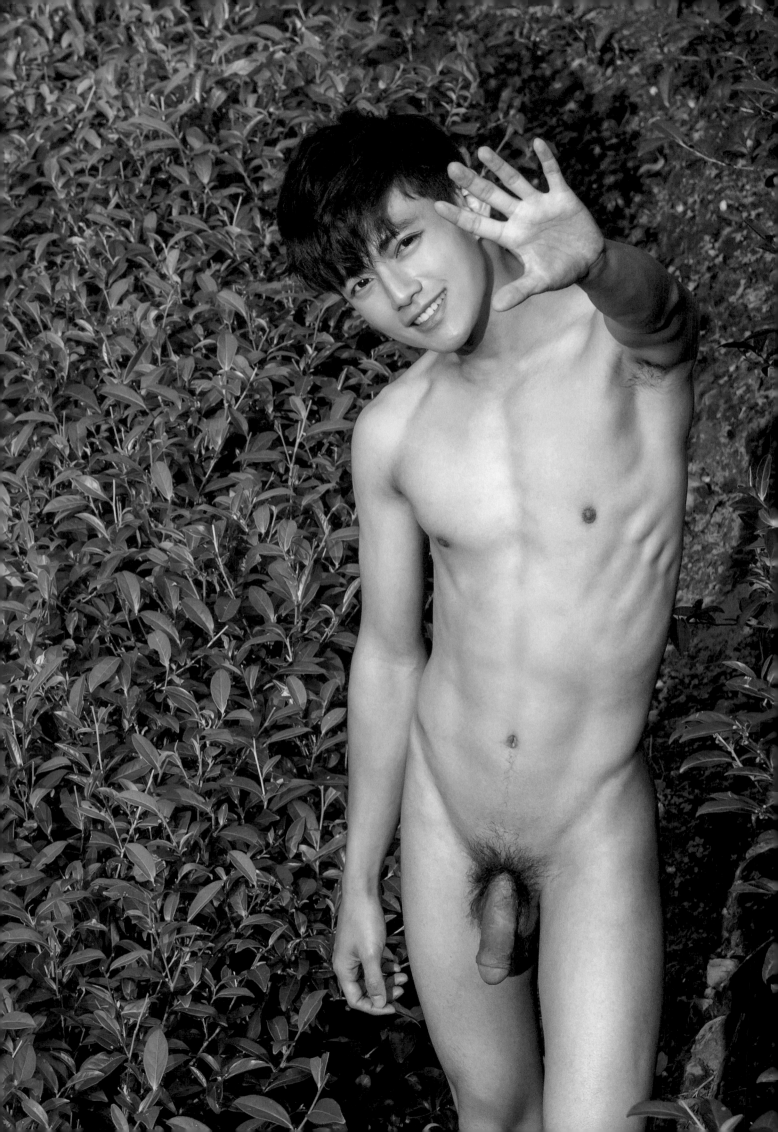

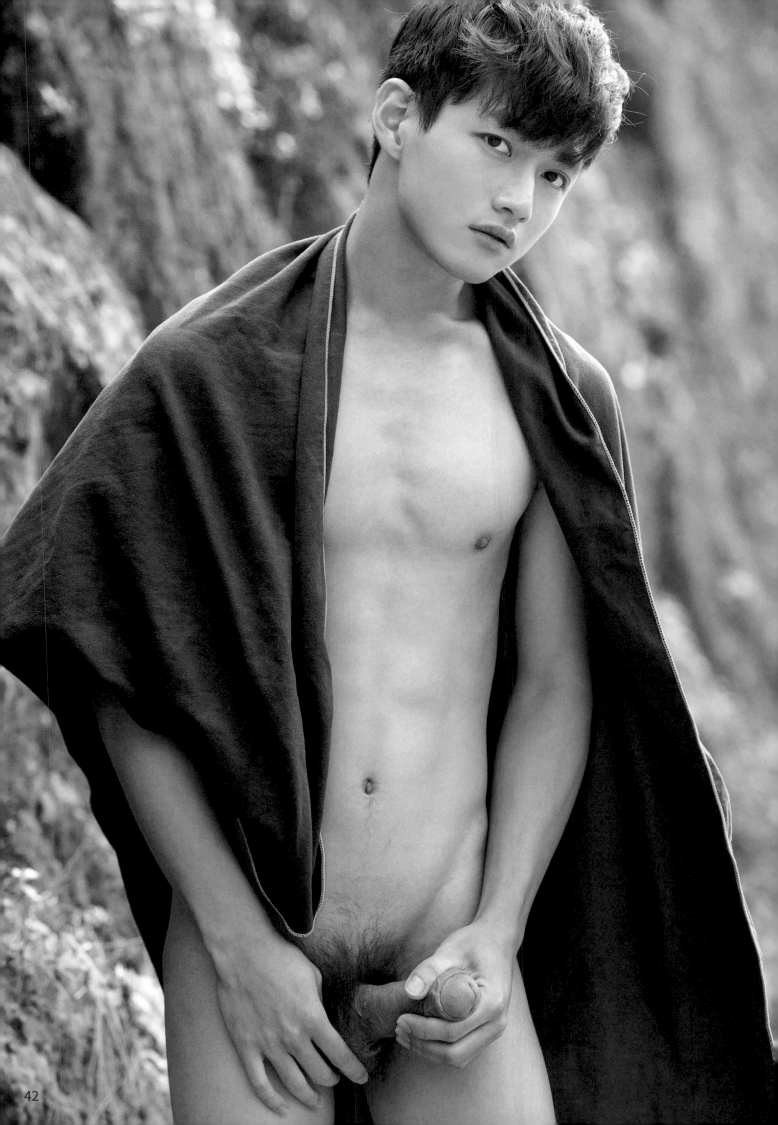

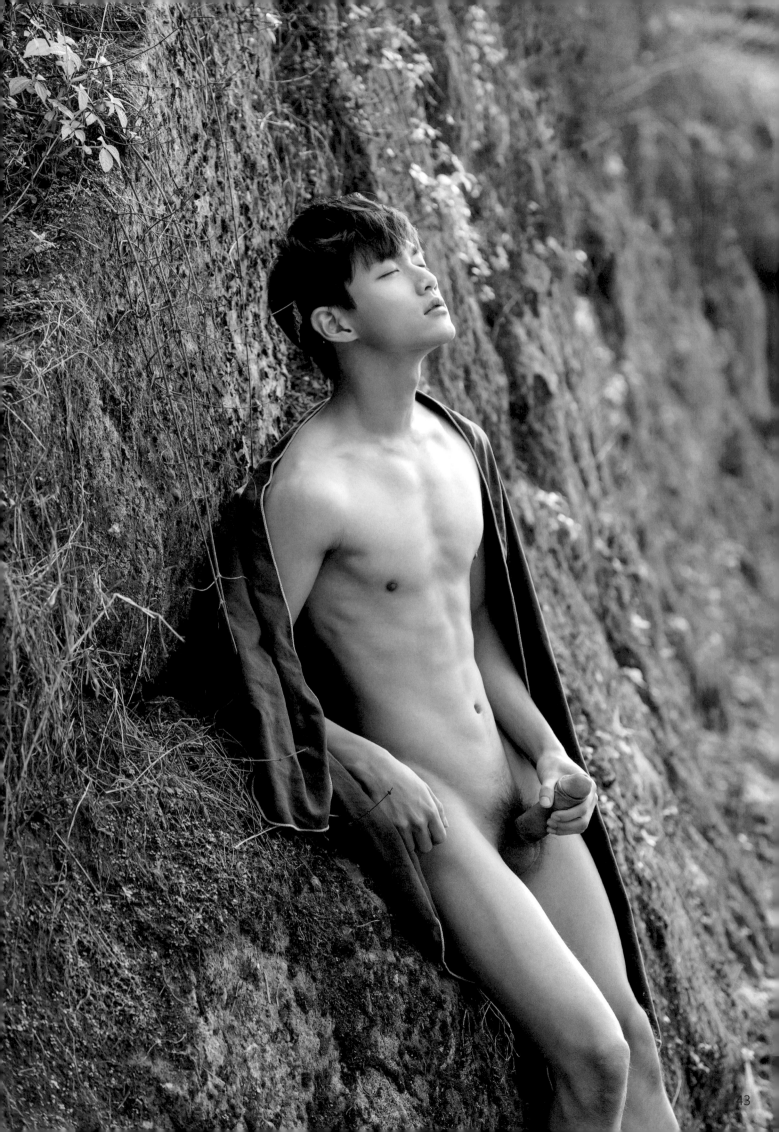

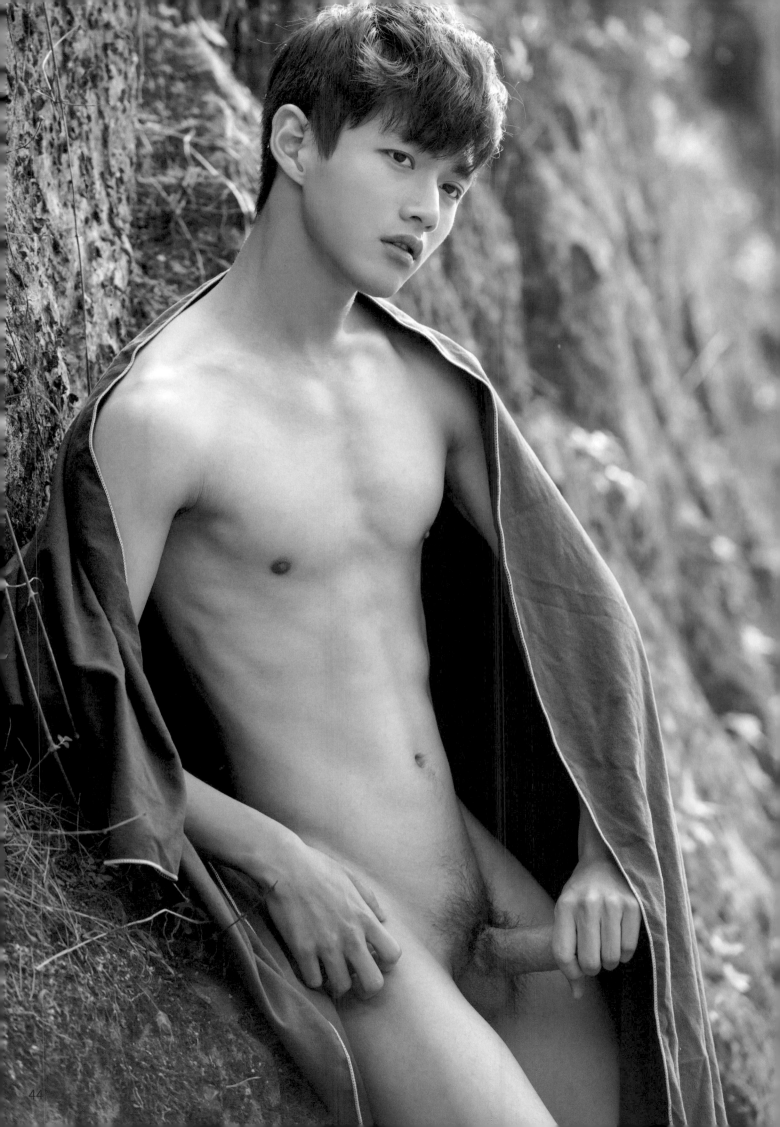

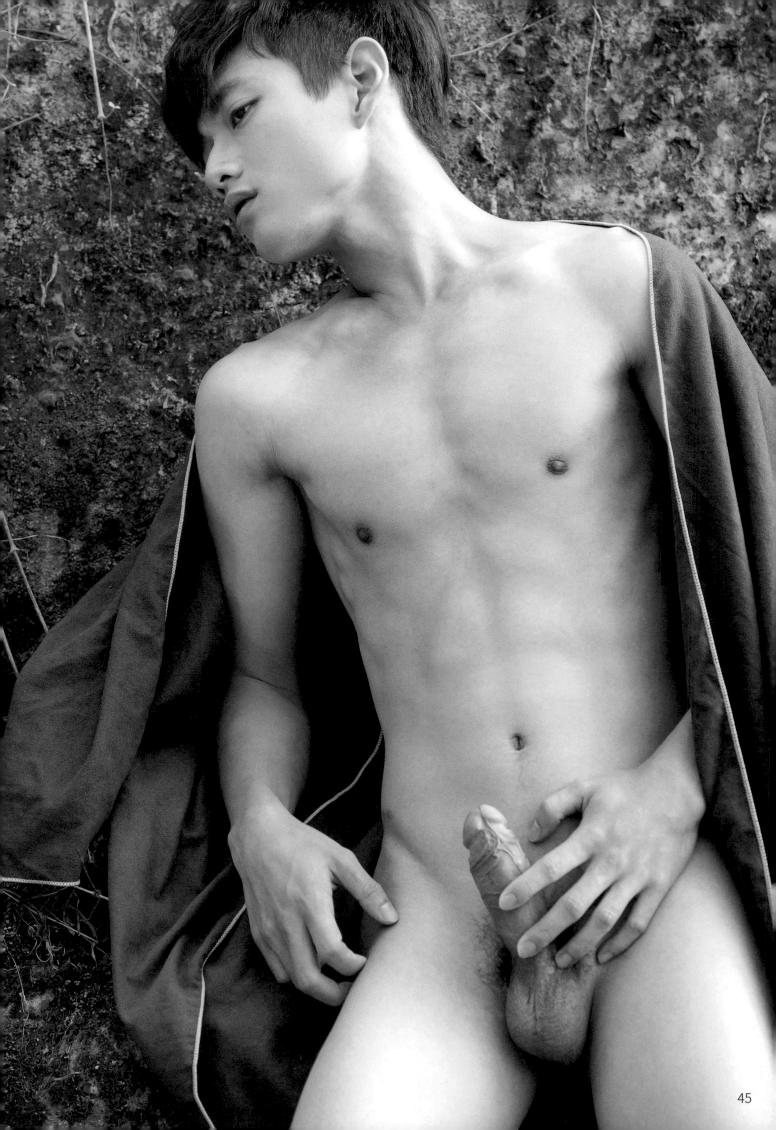

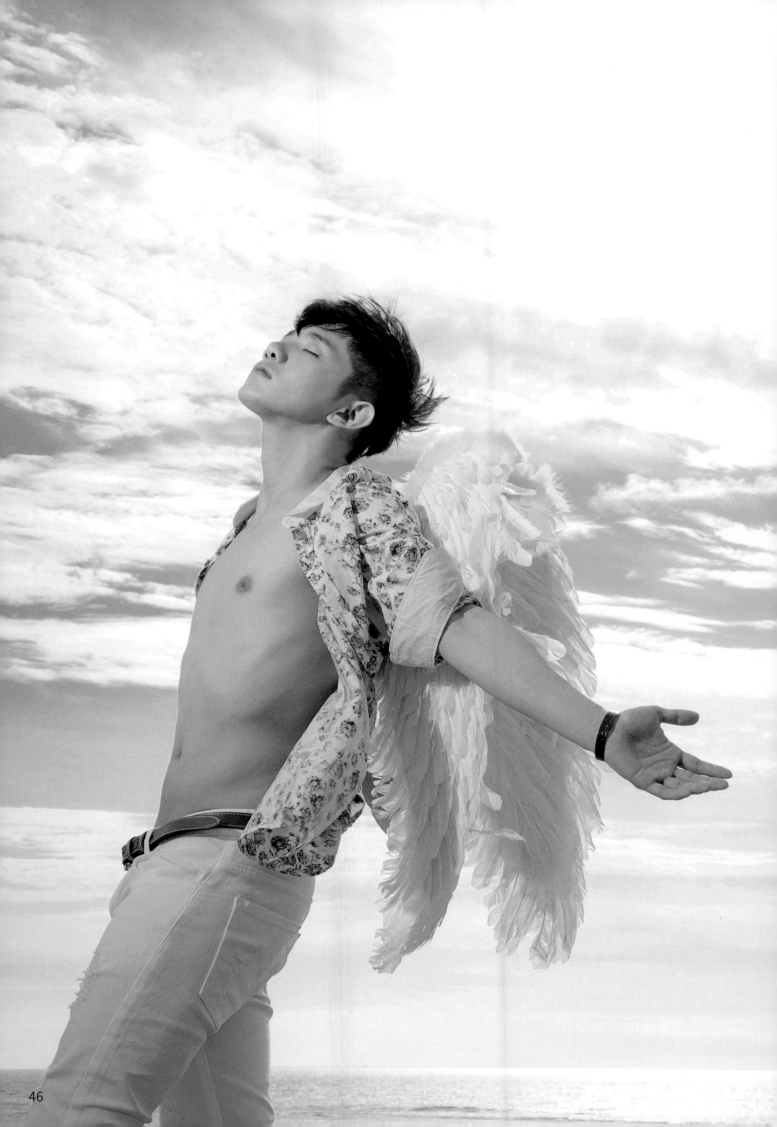

我是尚恩

我嚮往無拘無束的生活

就像拍攝時展翅飛翔的天使

在一望無際的天空下

只有我和你

BLUEMEN

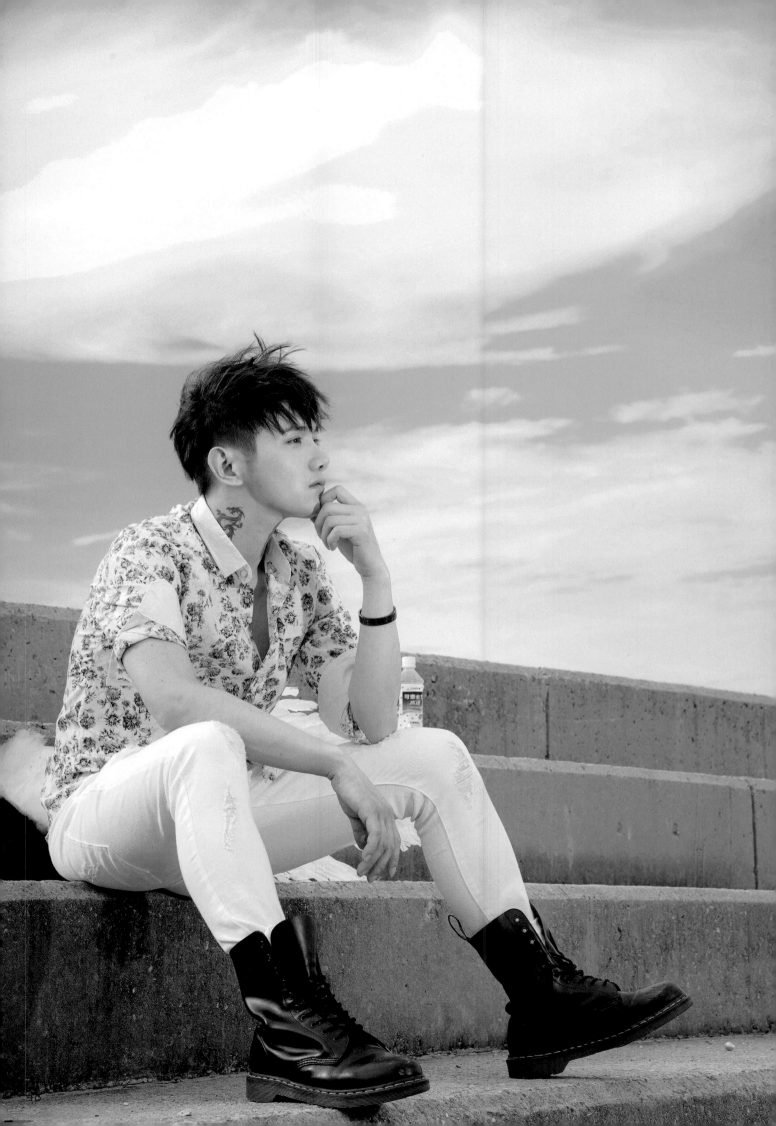

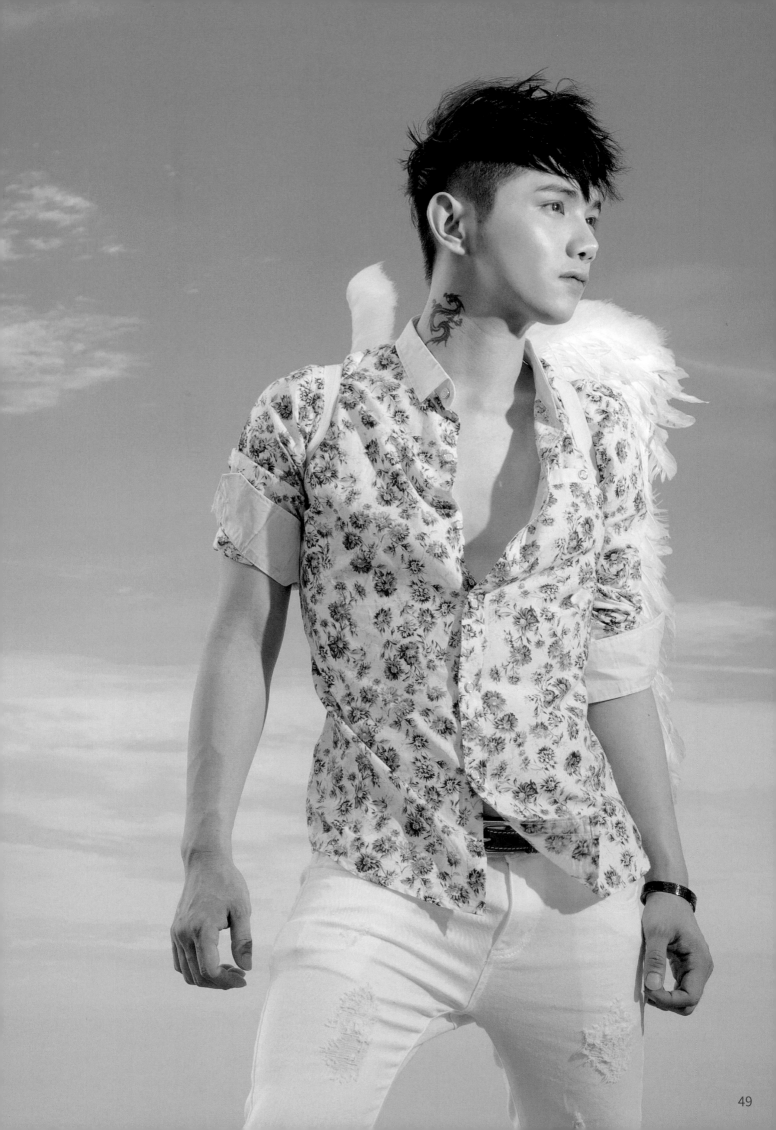

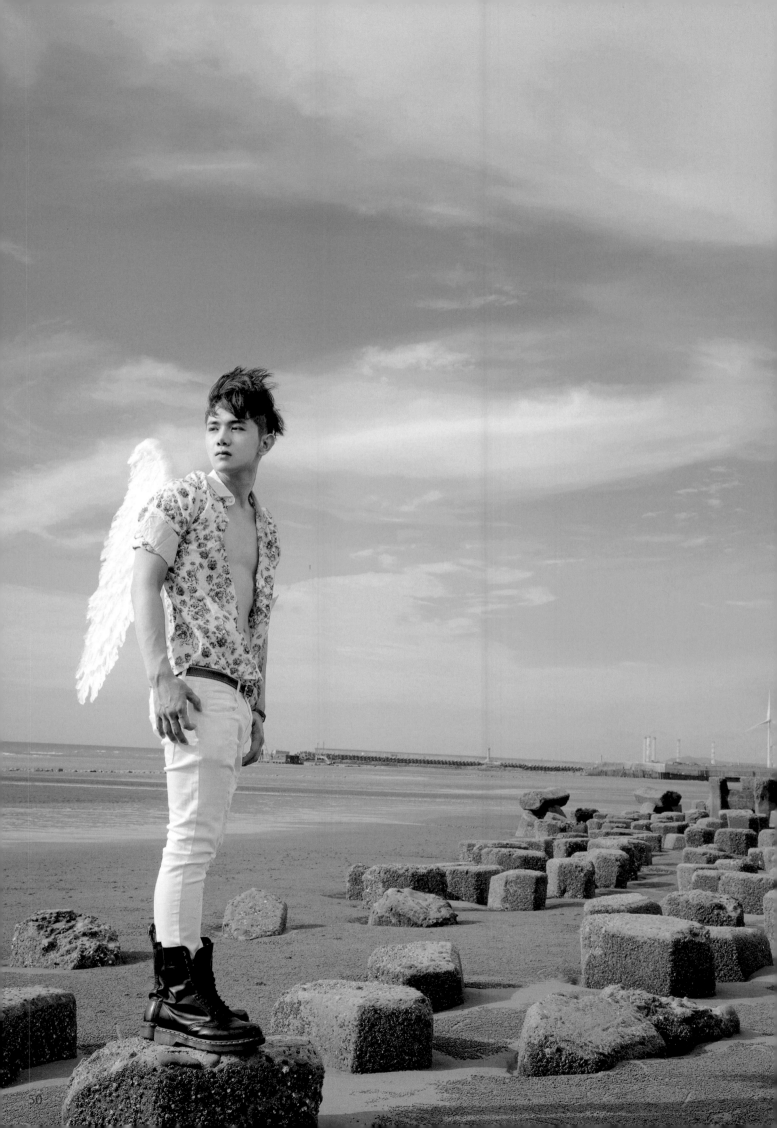

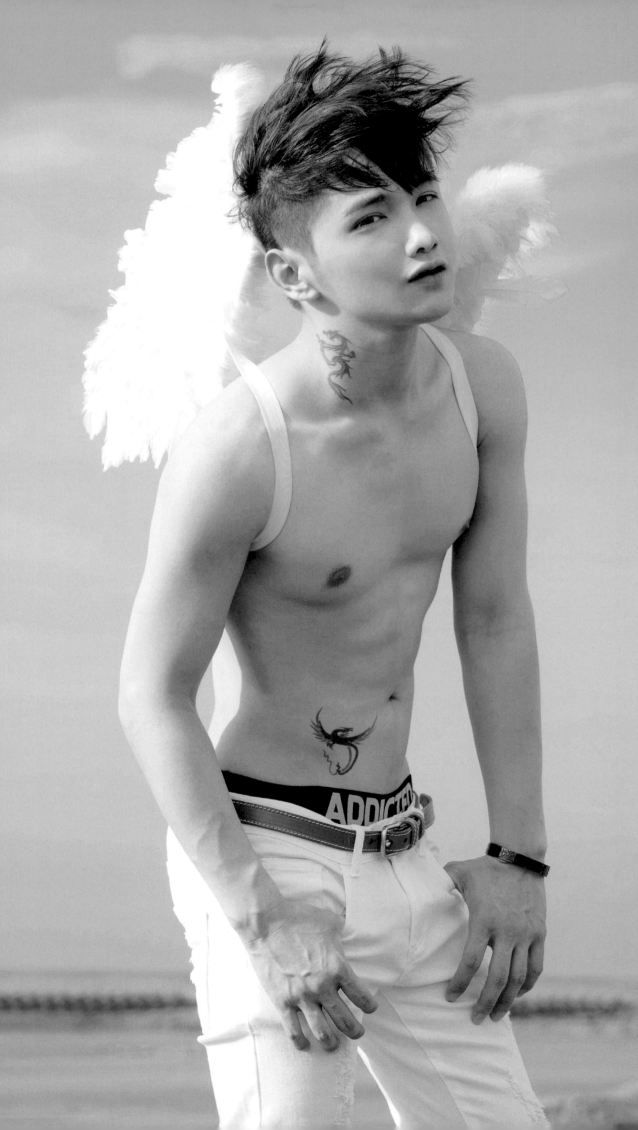

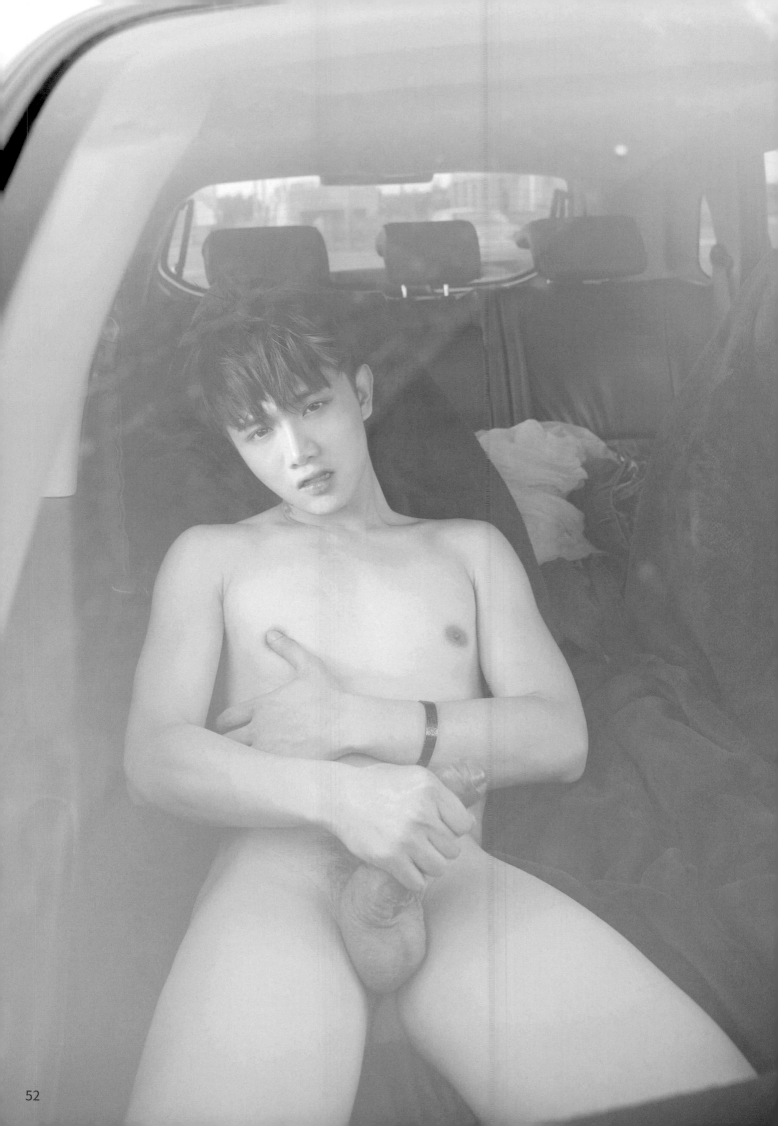

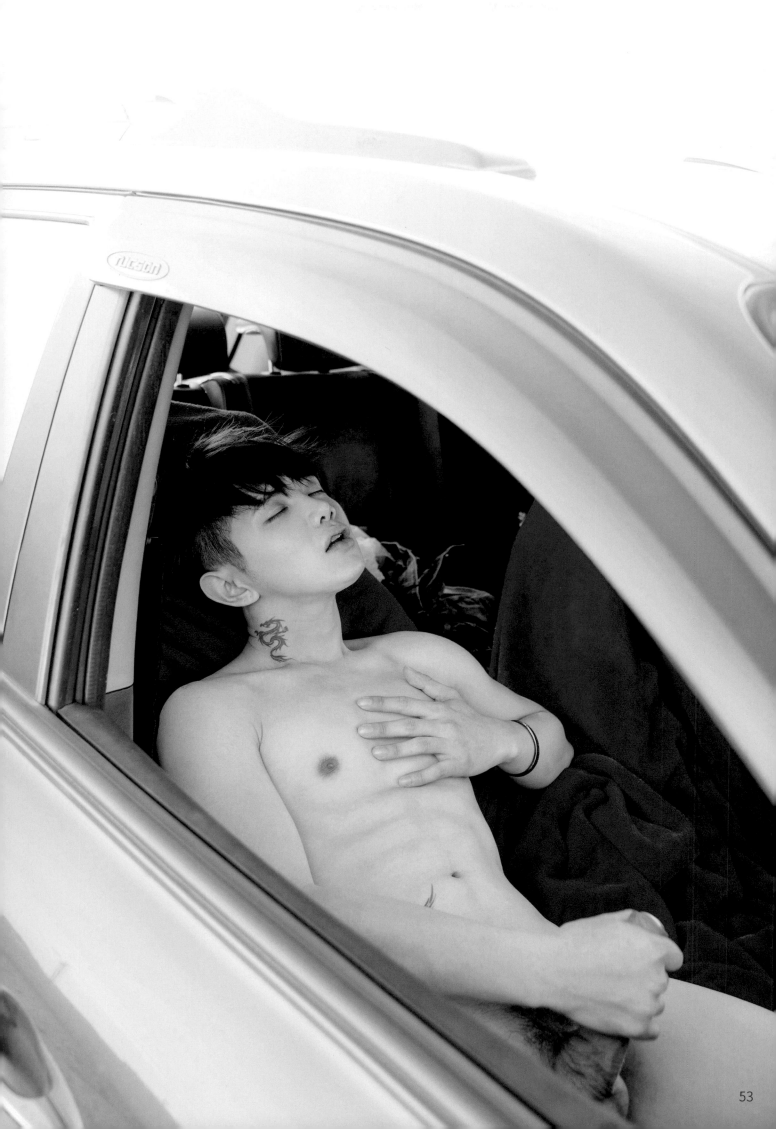

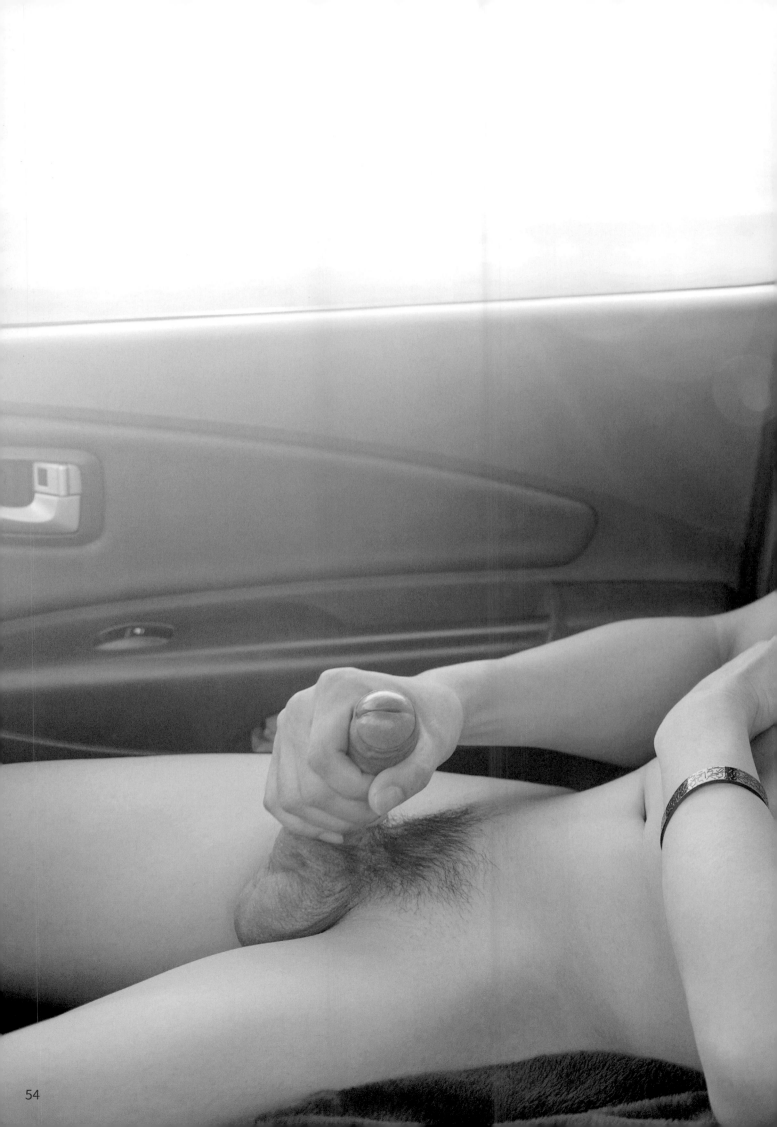

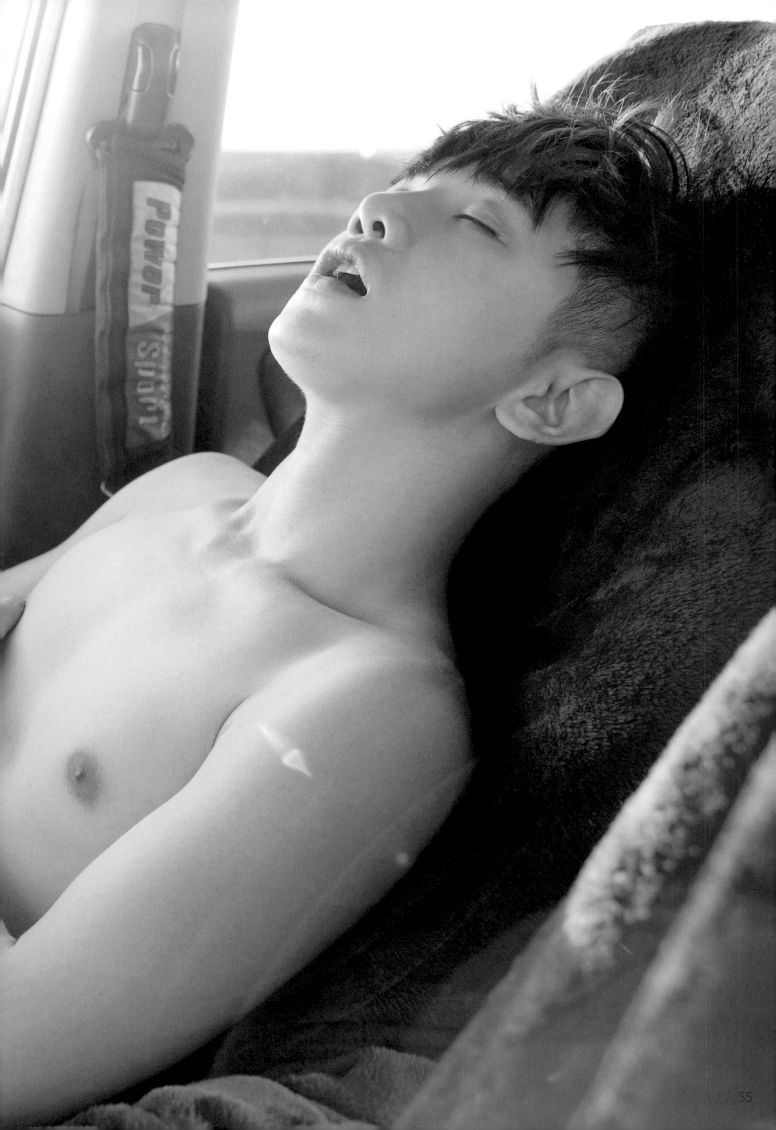

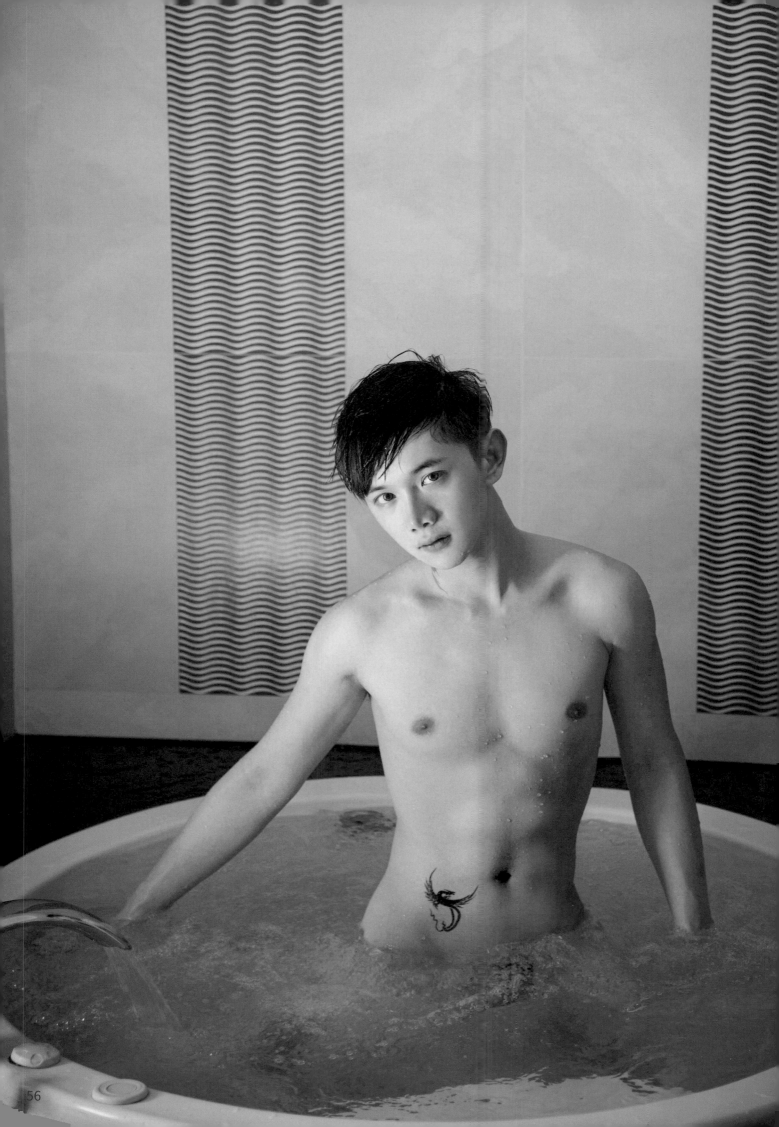

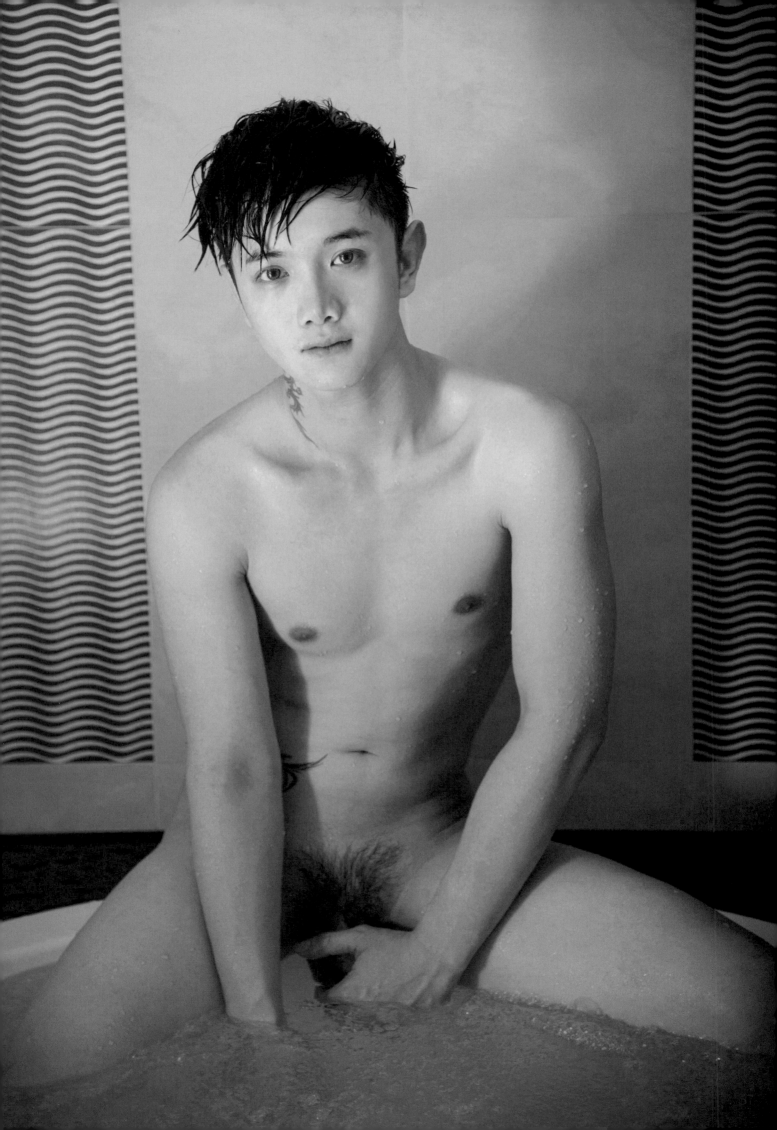

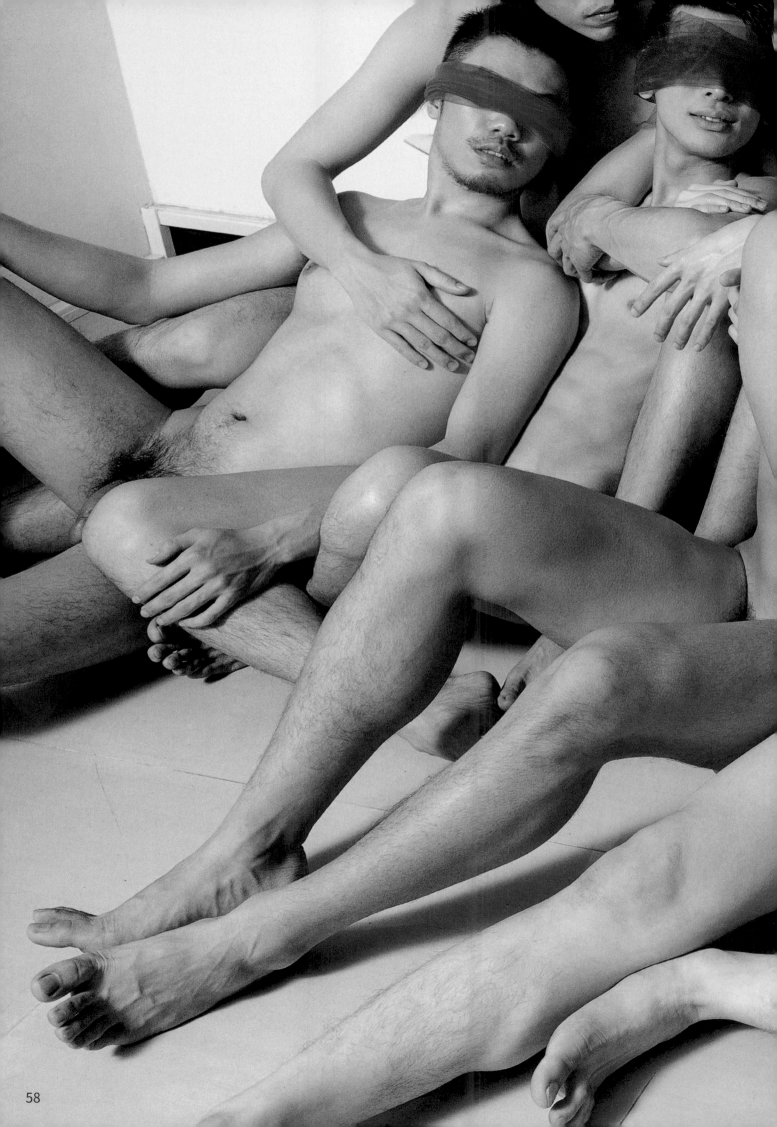

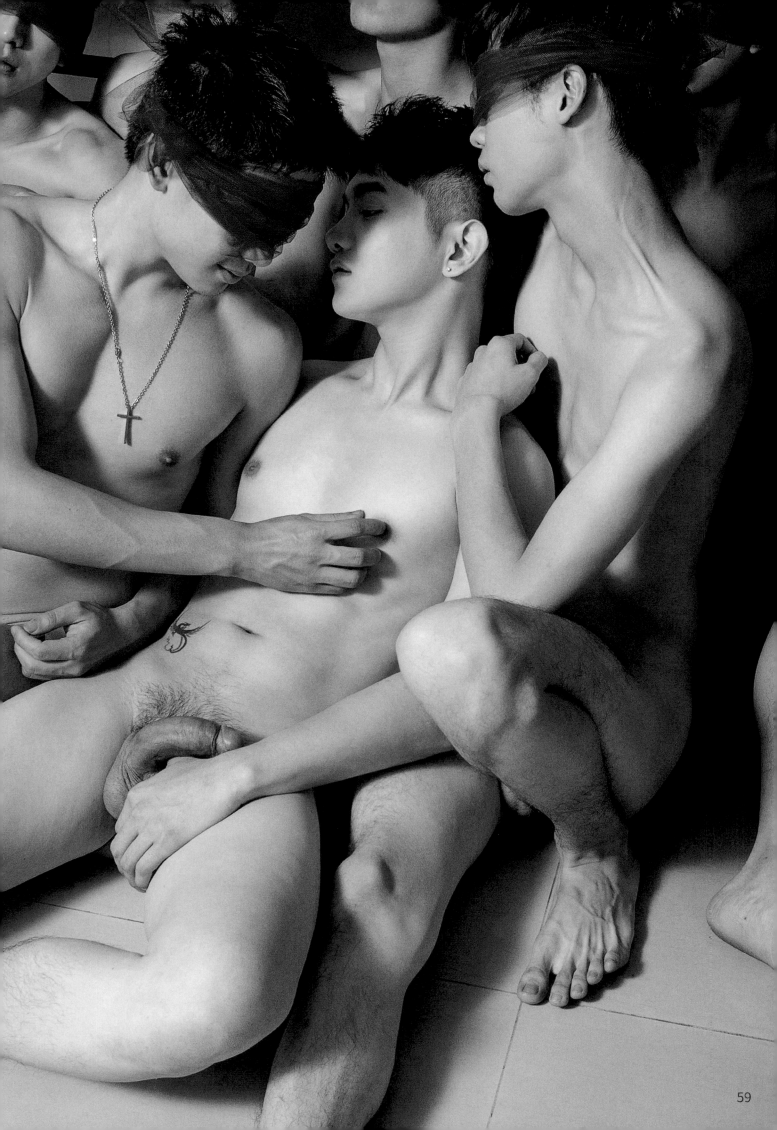

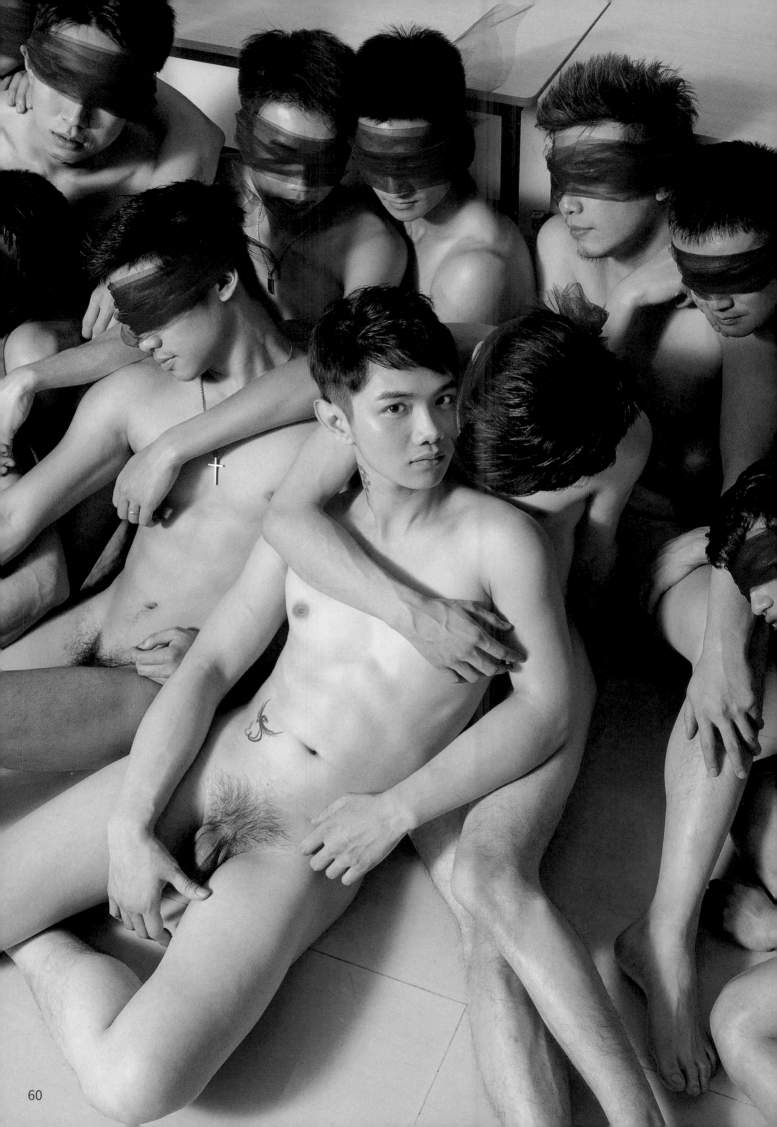

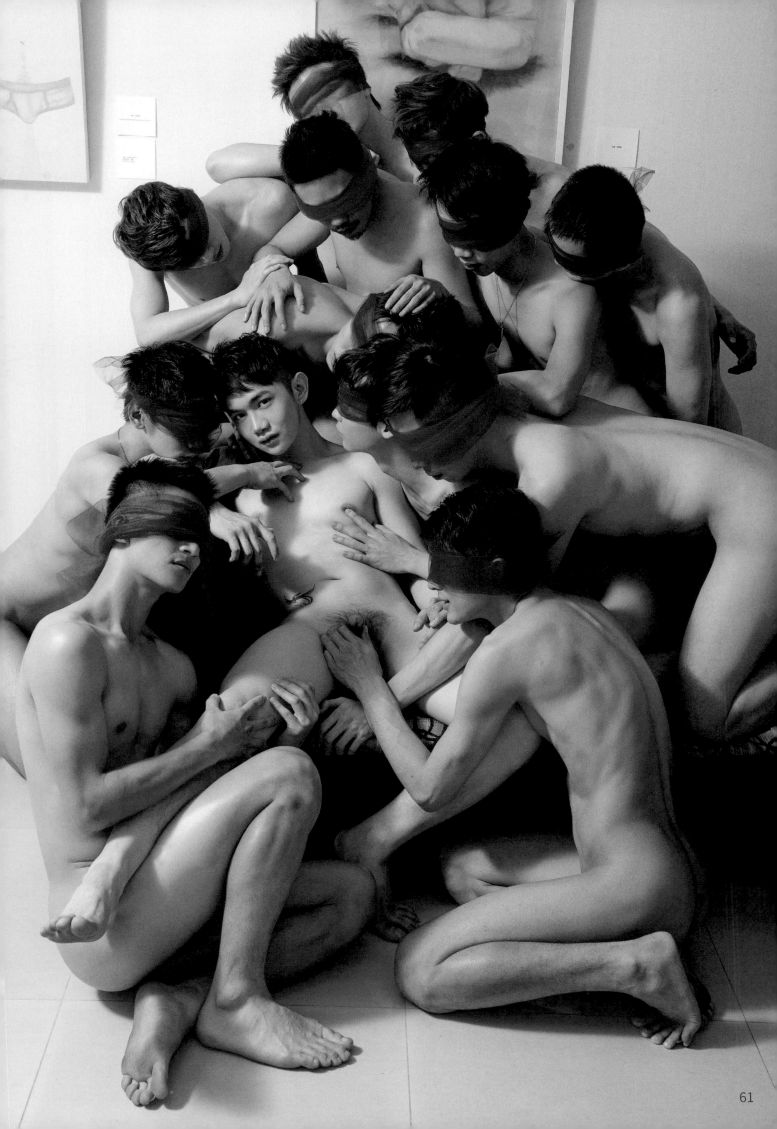

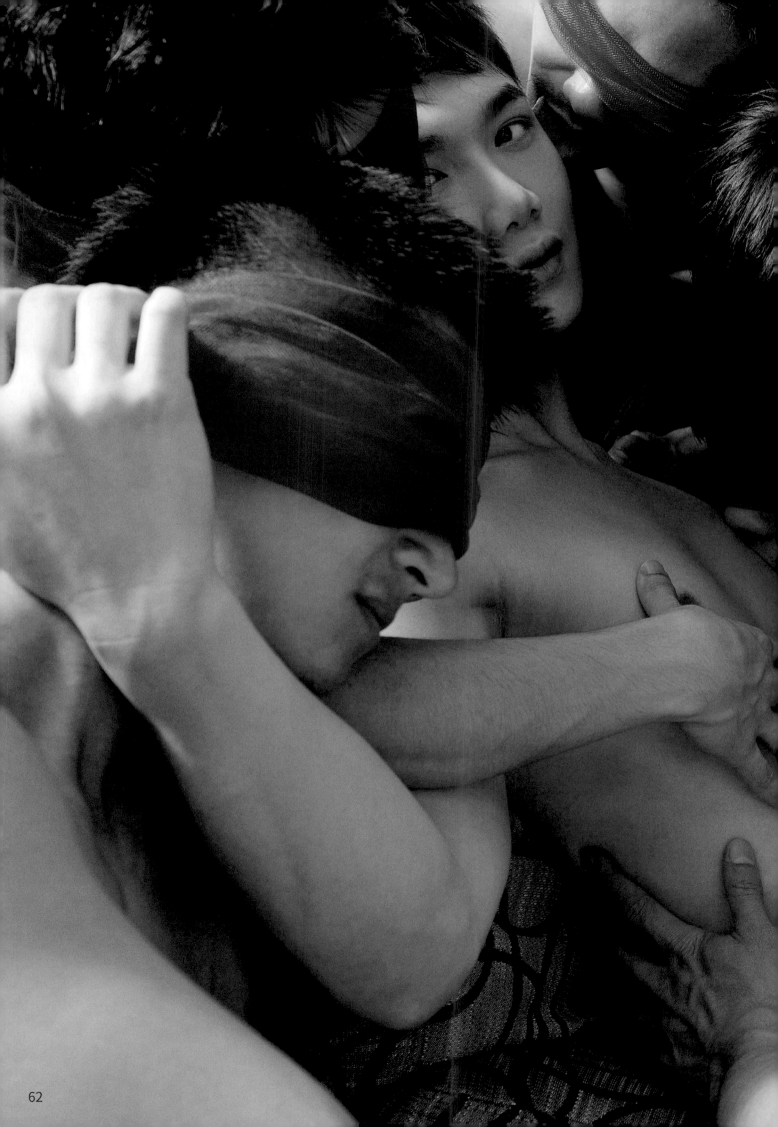

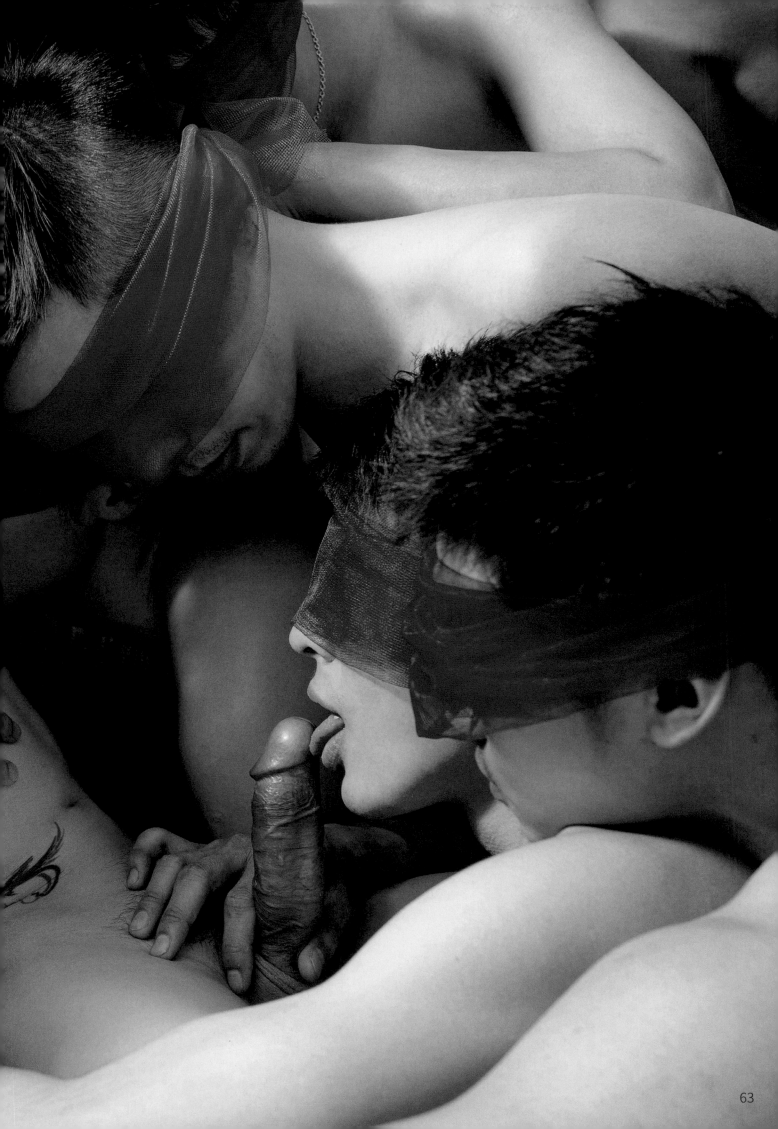

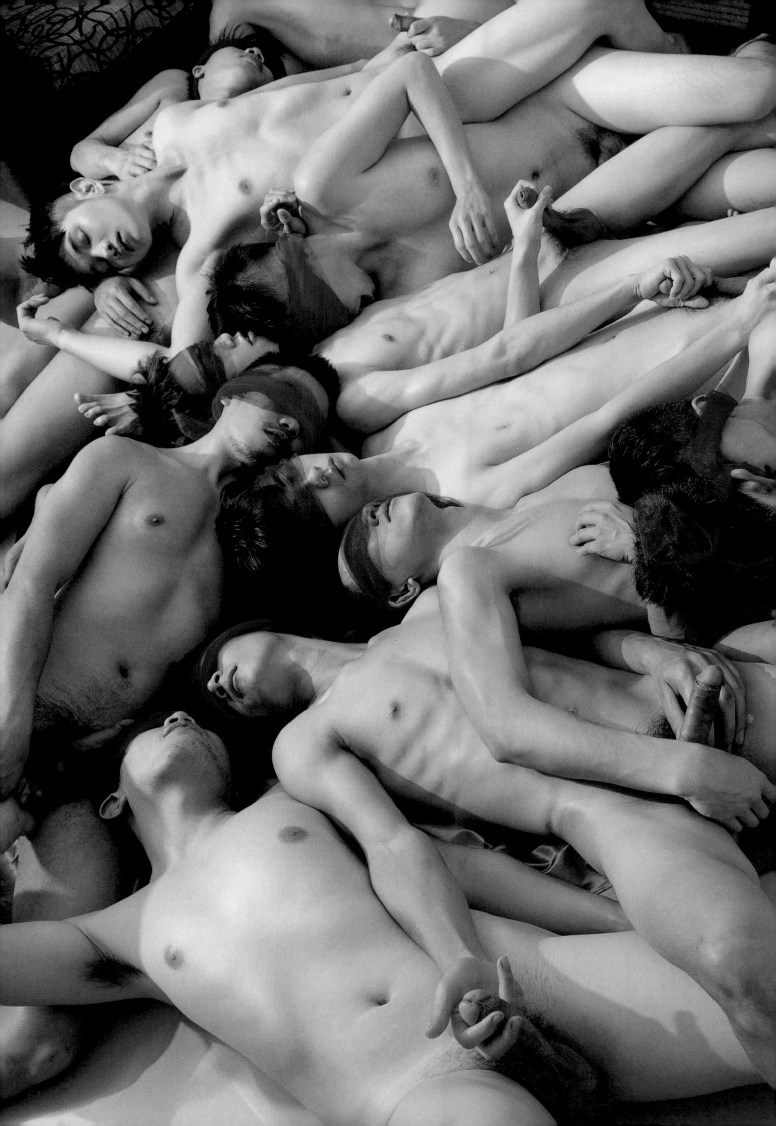

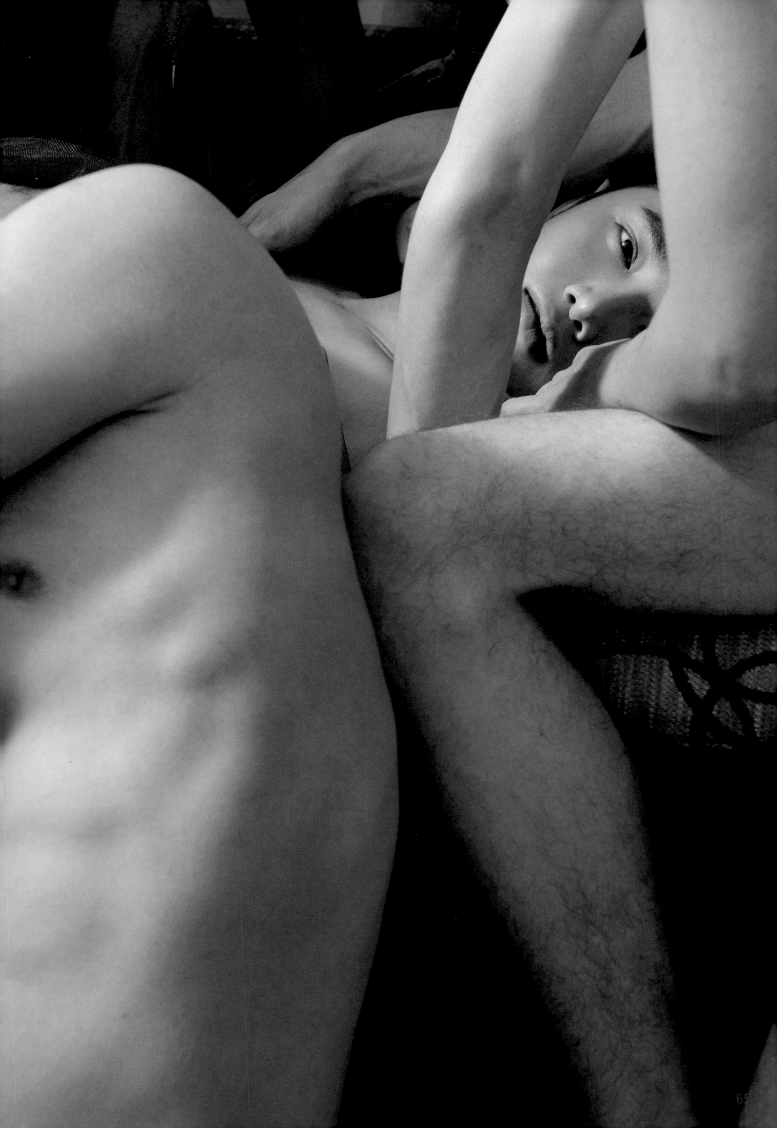

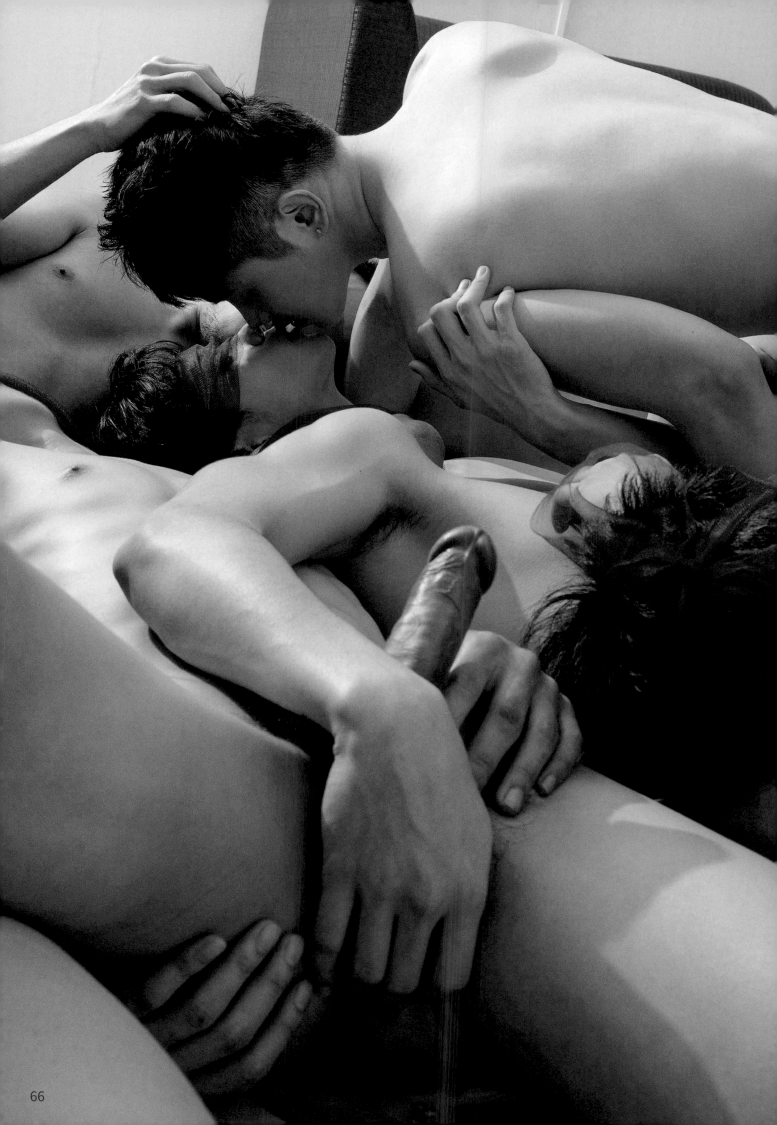

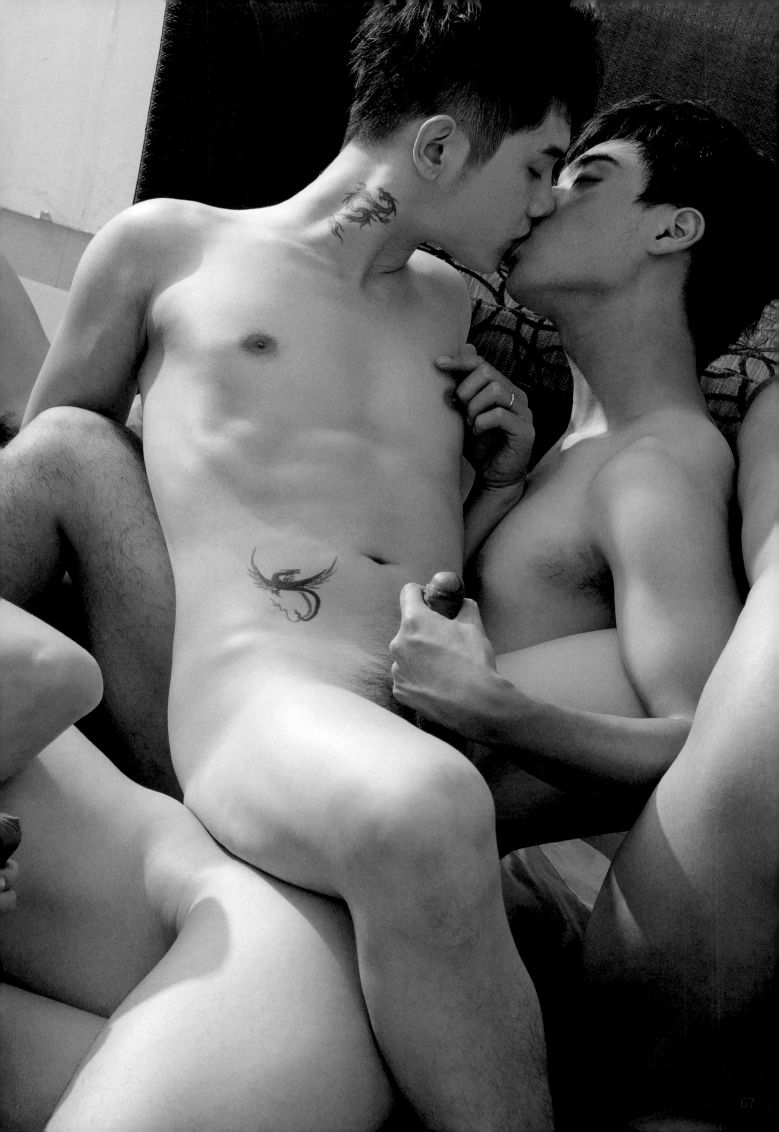

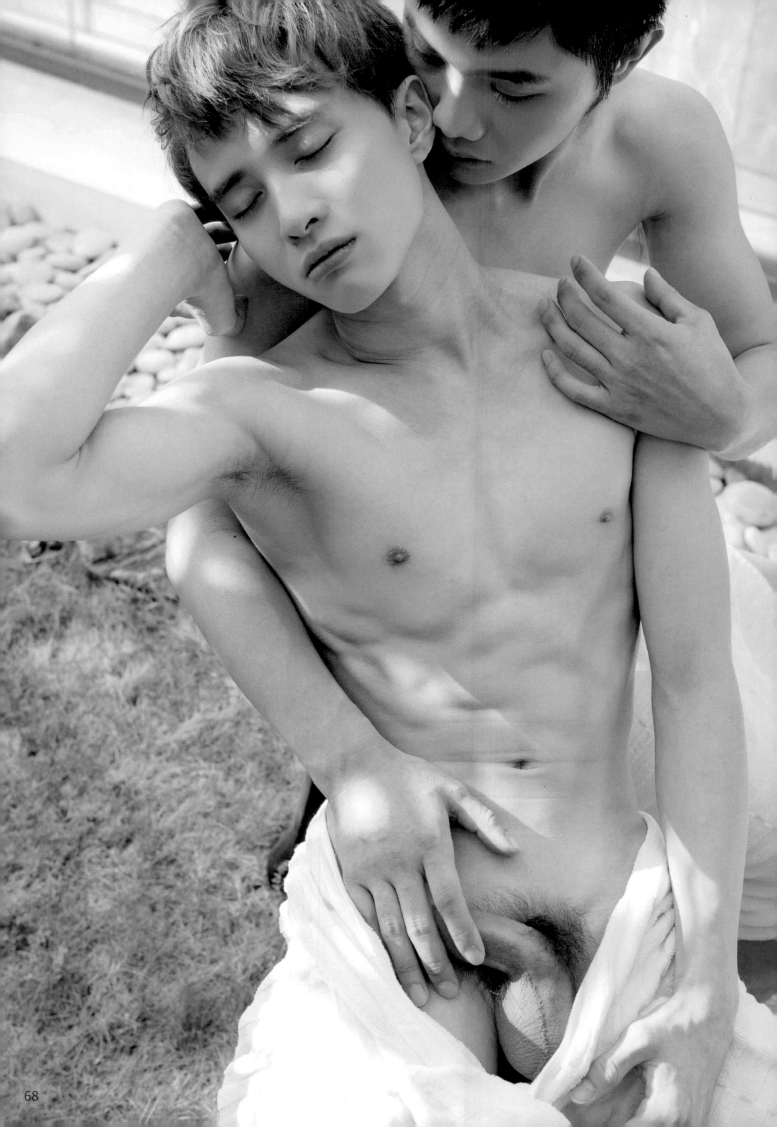

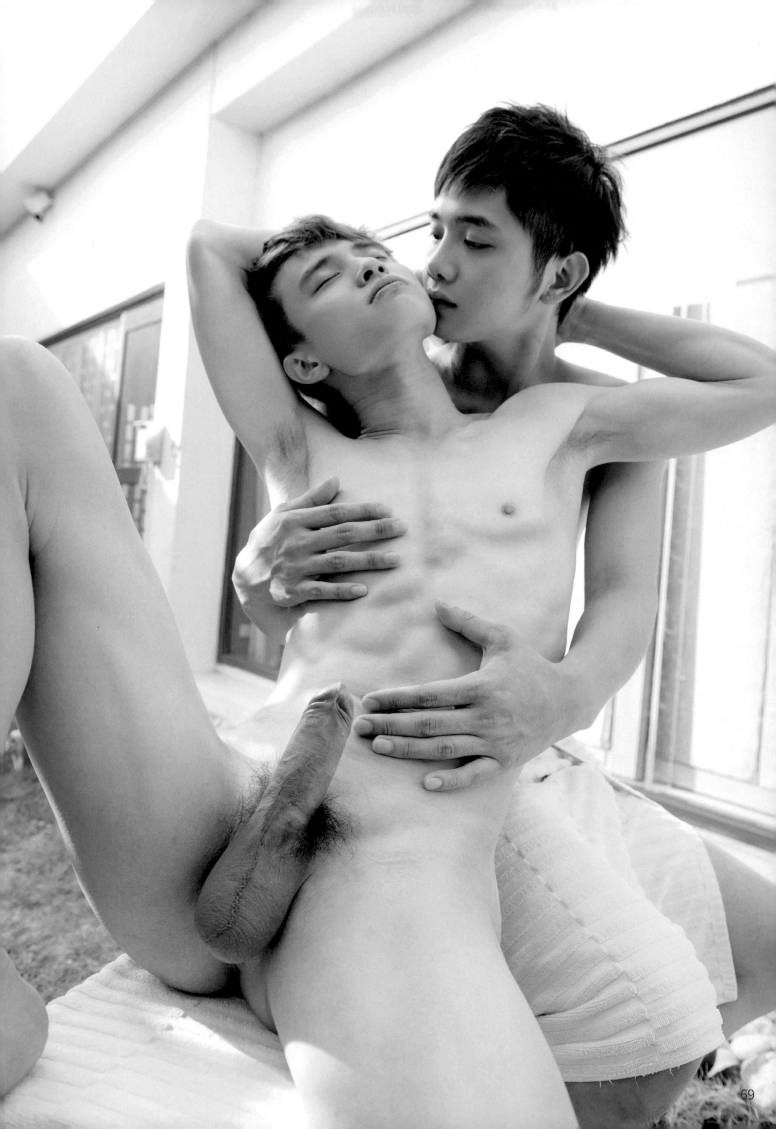

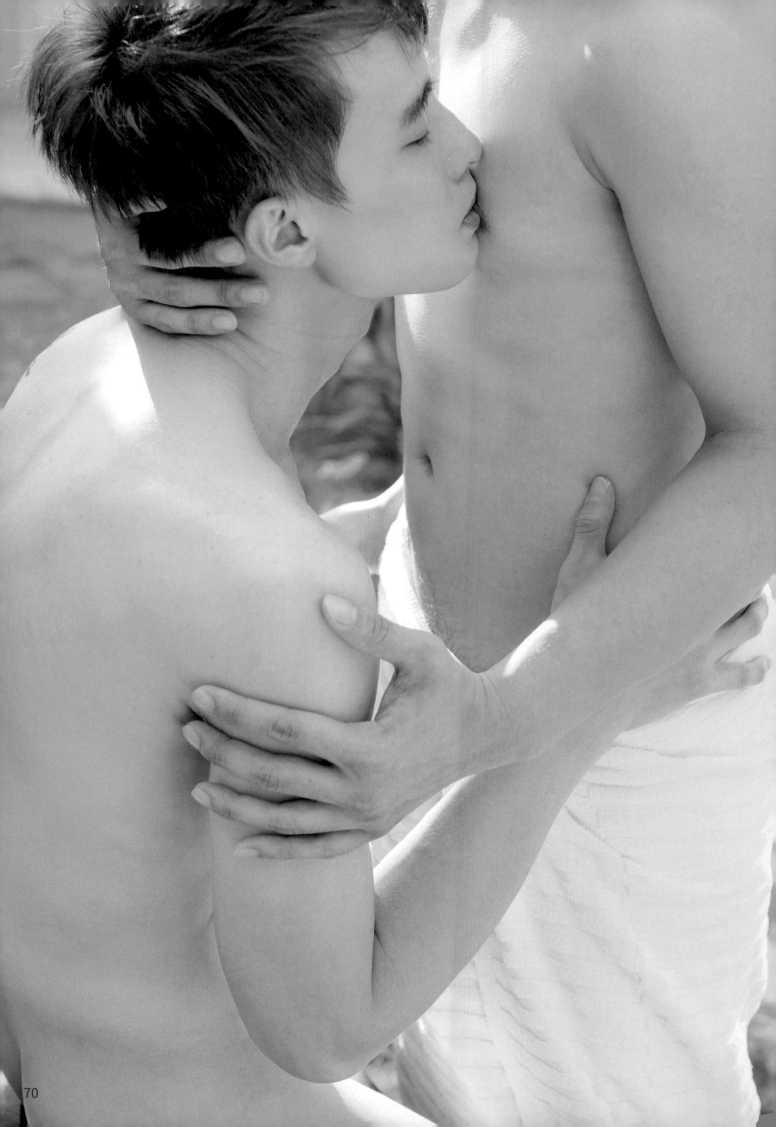

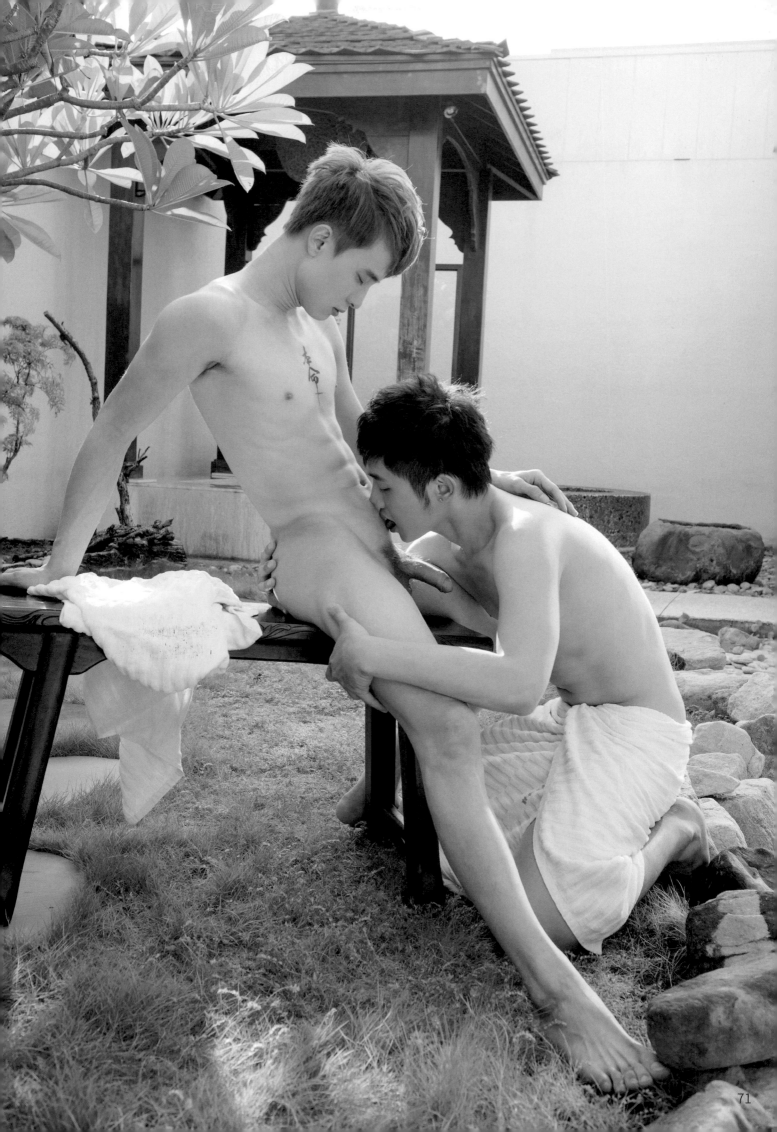

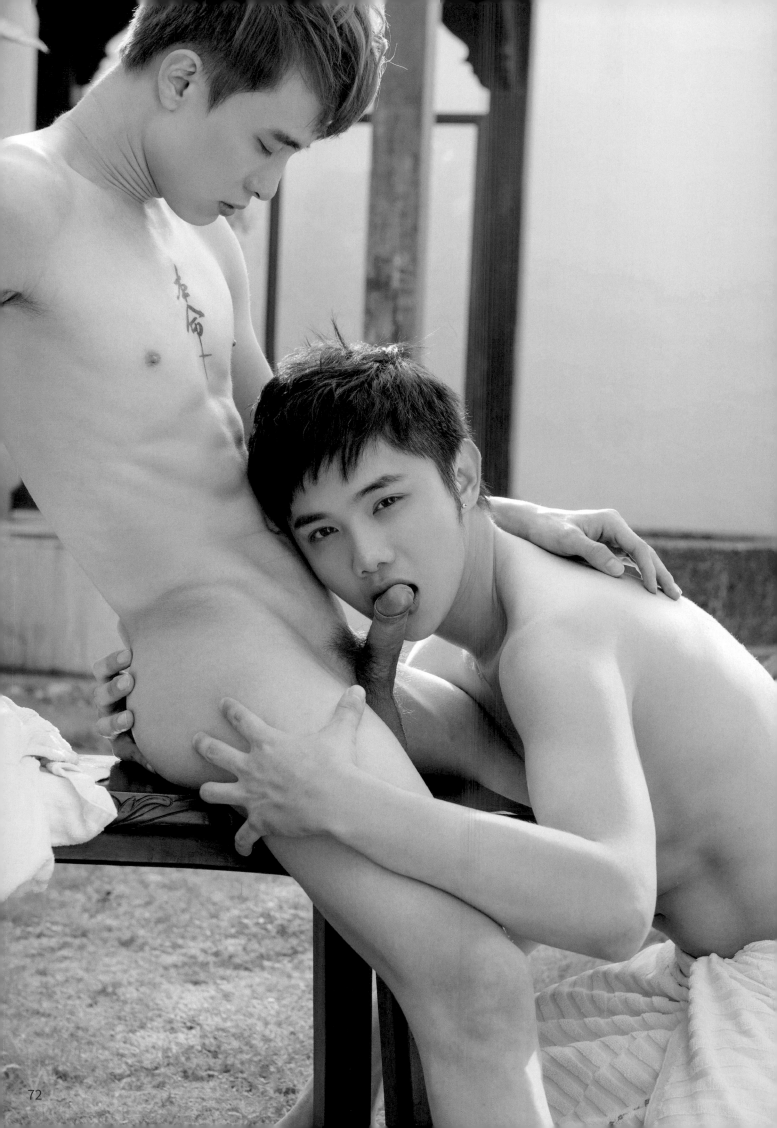

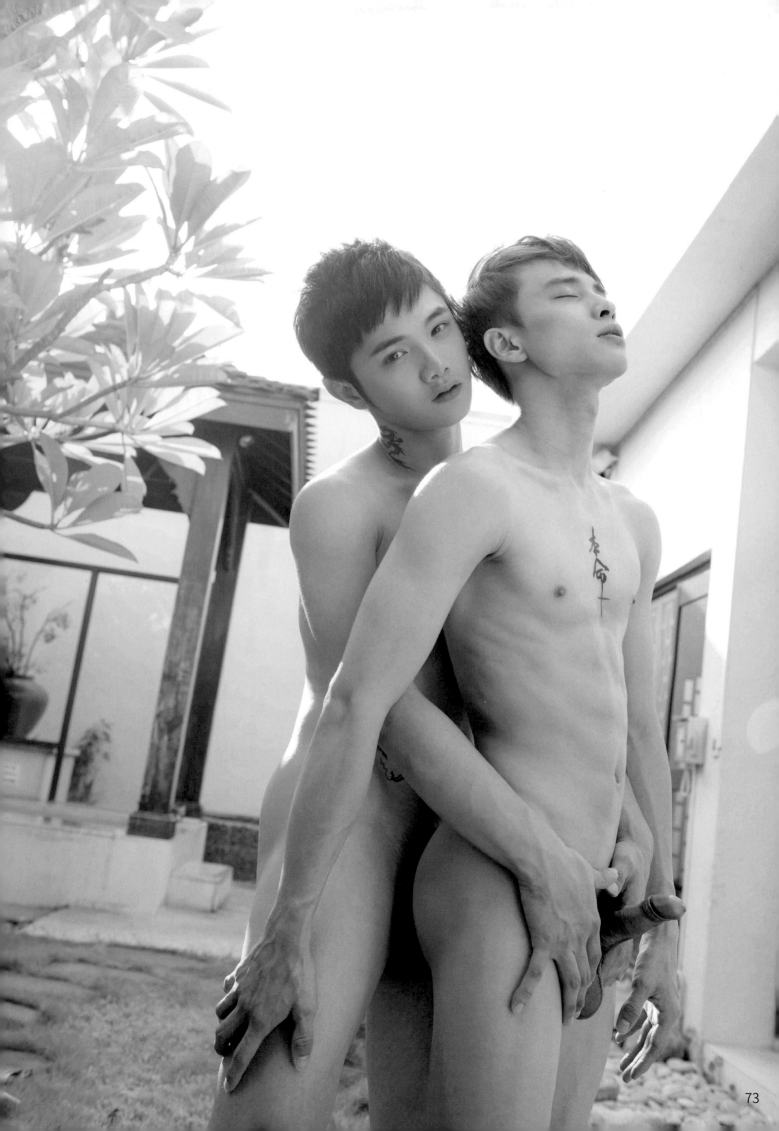

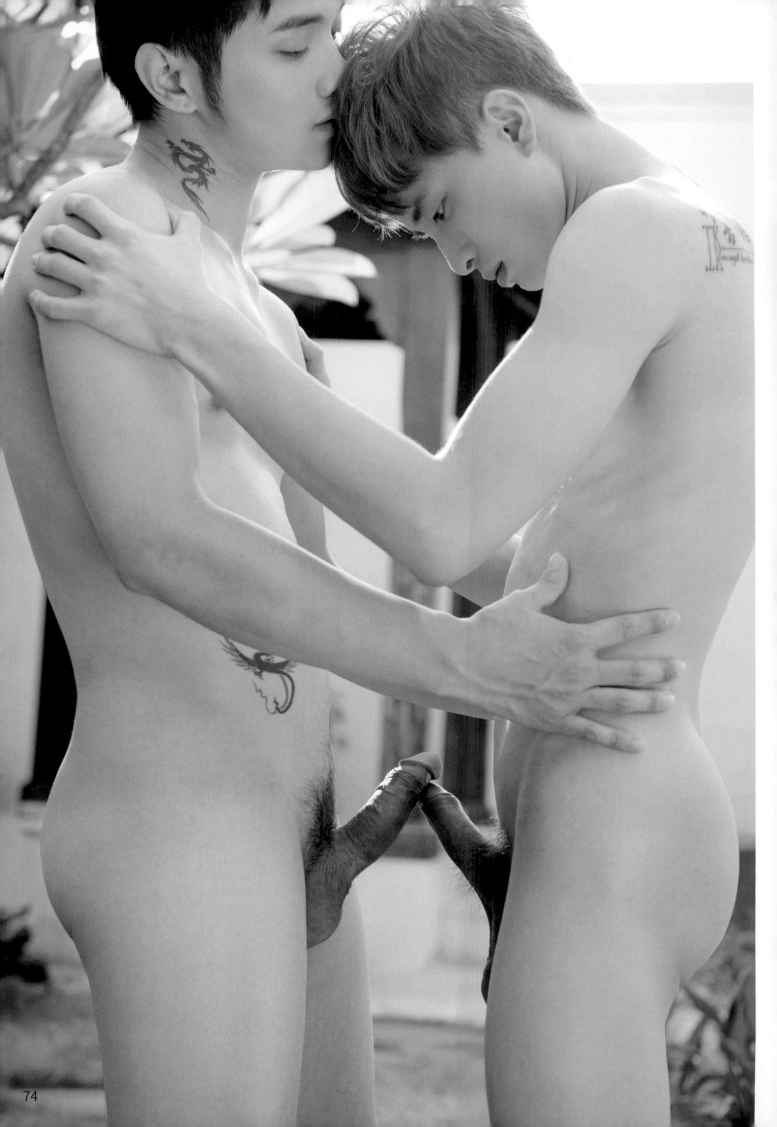

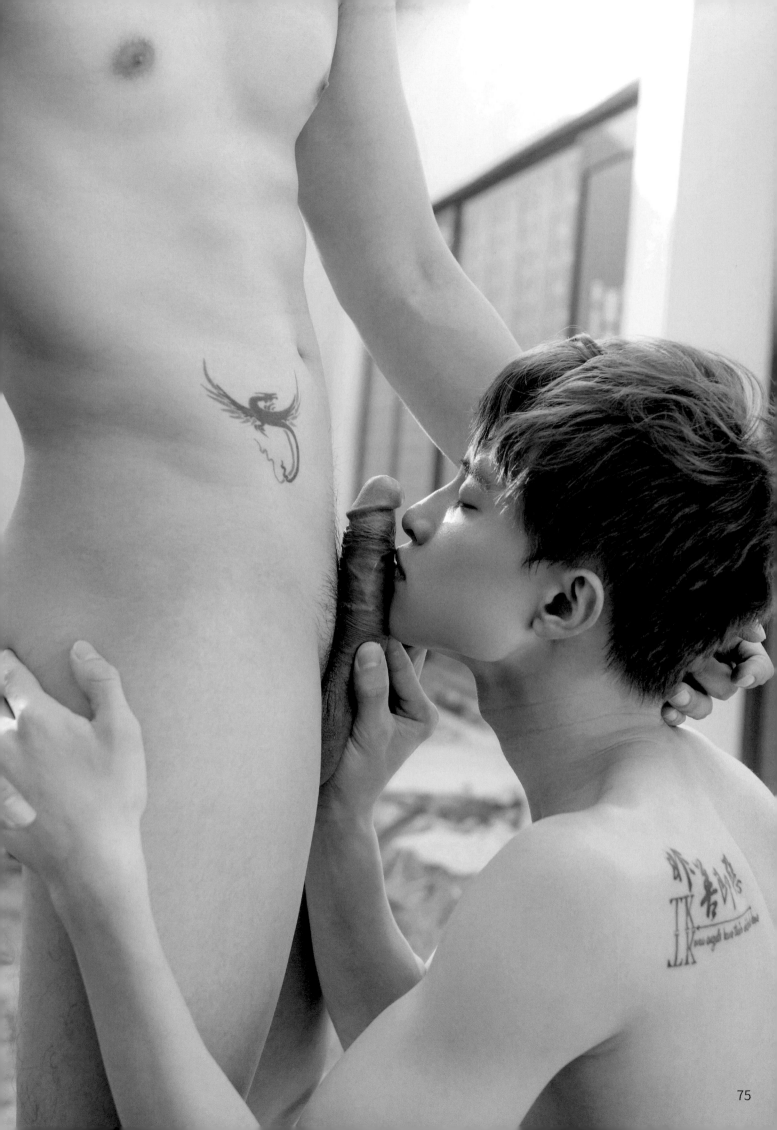

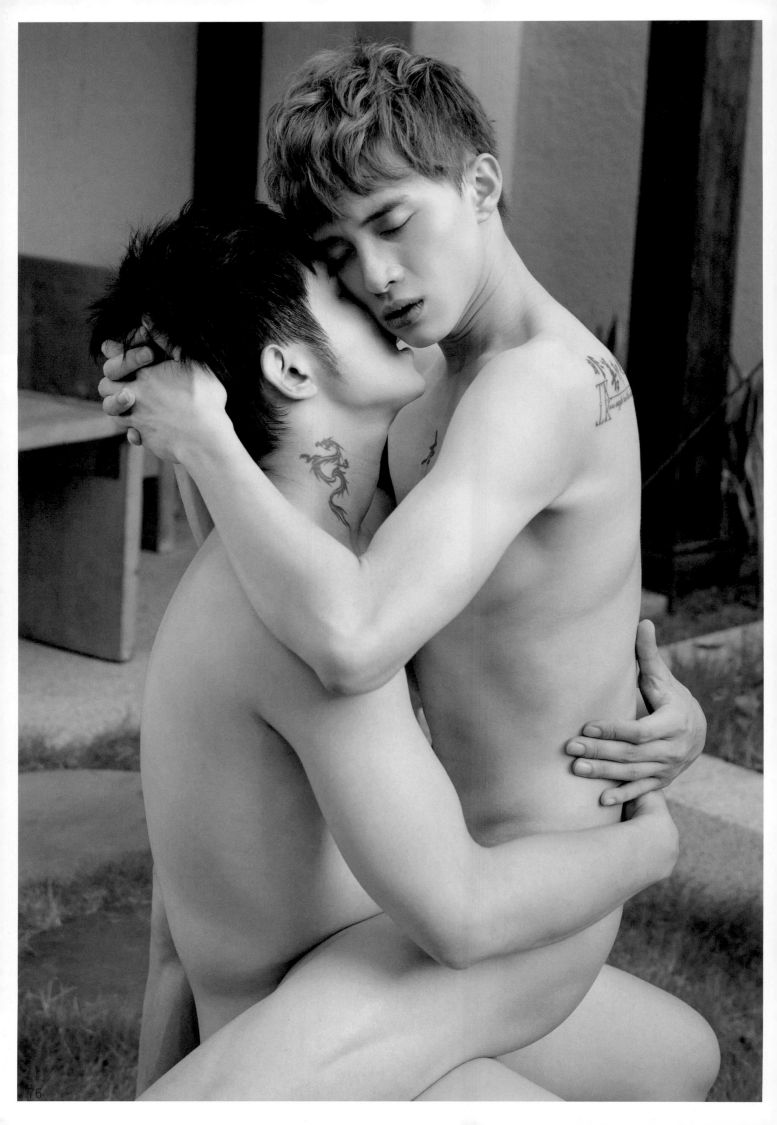

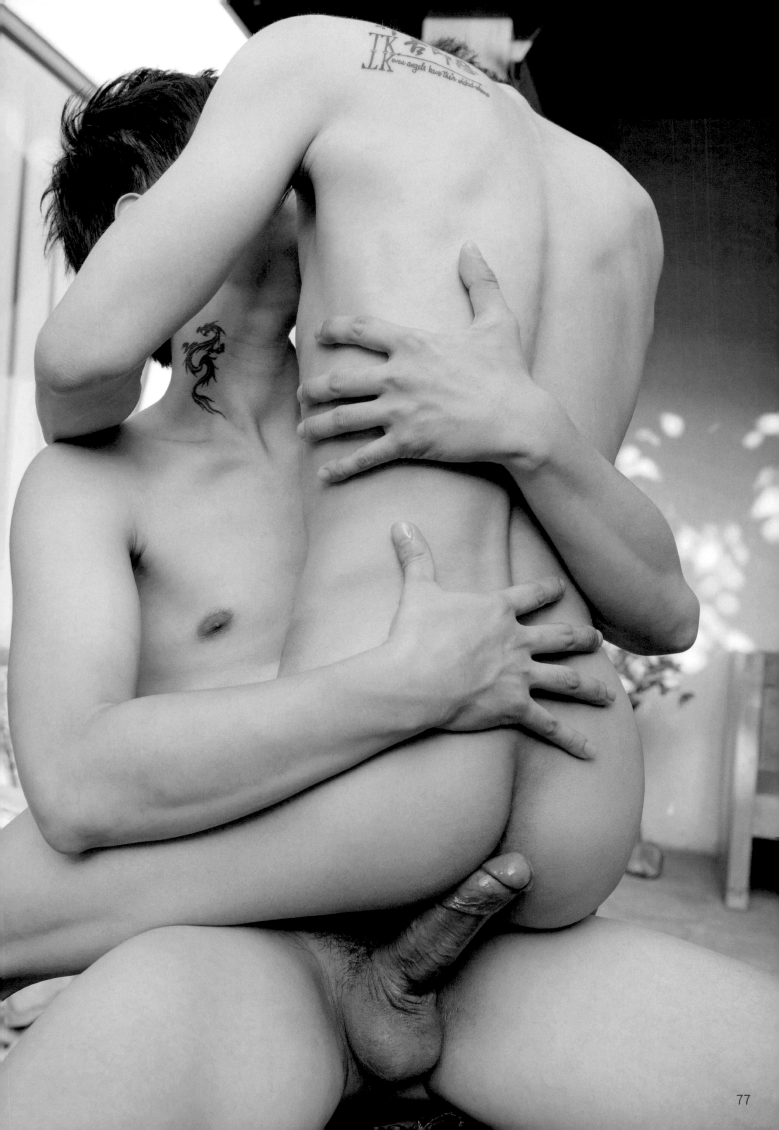

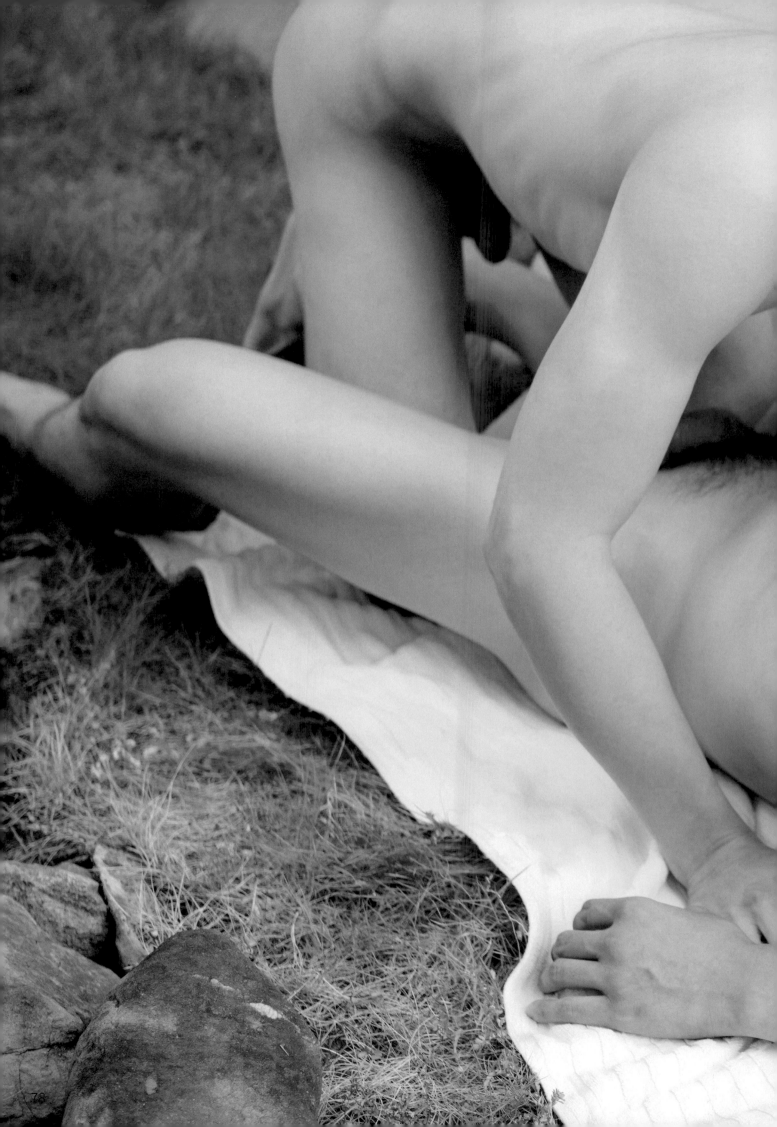

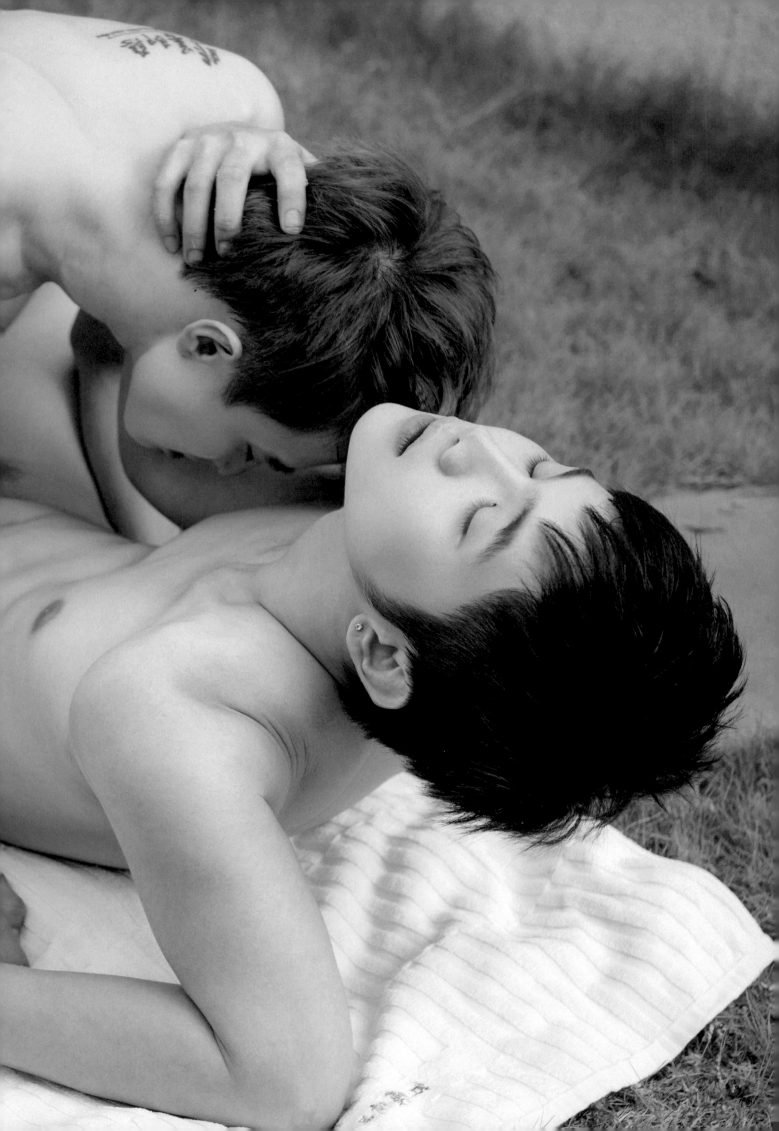

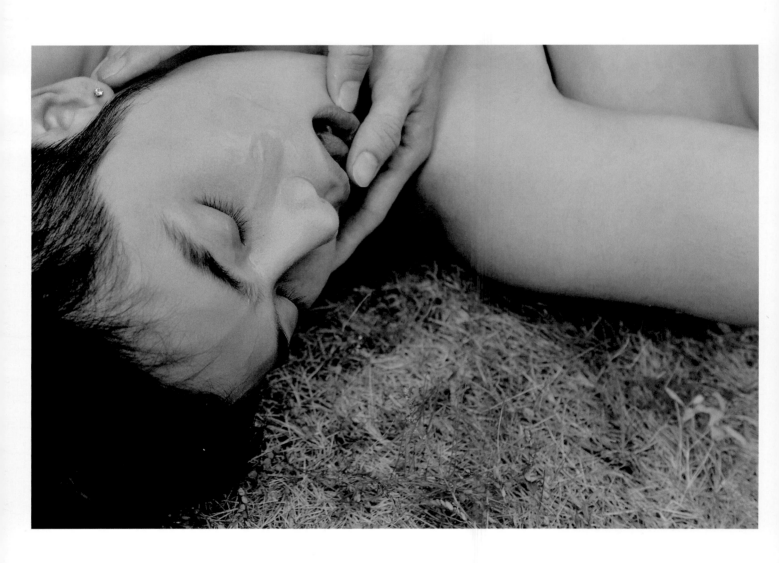

B L U E M E N

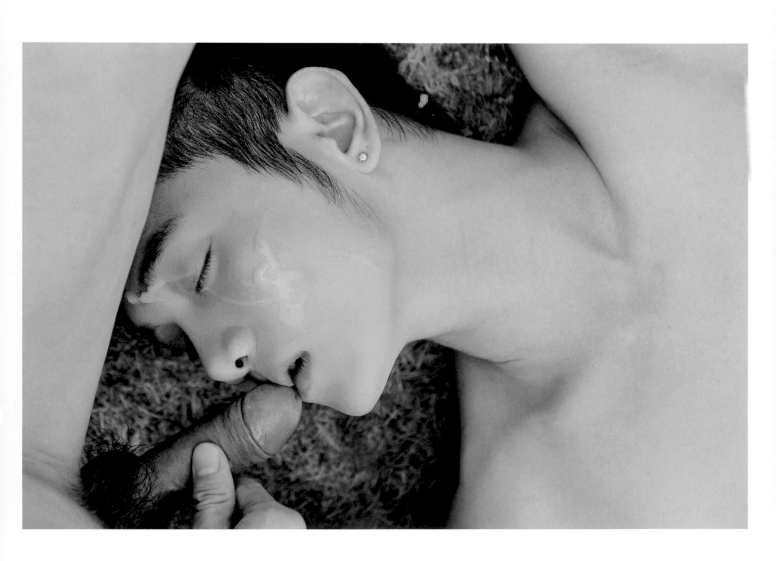

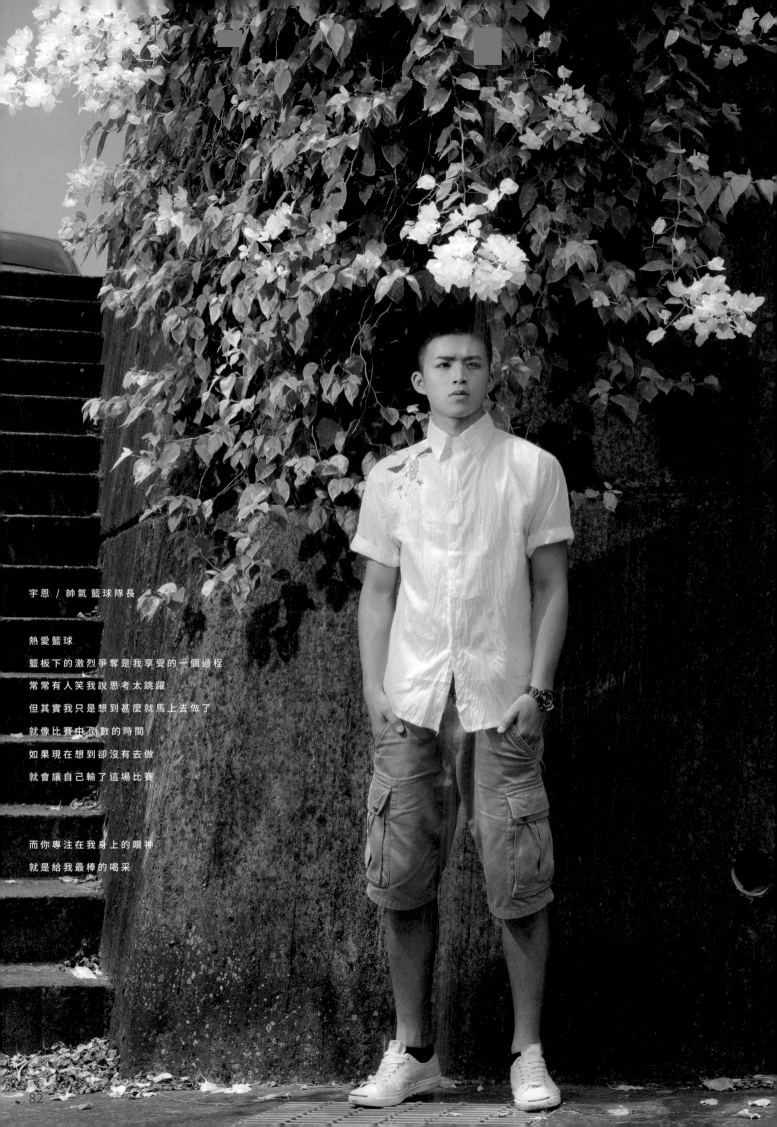

宇恩 / 帥氣 籃球隊長

熱愛籃球

籃板下的激烈爭奪是我享受的一個過程

常常有人笑我說思考太跳躍

但其實我只是想到甚麼就馬上去做了

就像比賽中倒數的時間

如果現在想到卻沒有去做

就會讓自己輸了這場比賽

而你專注在我身上的眼神

就是給我最棒的喝采

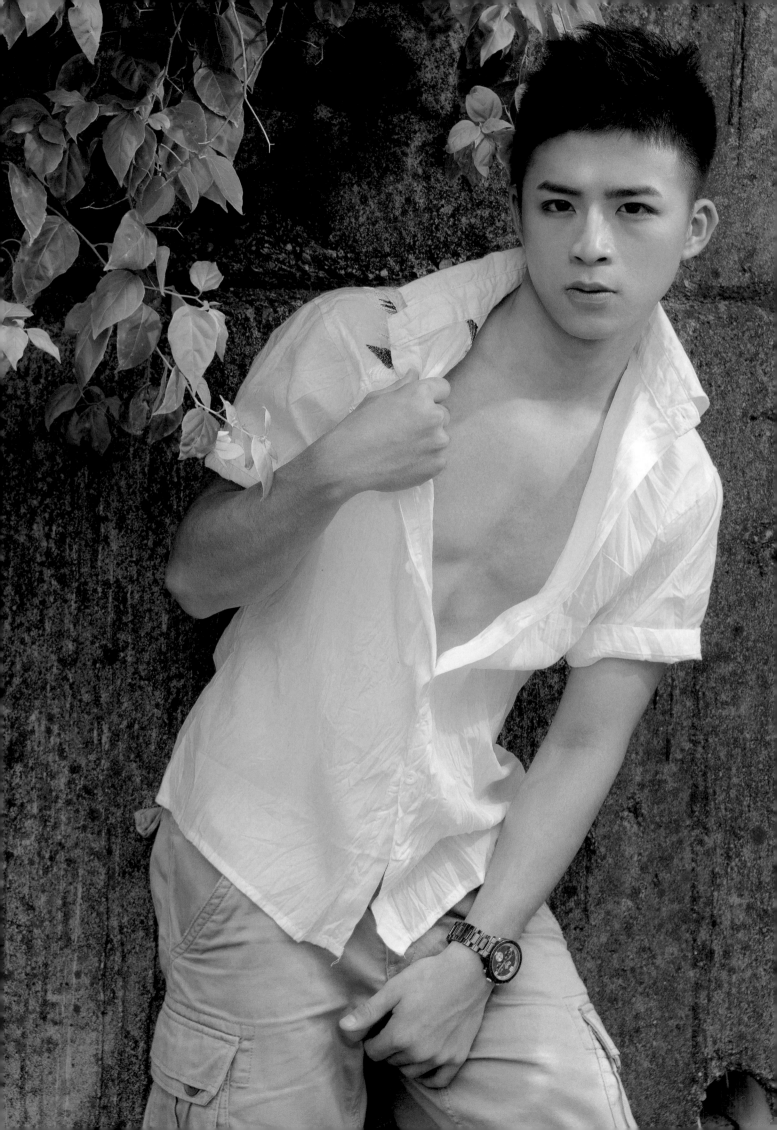

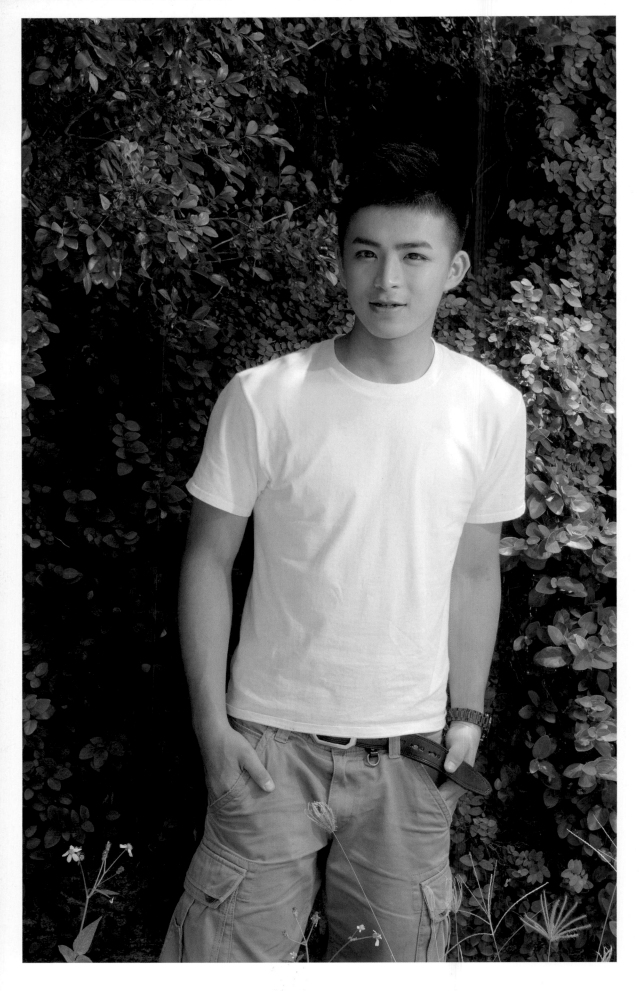

BLUEMEN

宇 恩

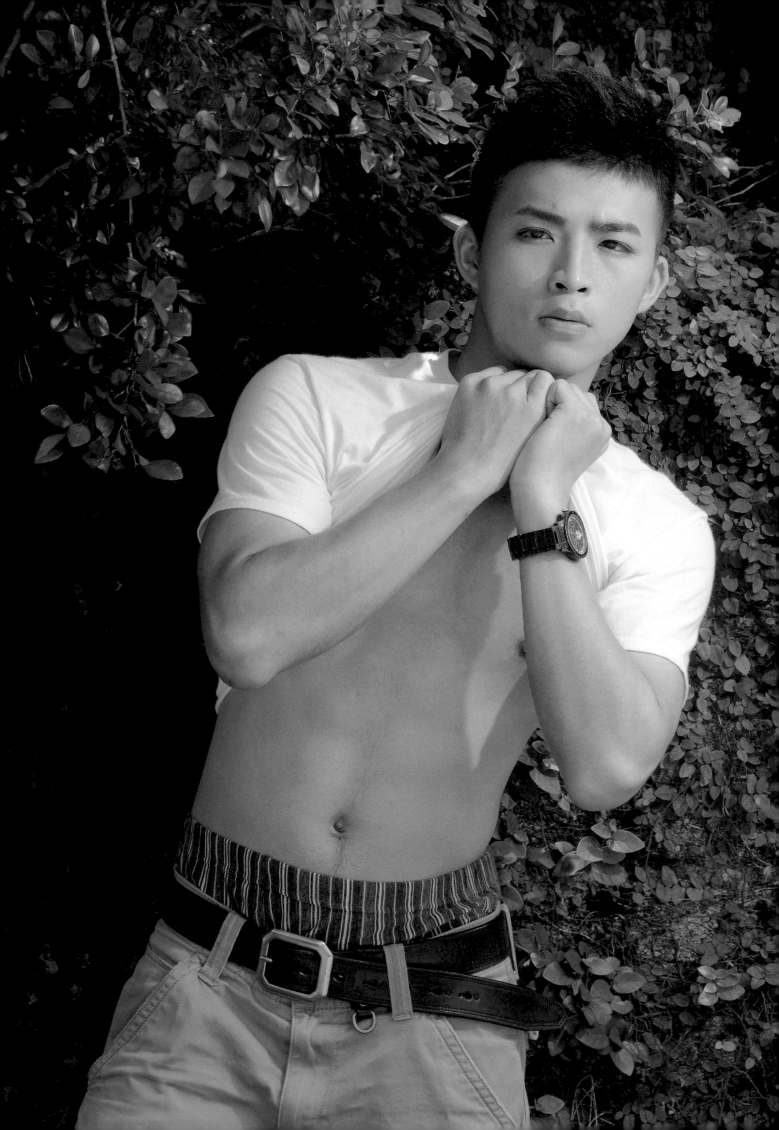

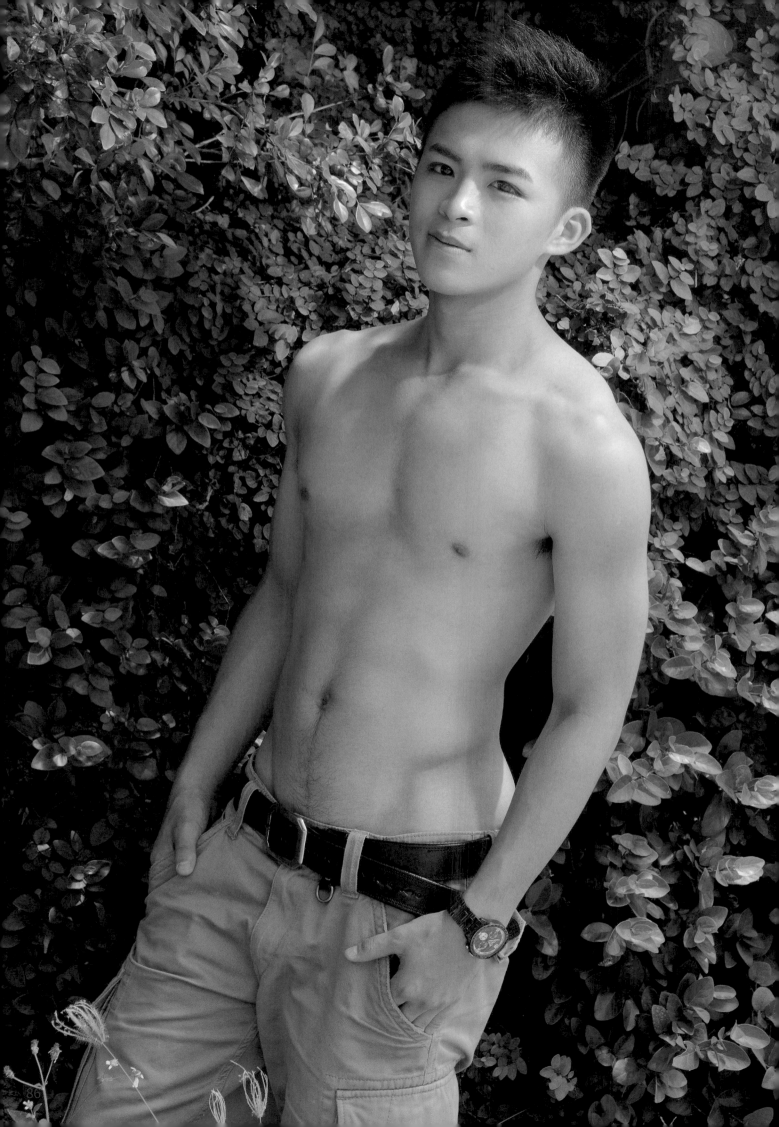

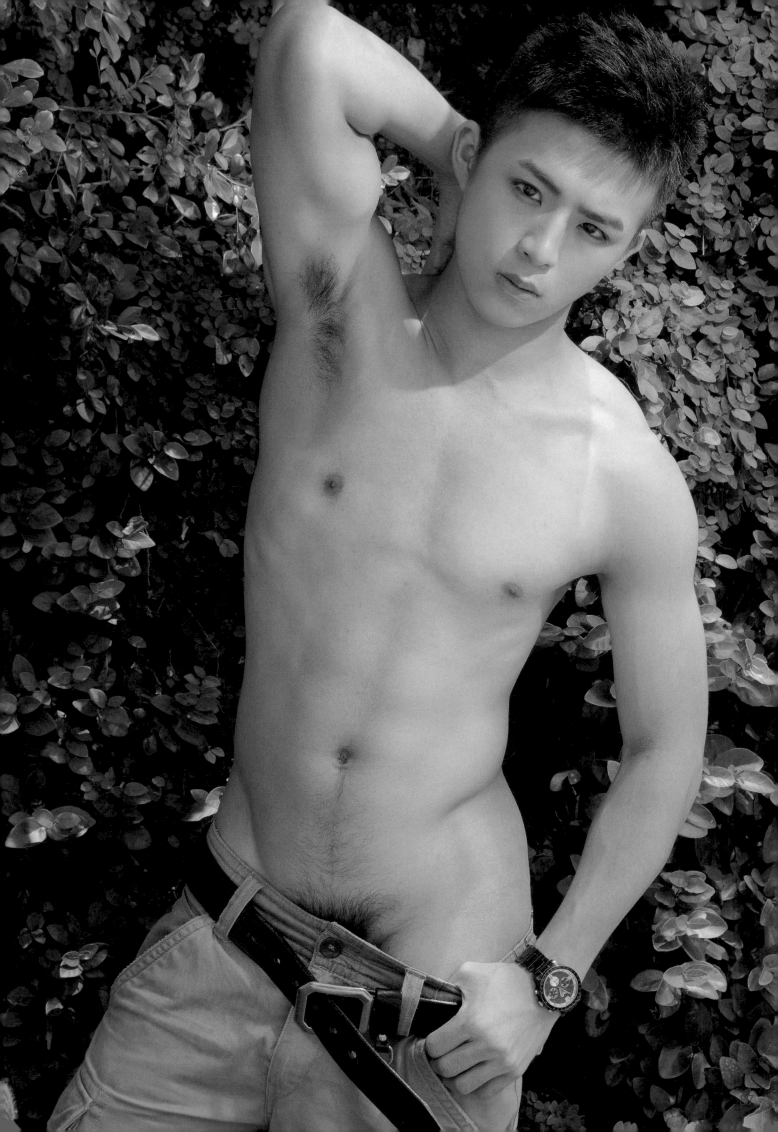

BLUEMEN

宇　恩

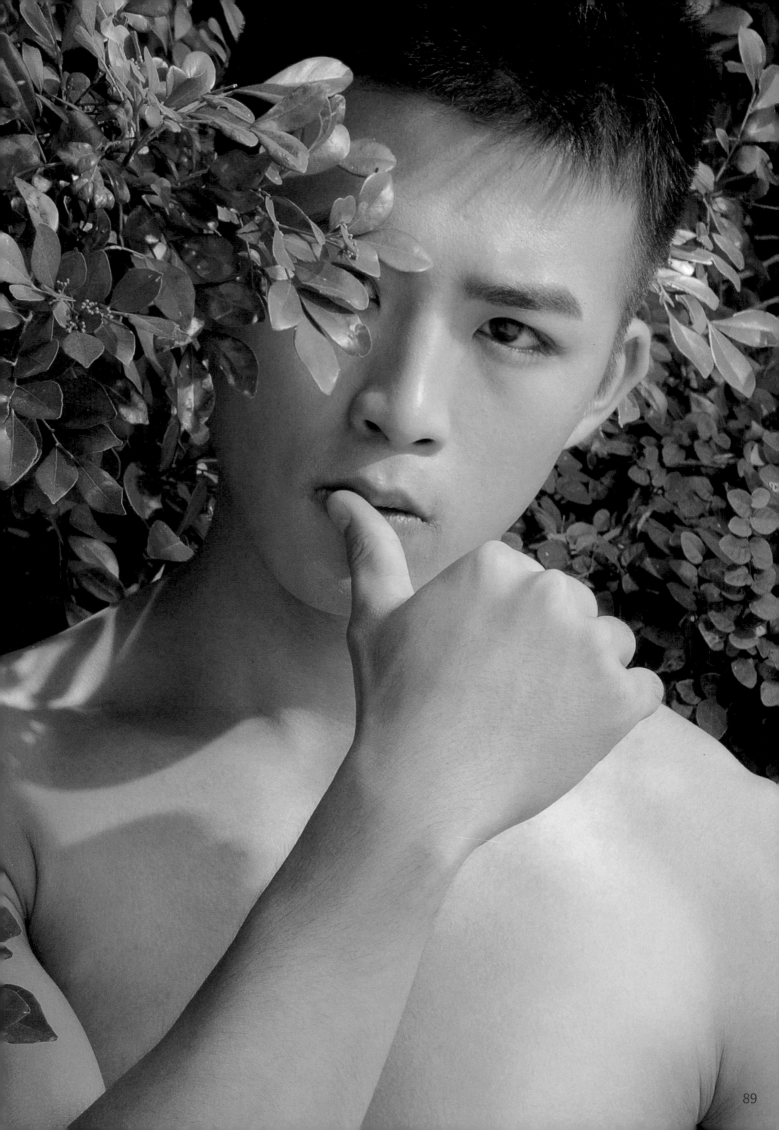

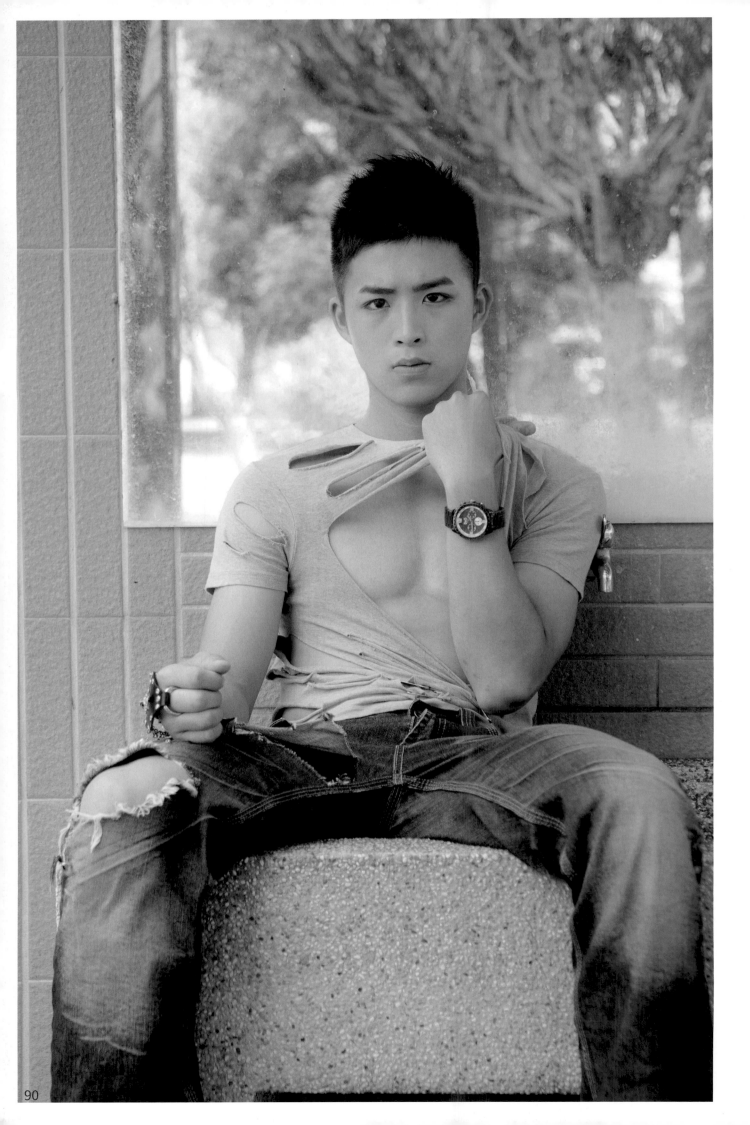

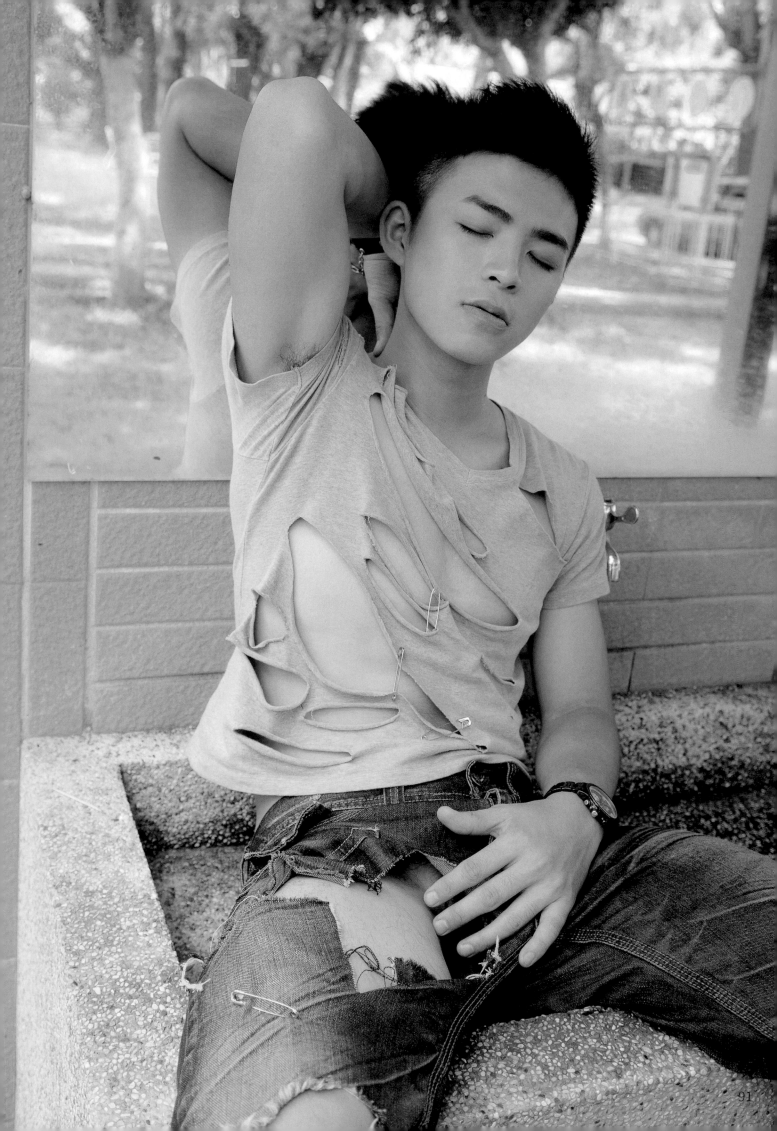

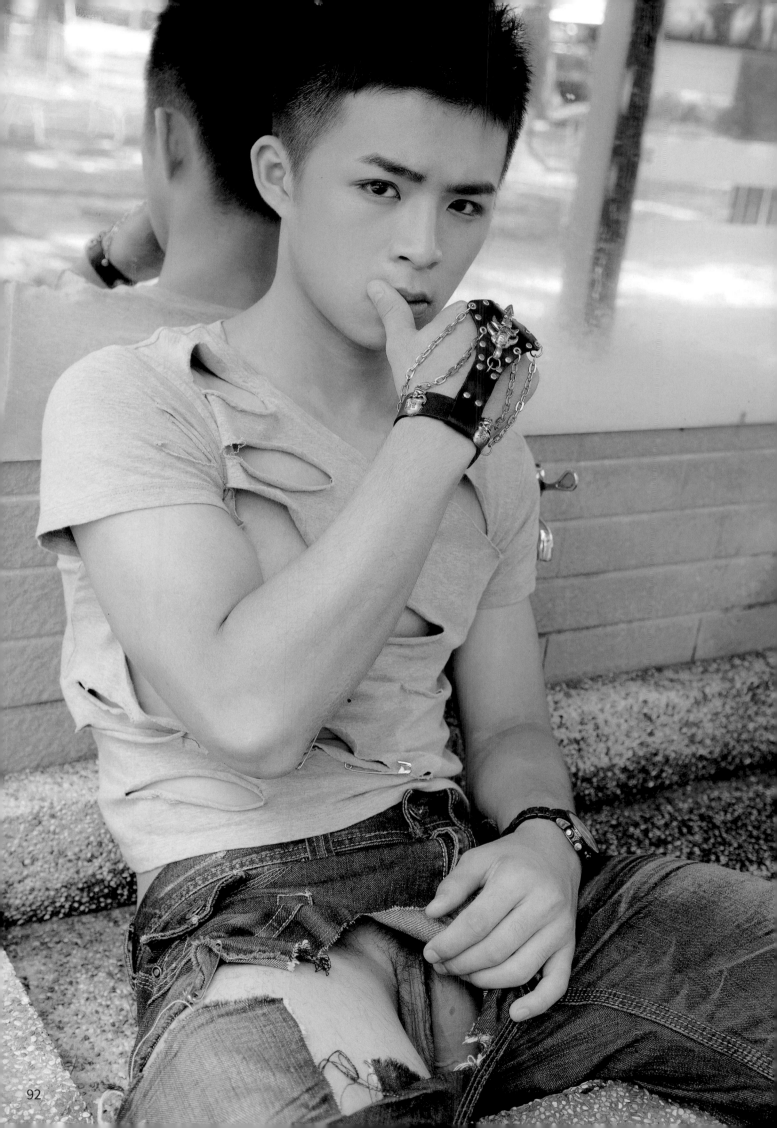

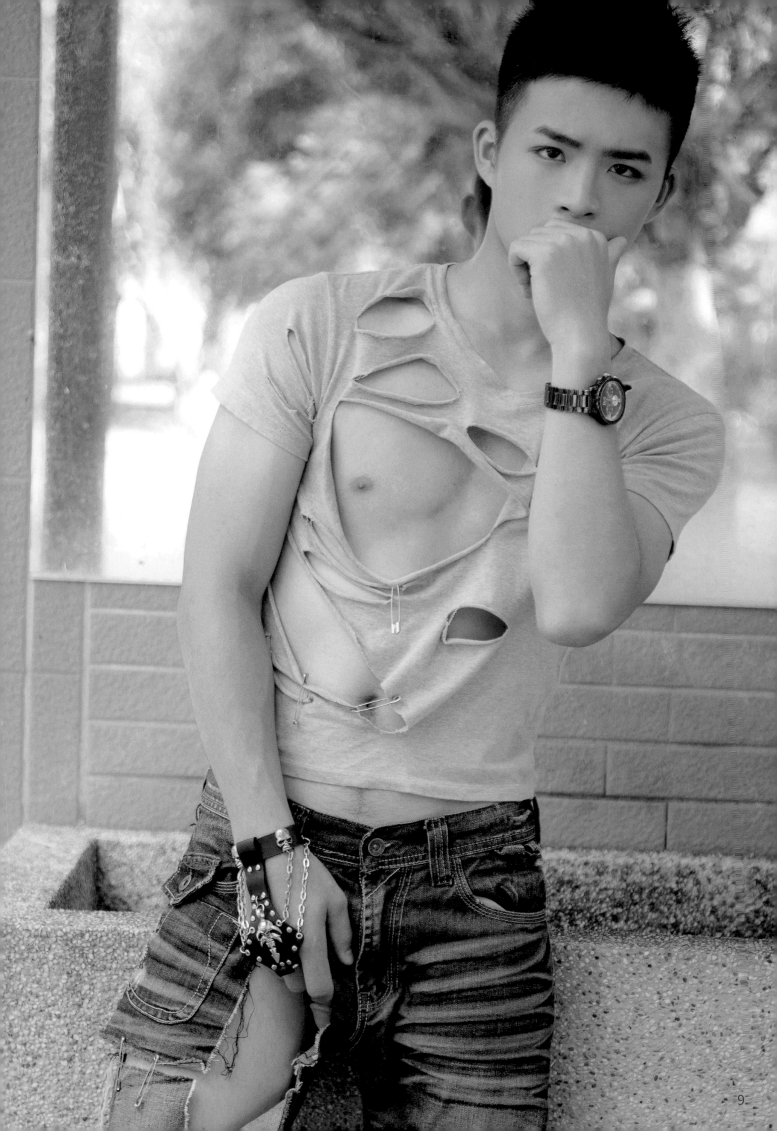

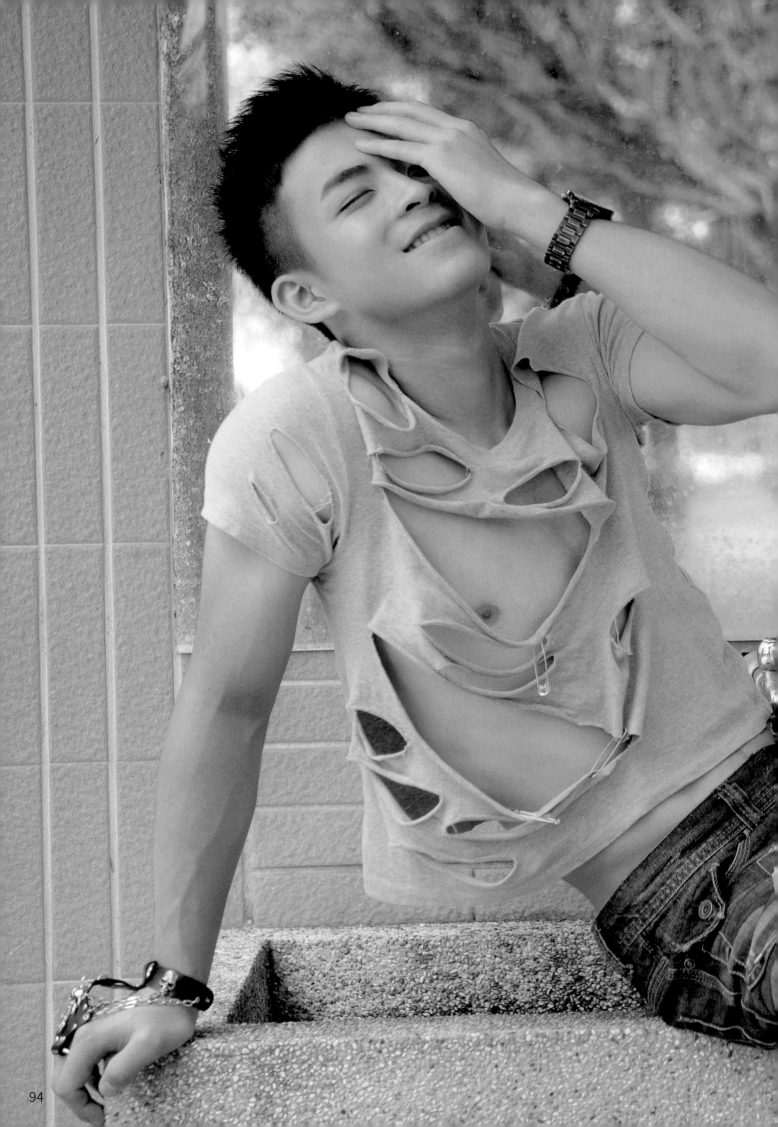

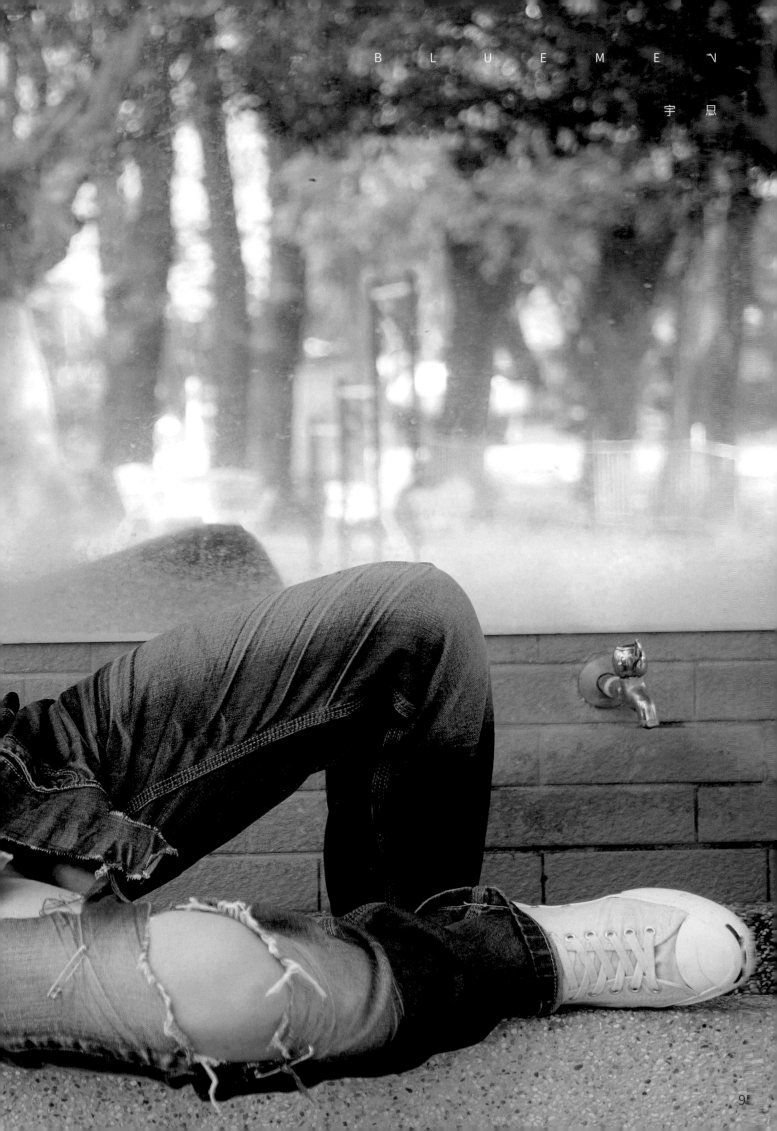

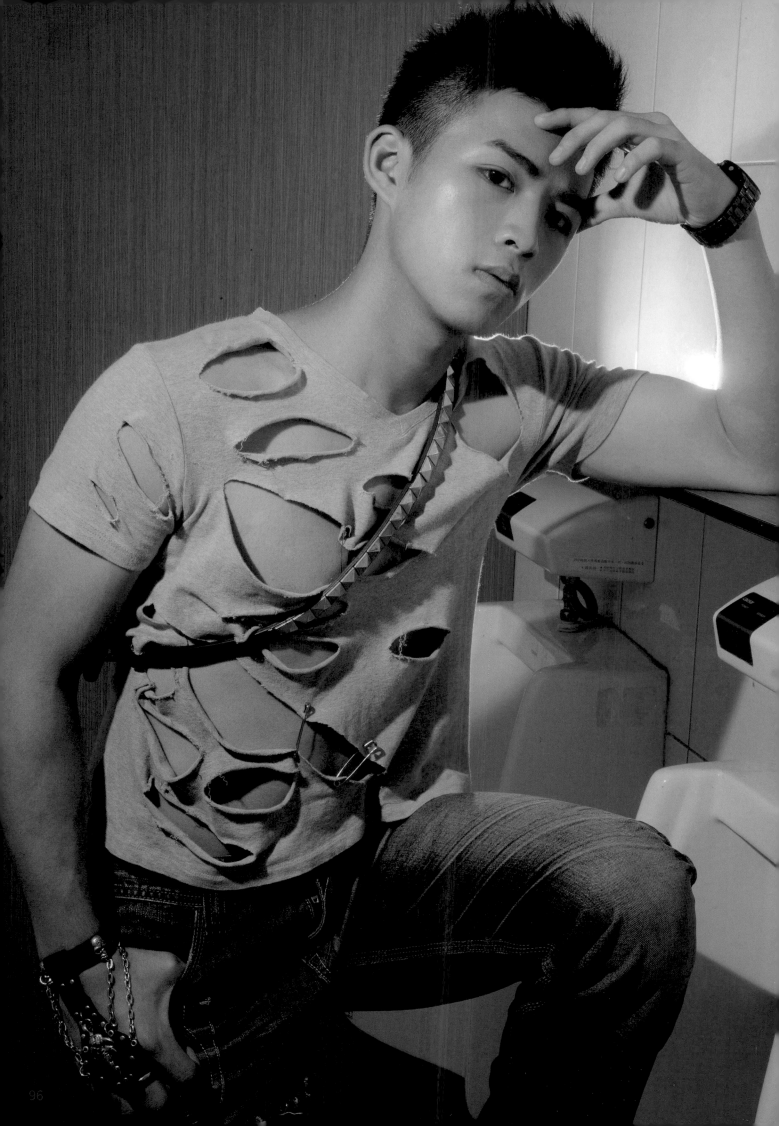

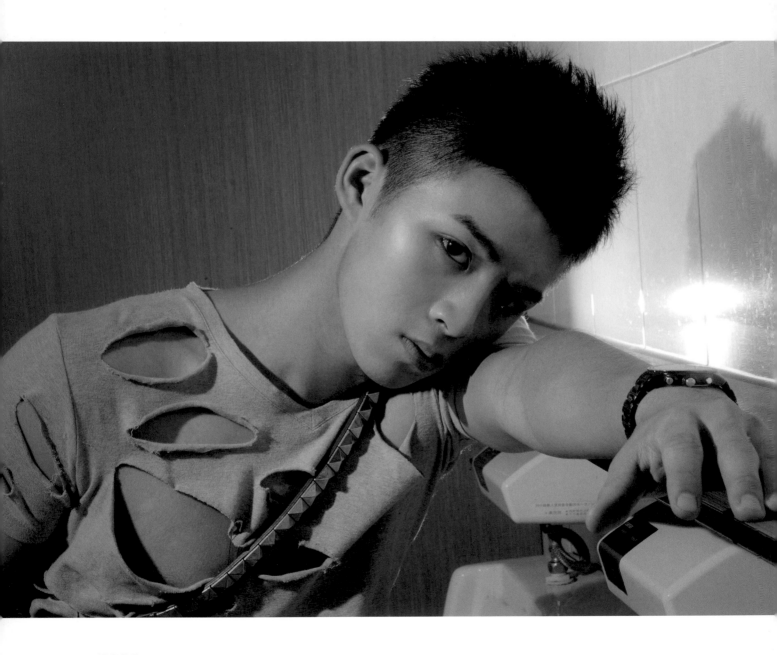

B L U E M E N

MORE
CLOSE

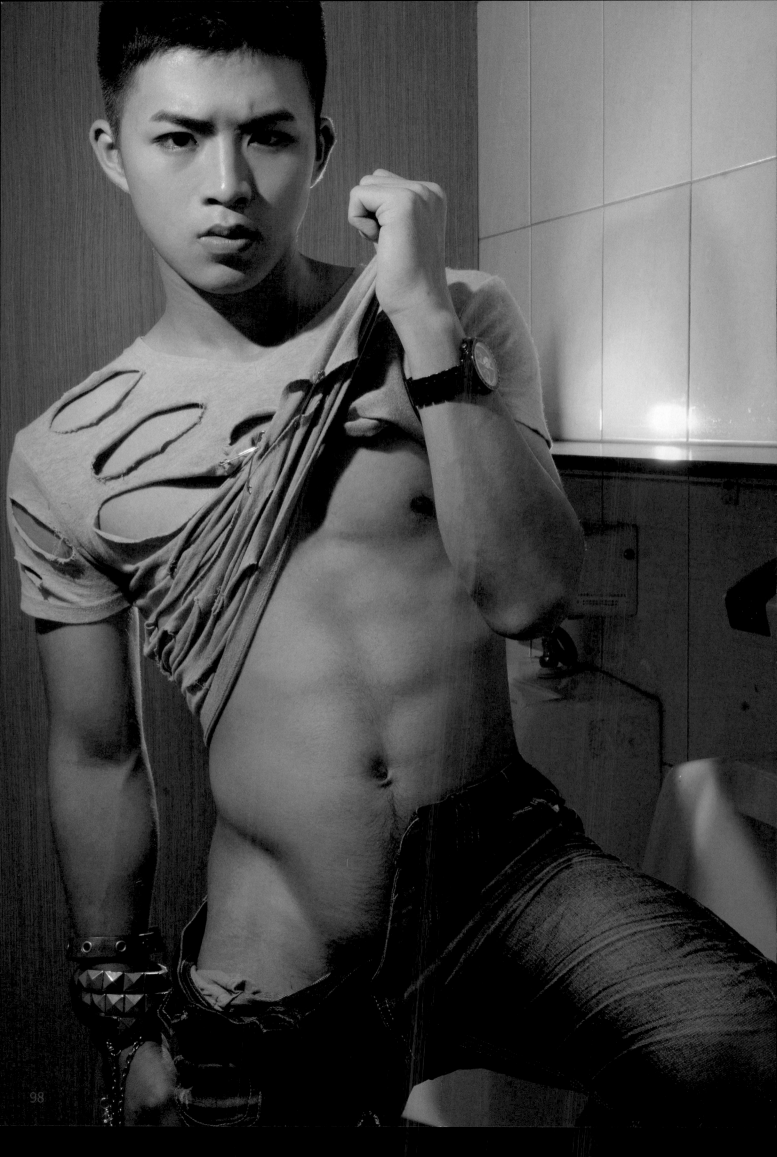

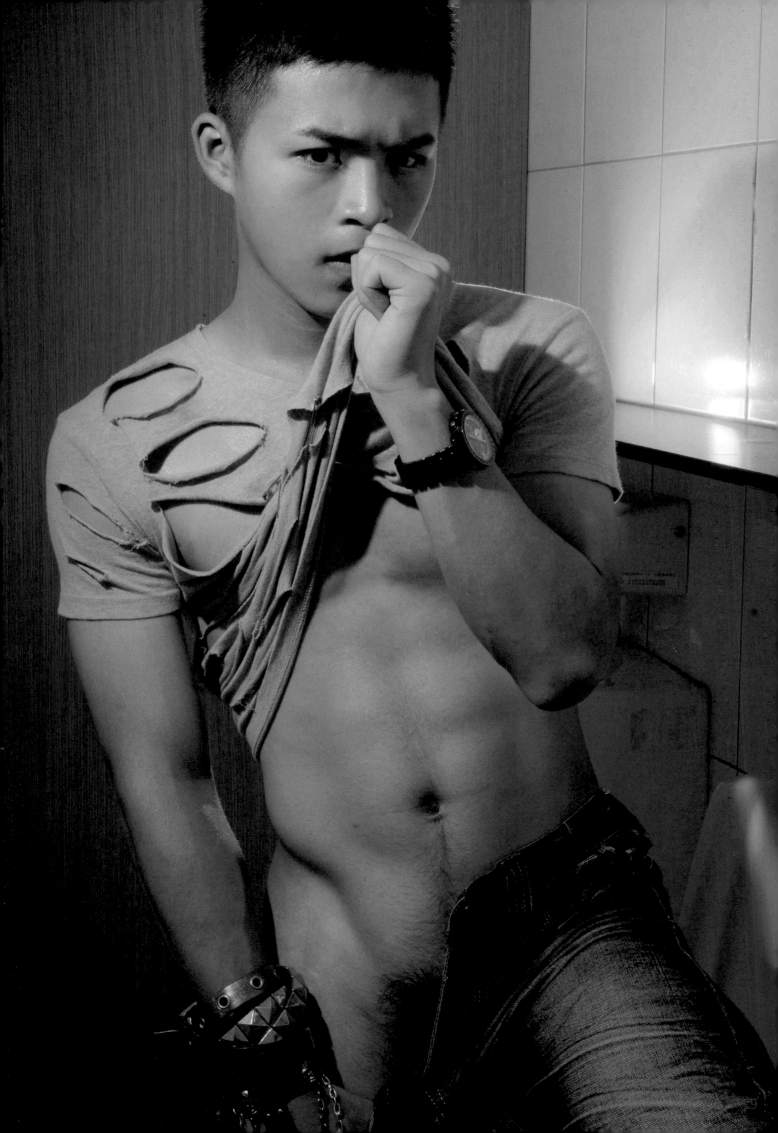

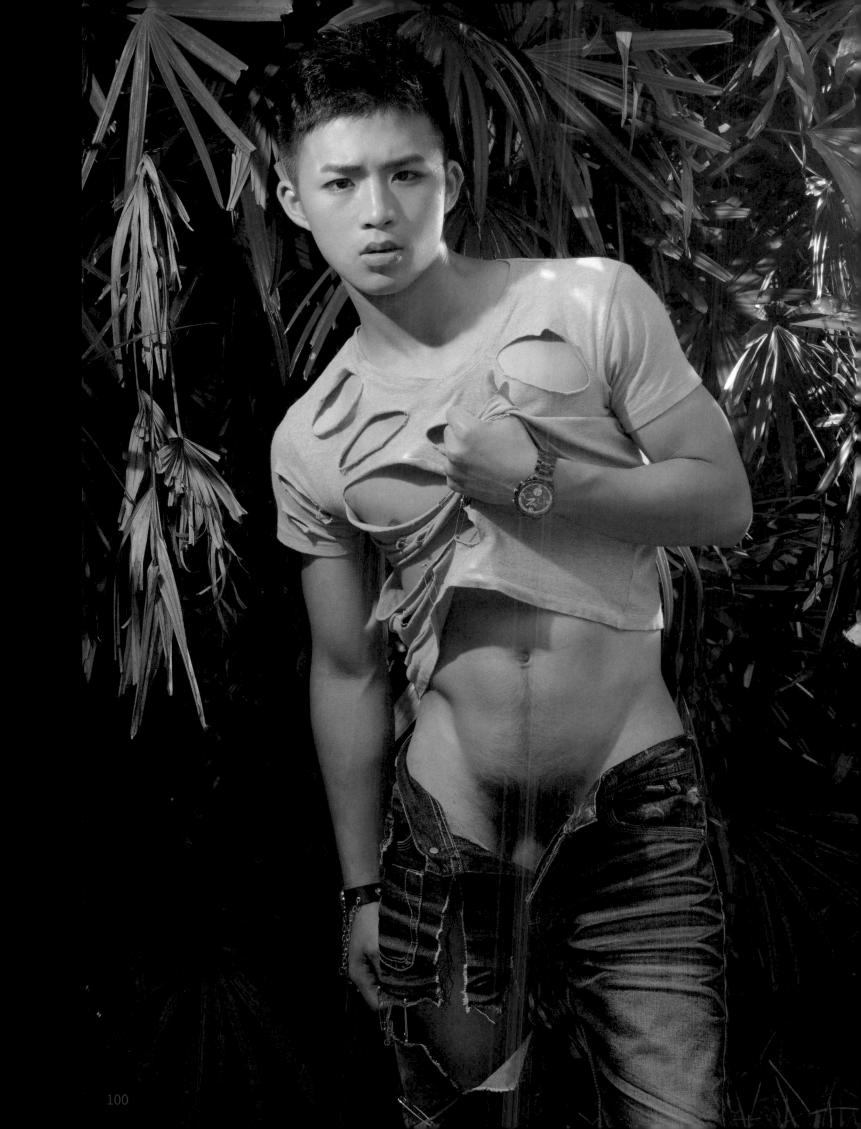

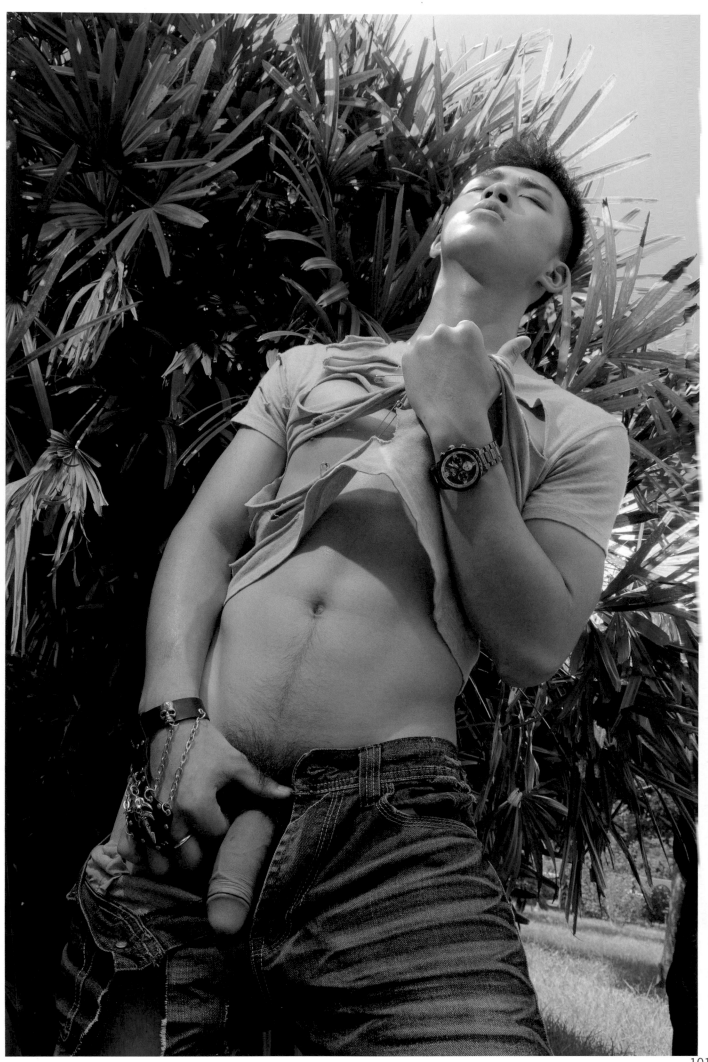

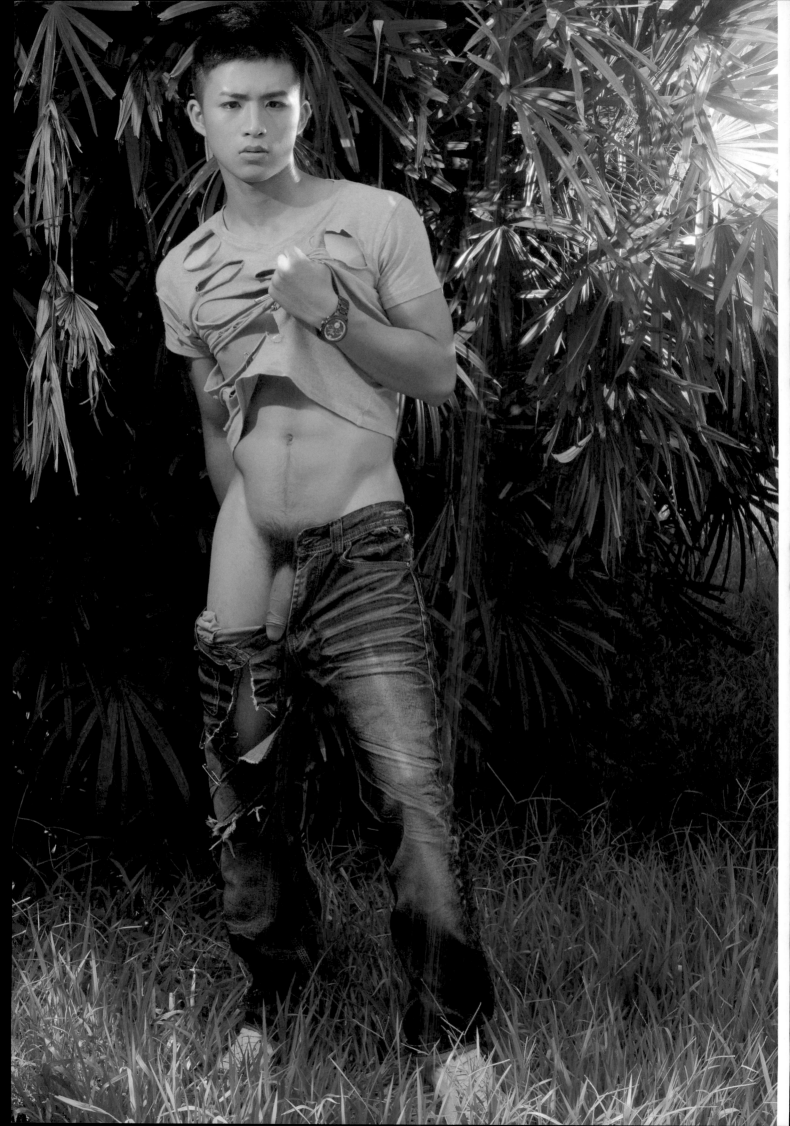

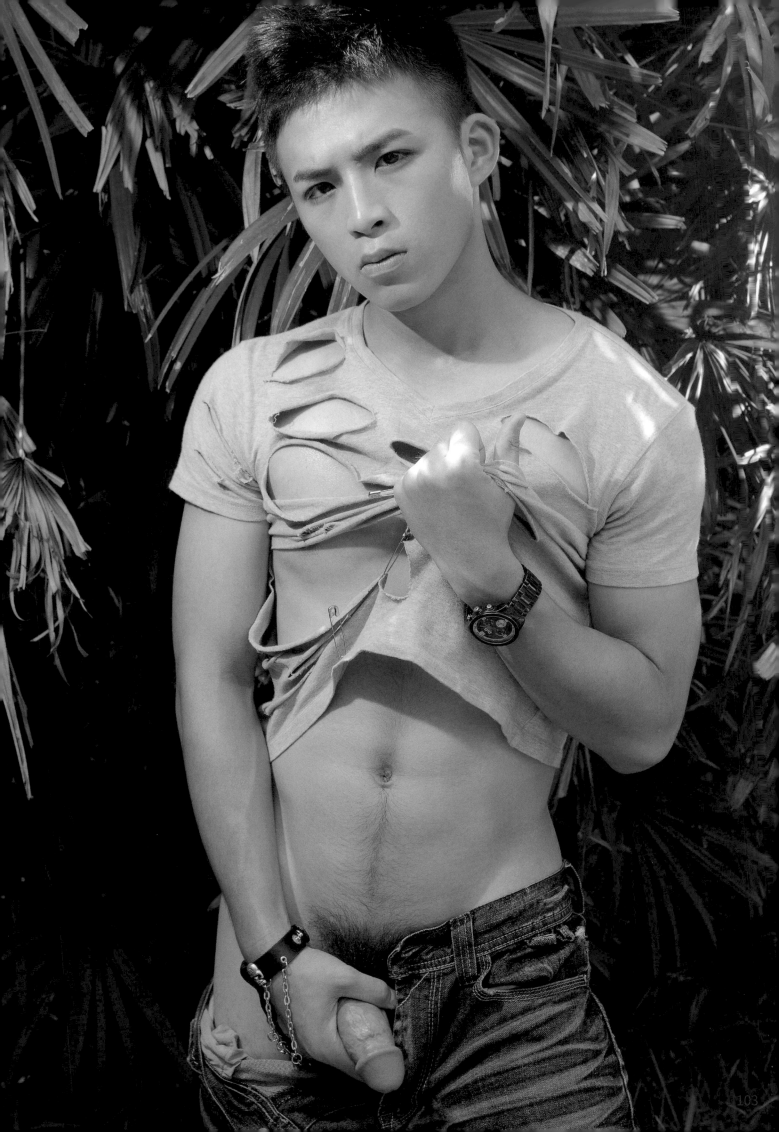

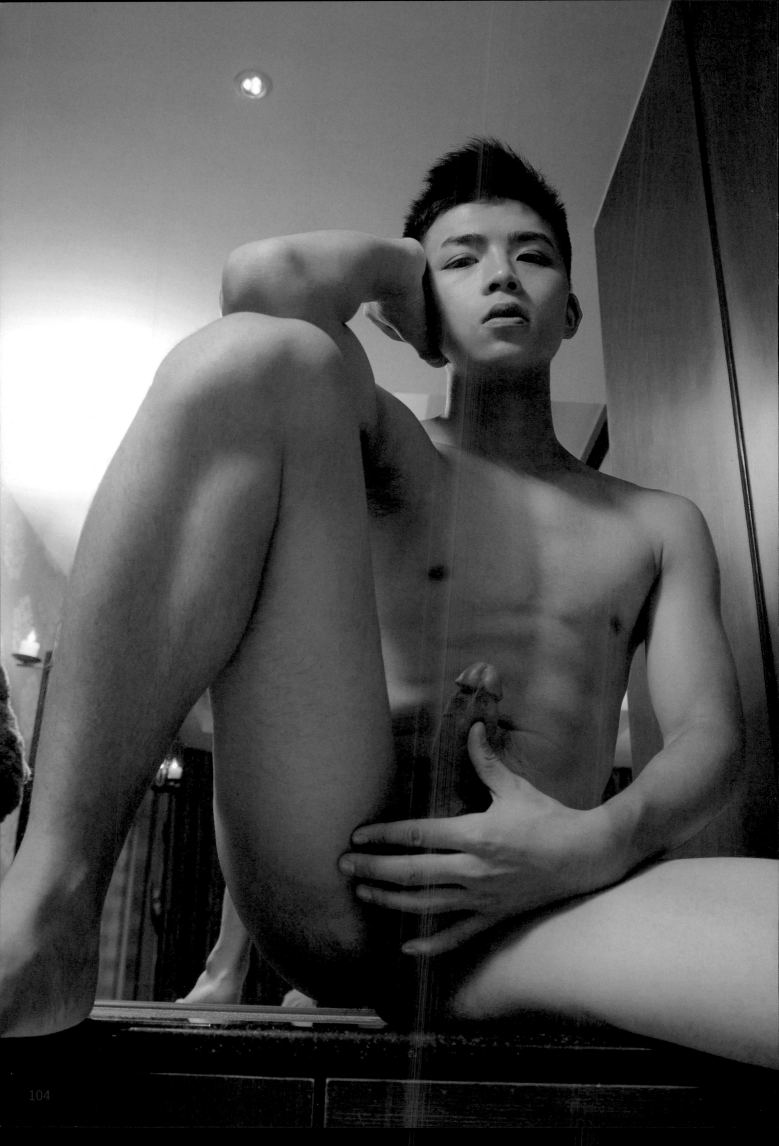

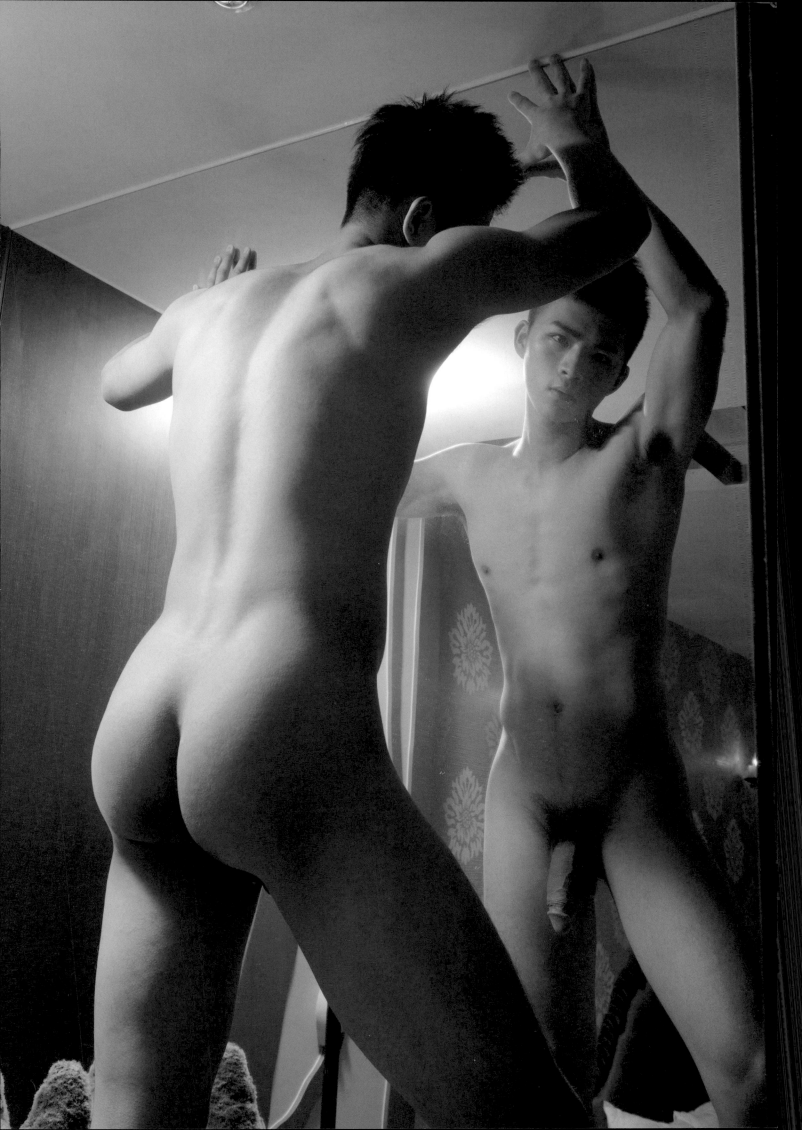

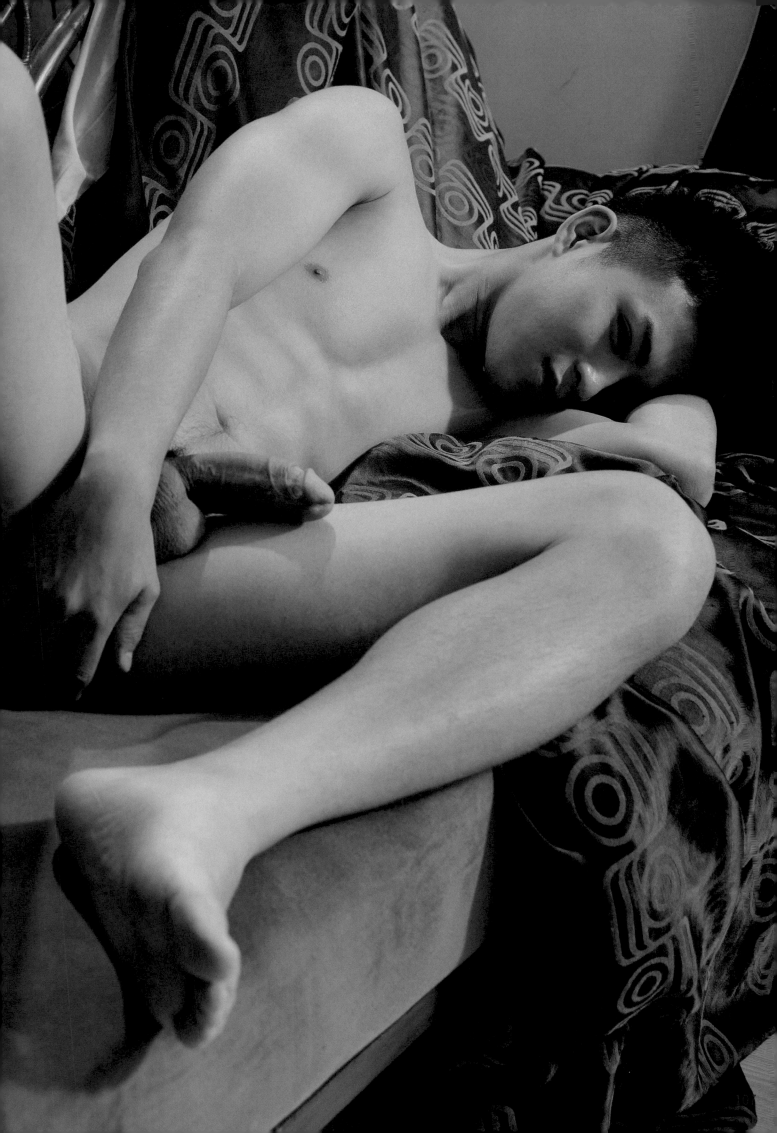

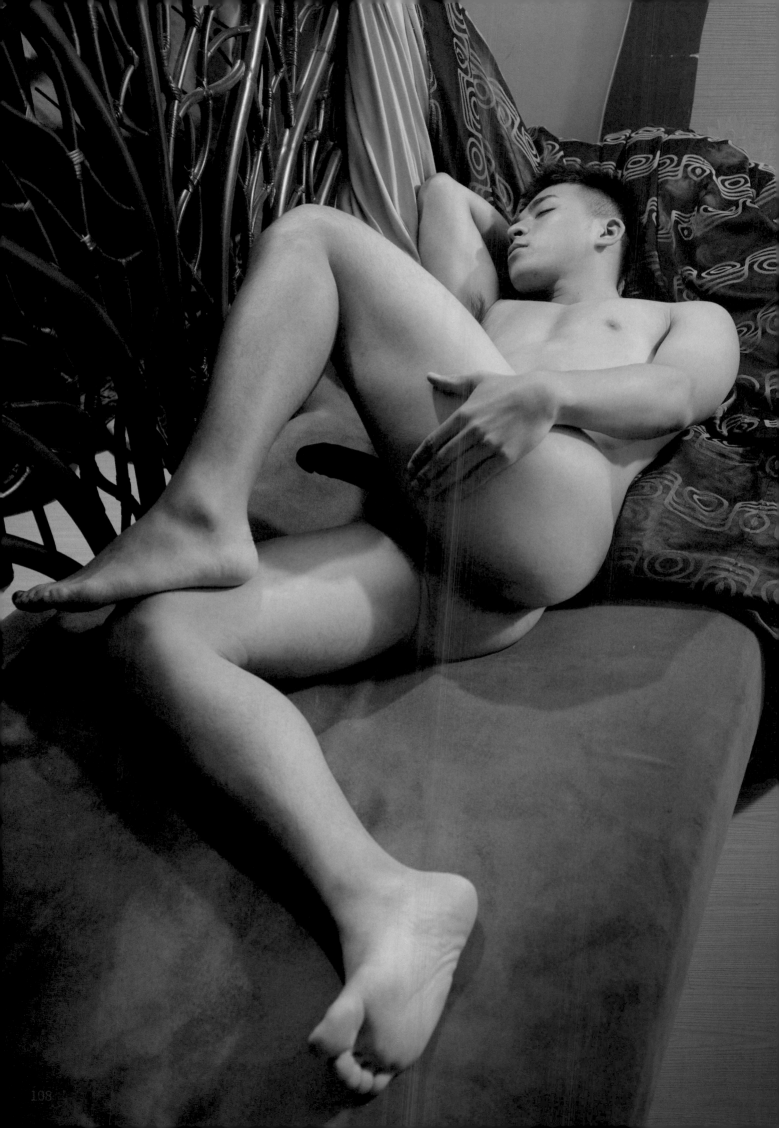

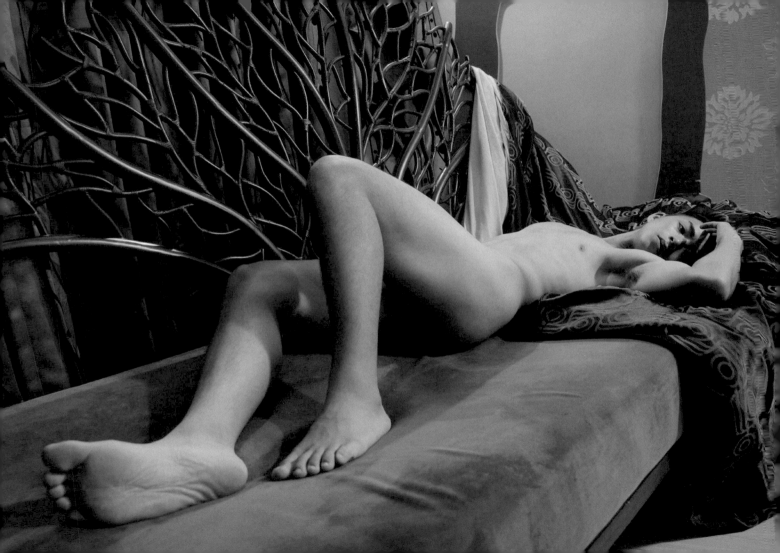

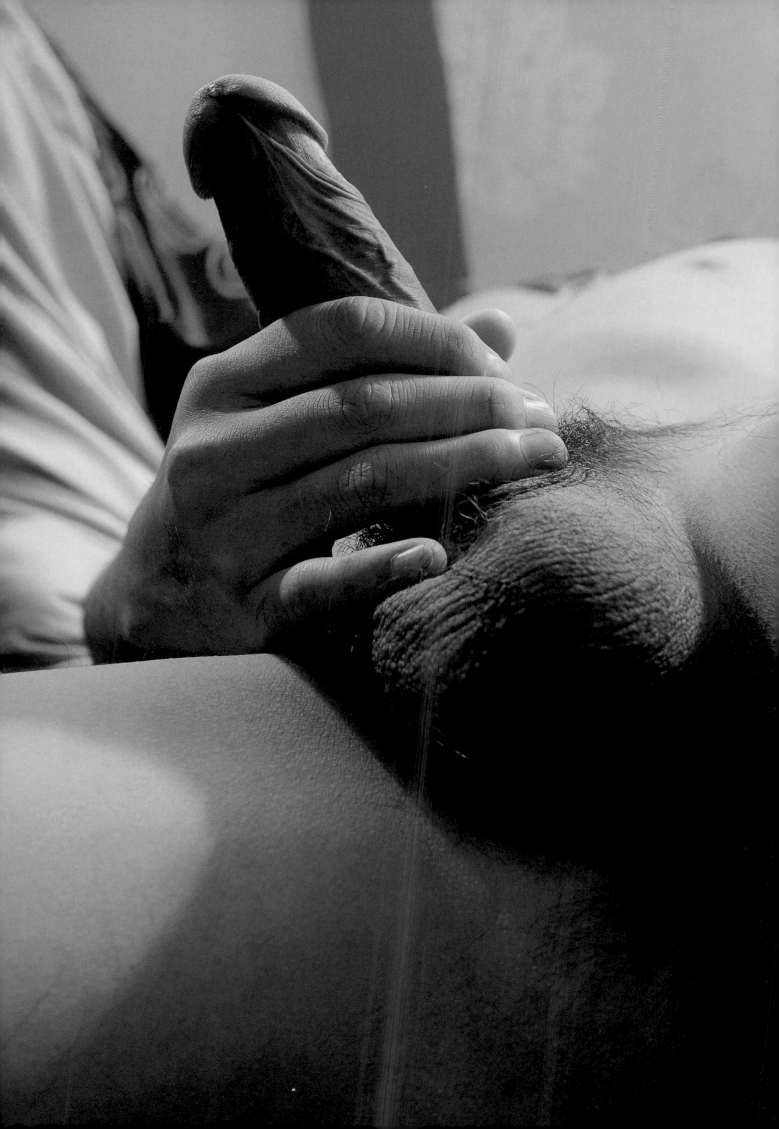

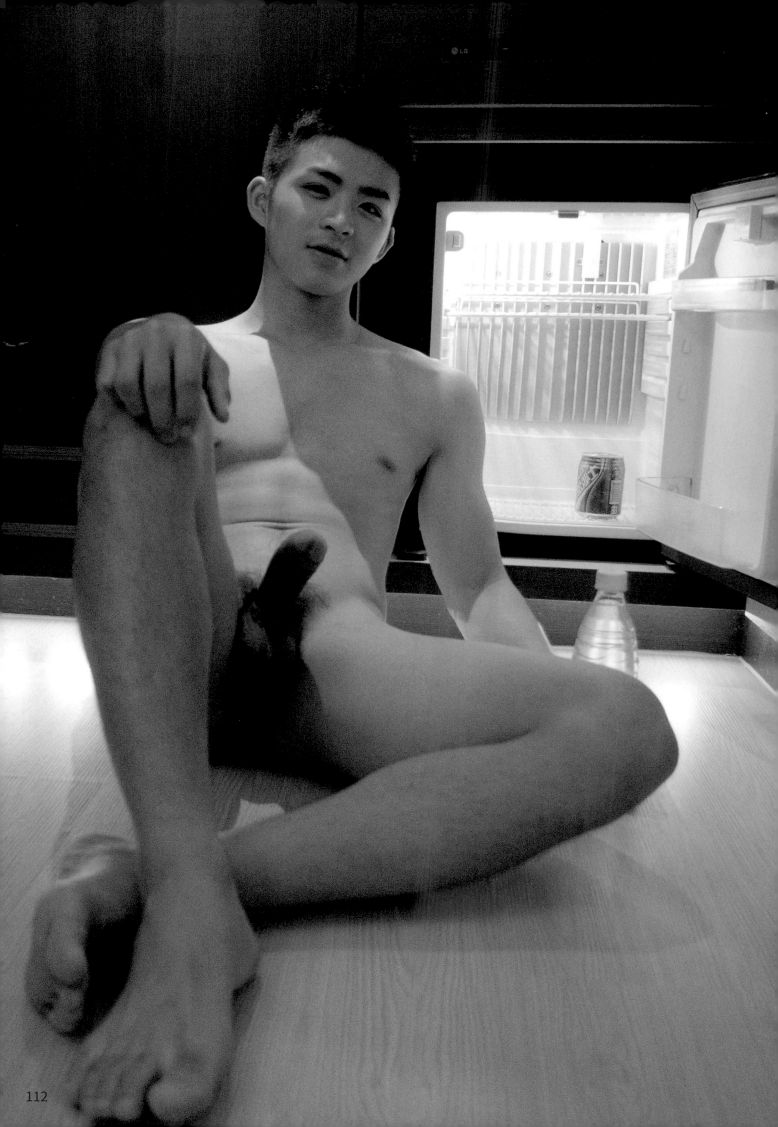

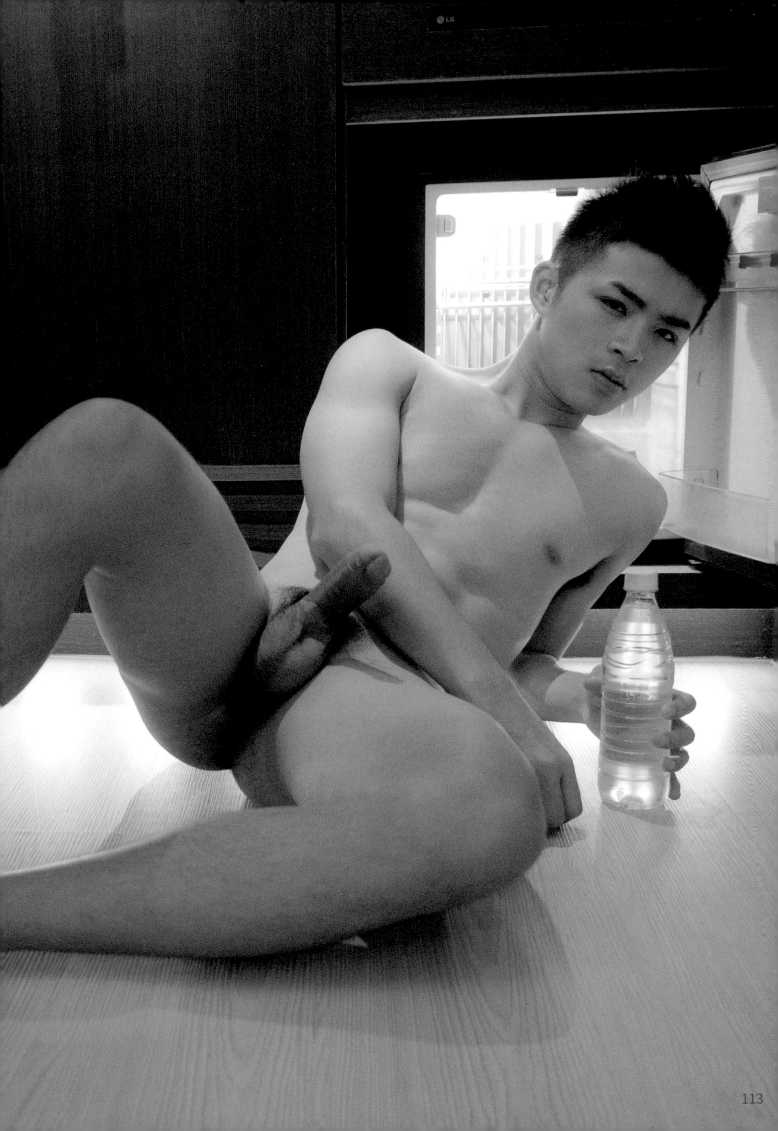

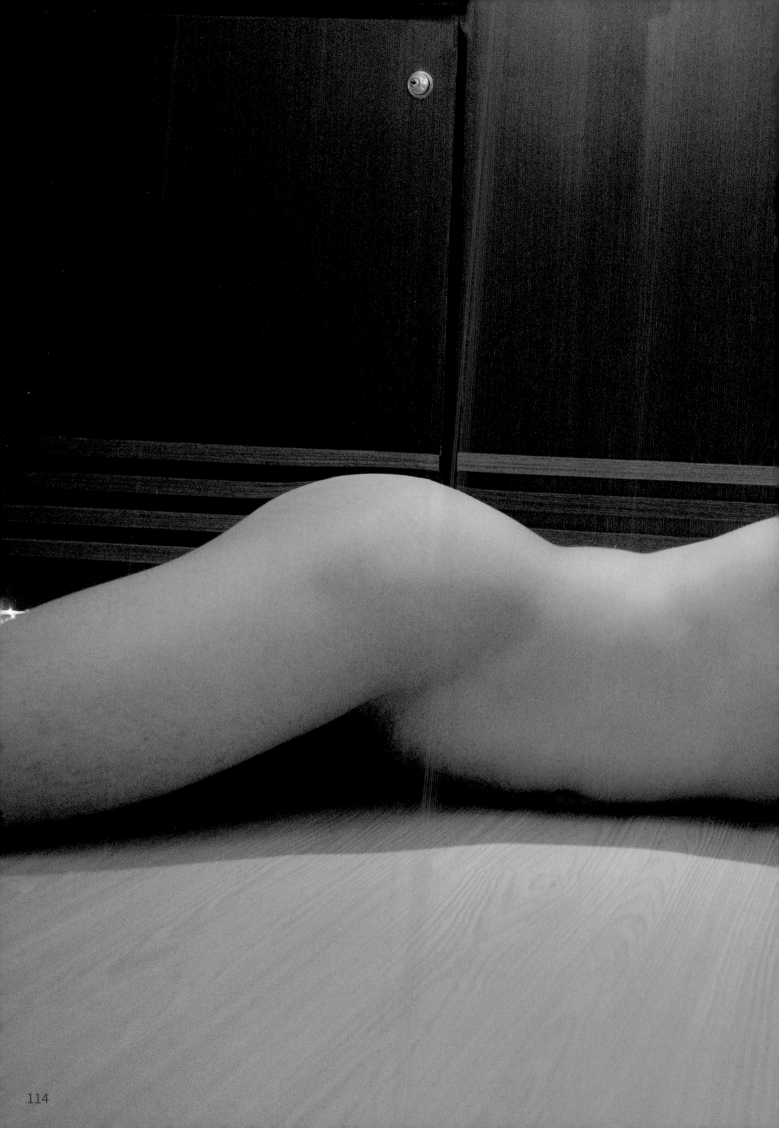

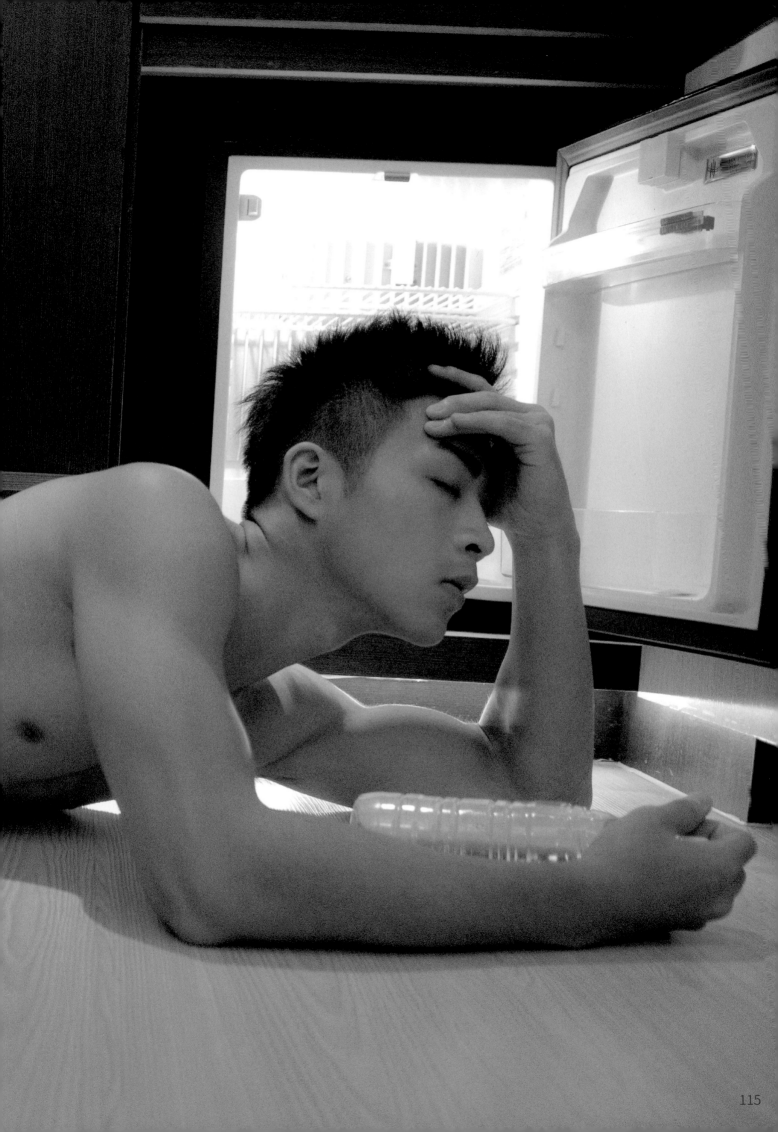

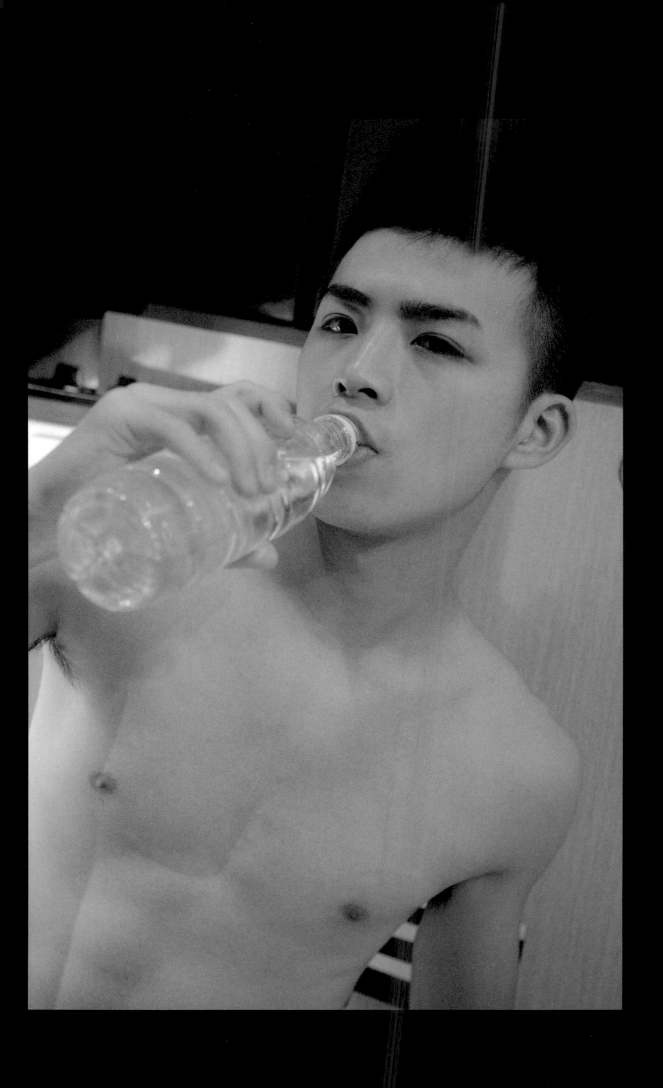

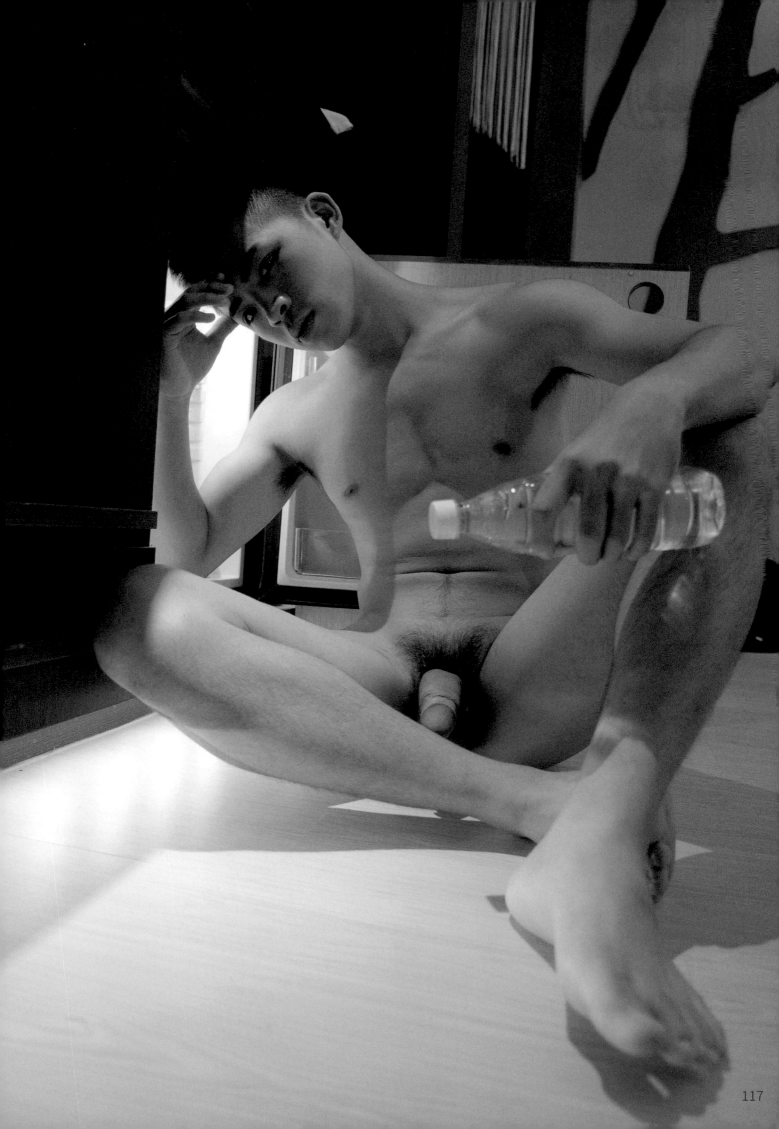

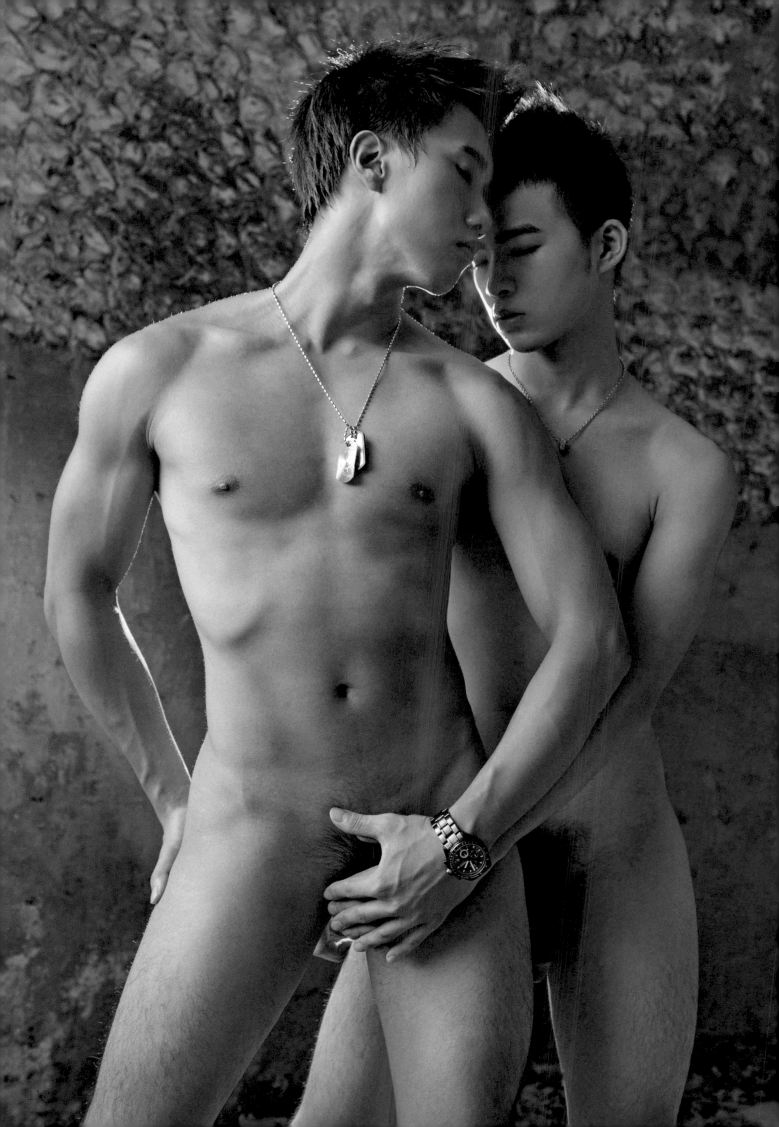

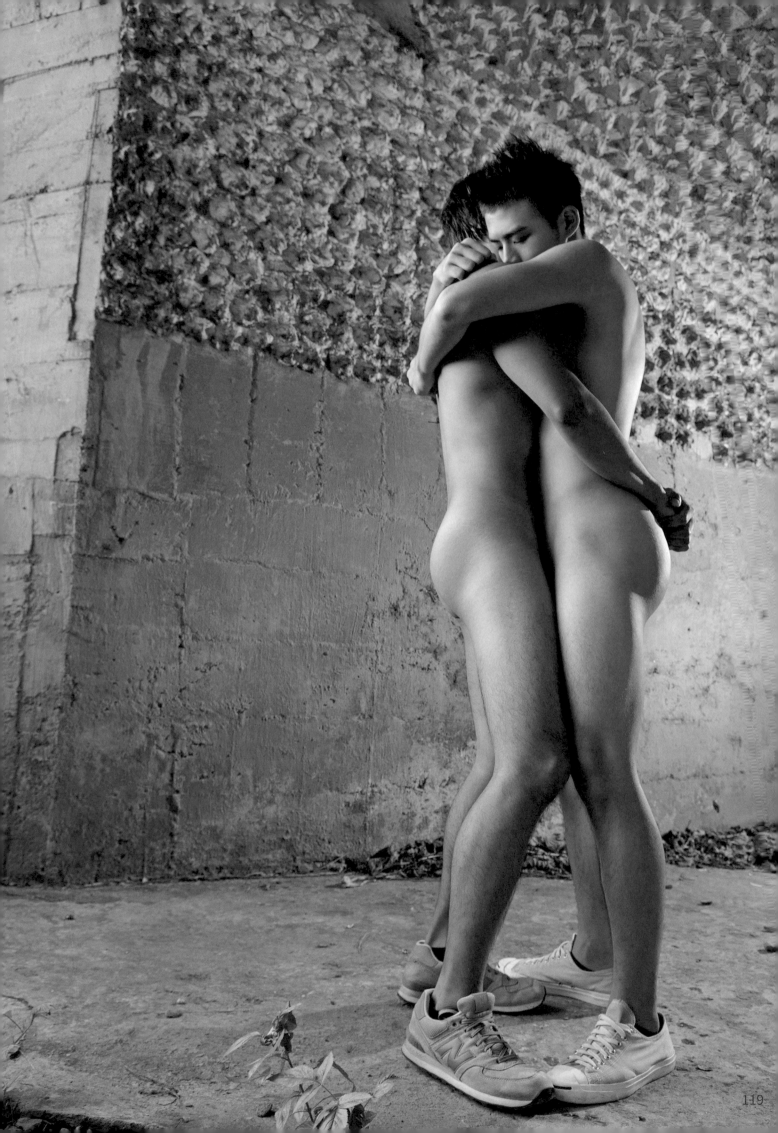

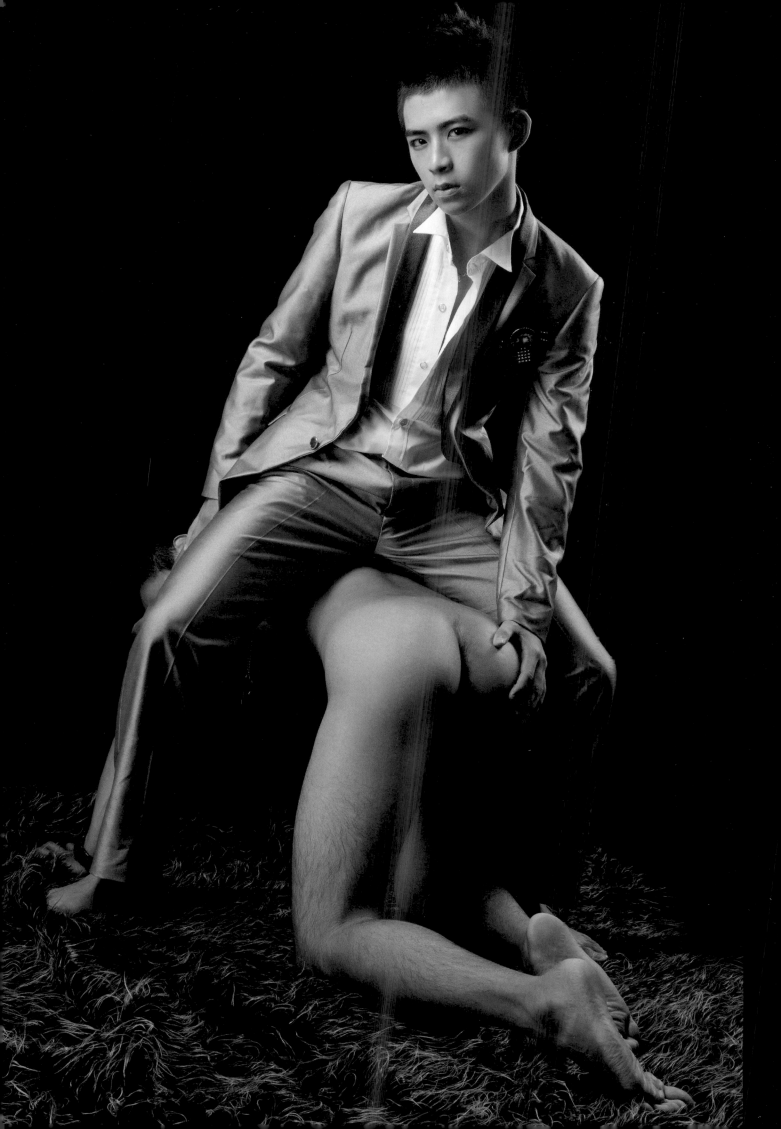

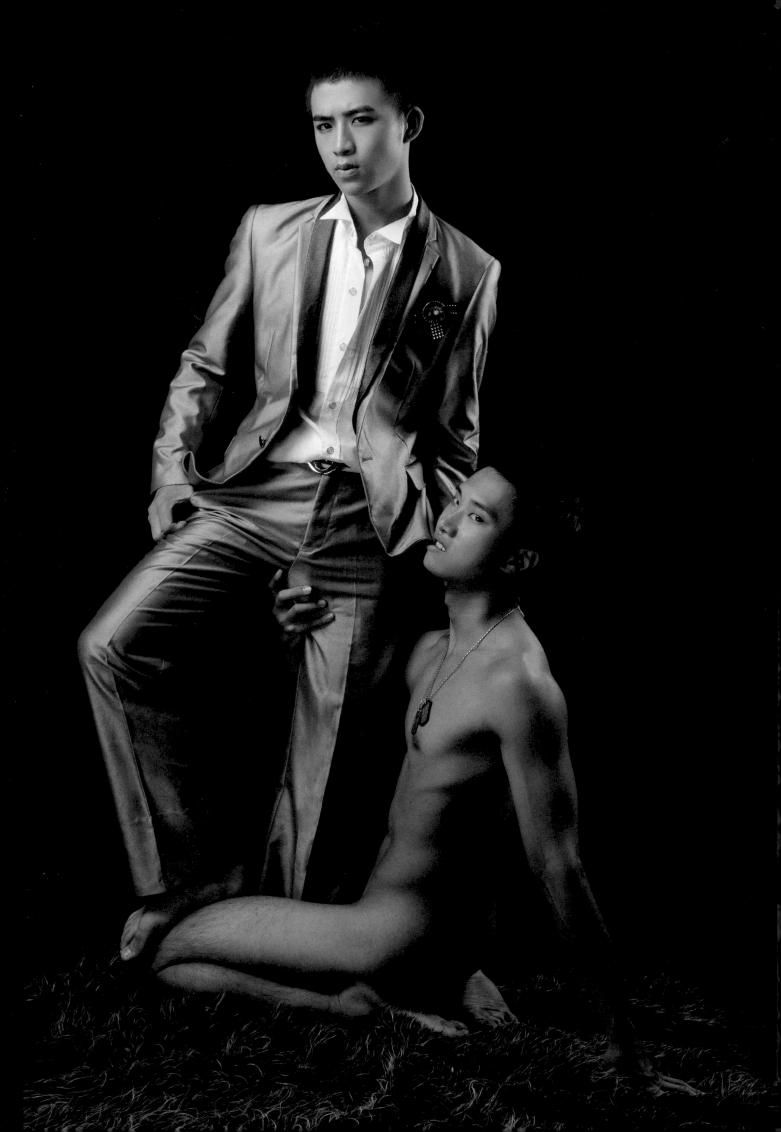

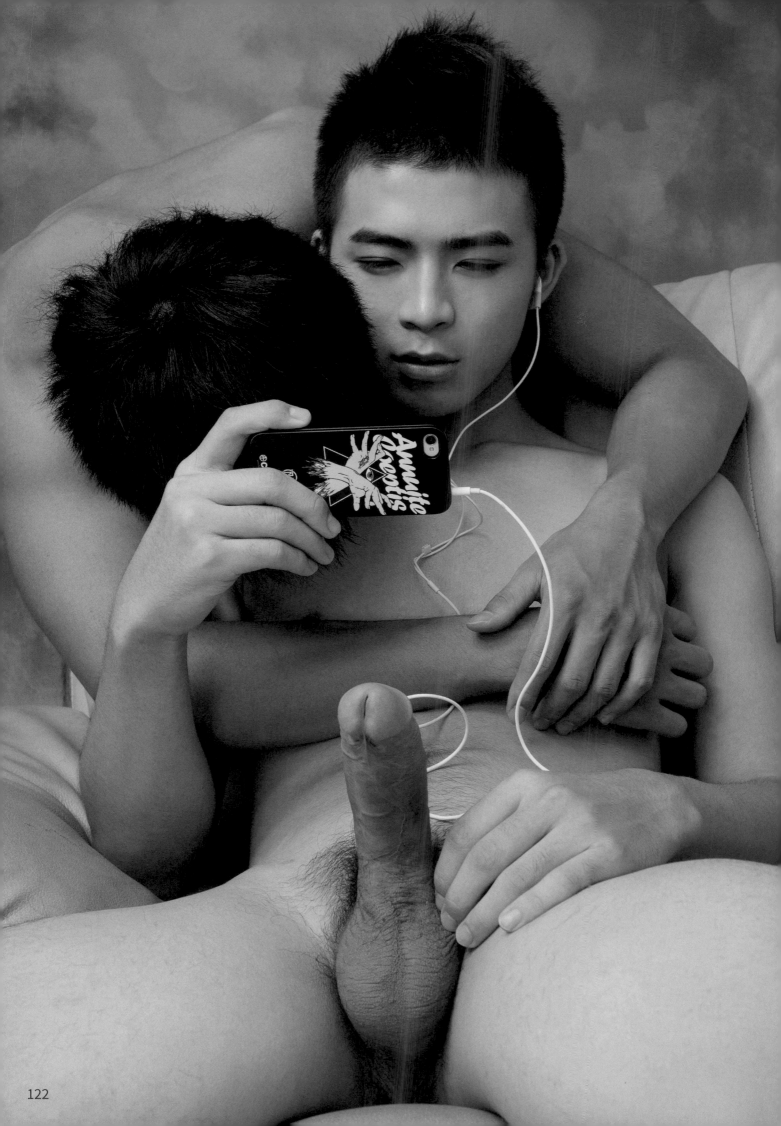

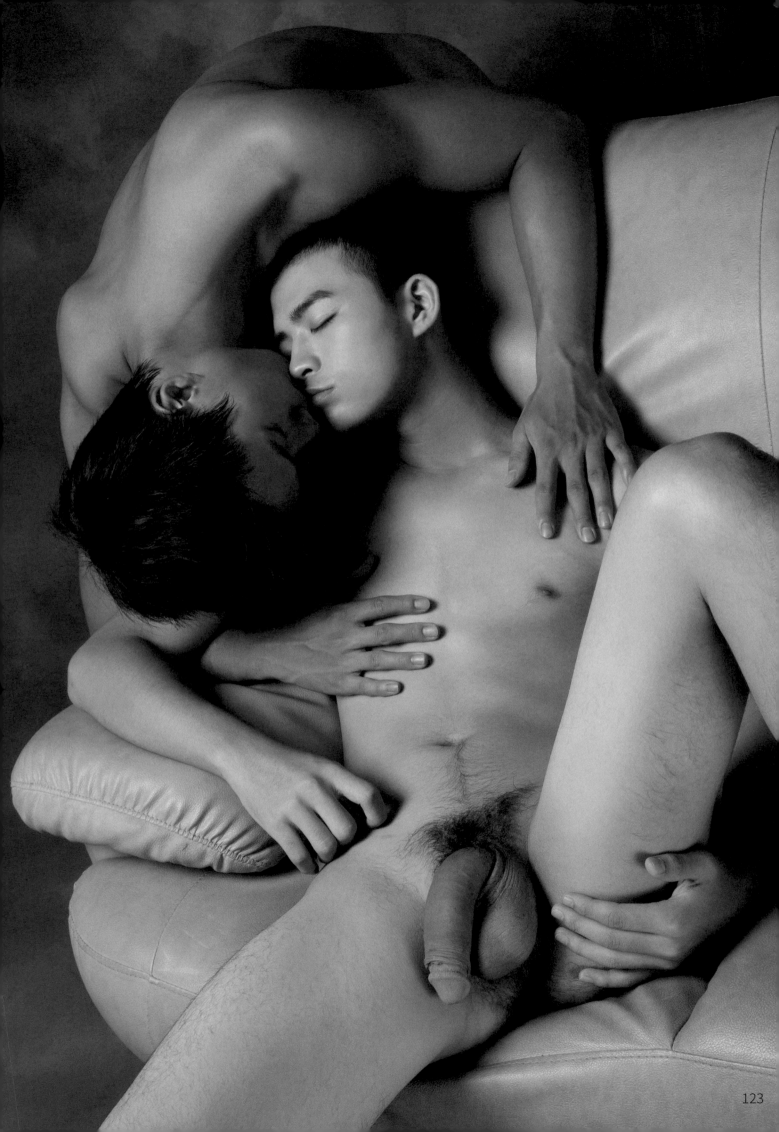

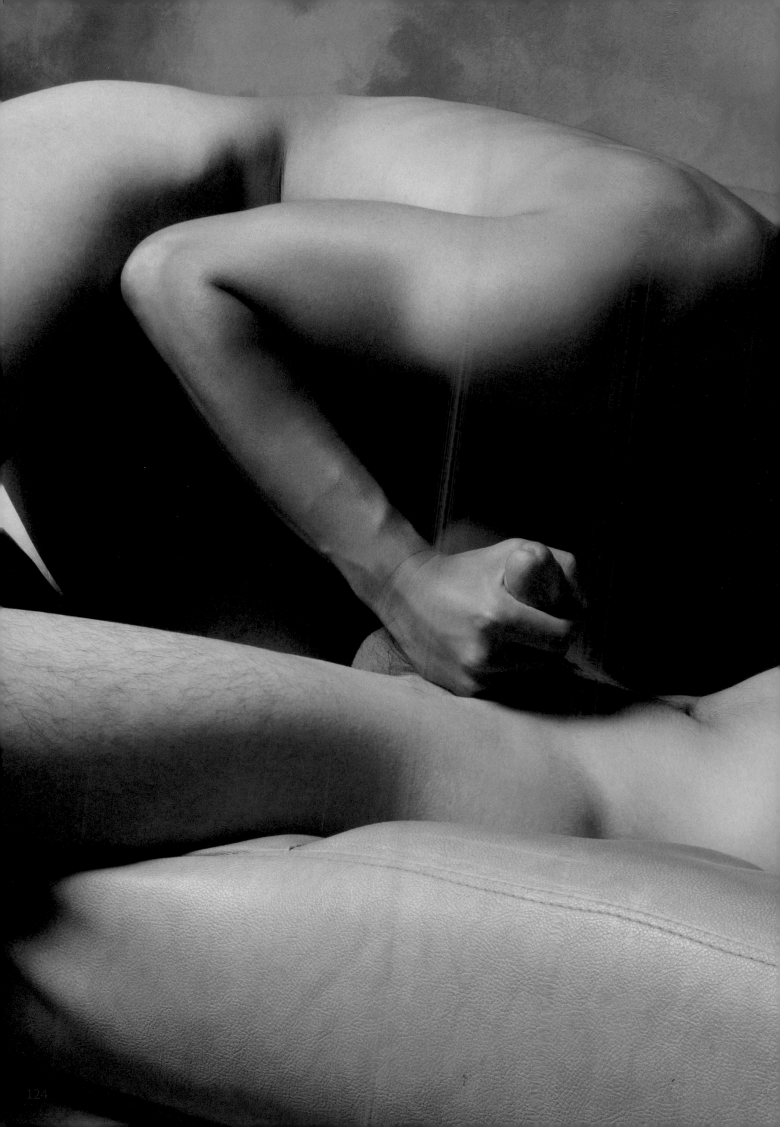

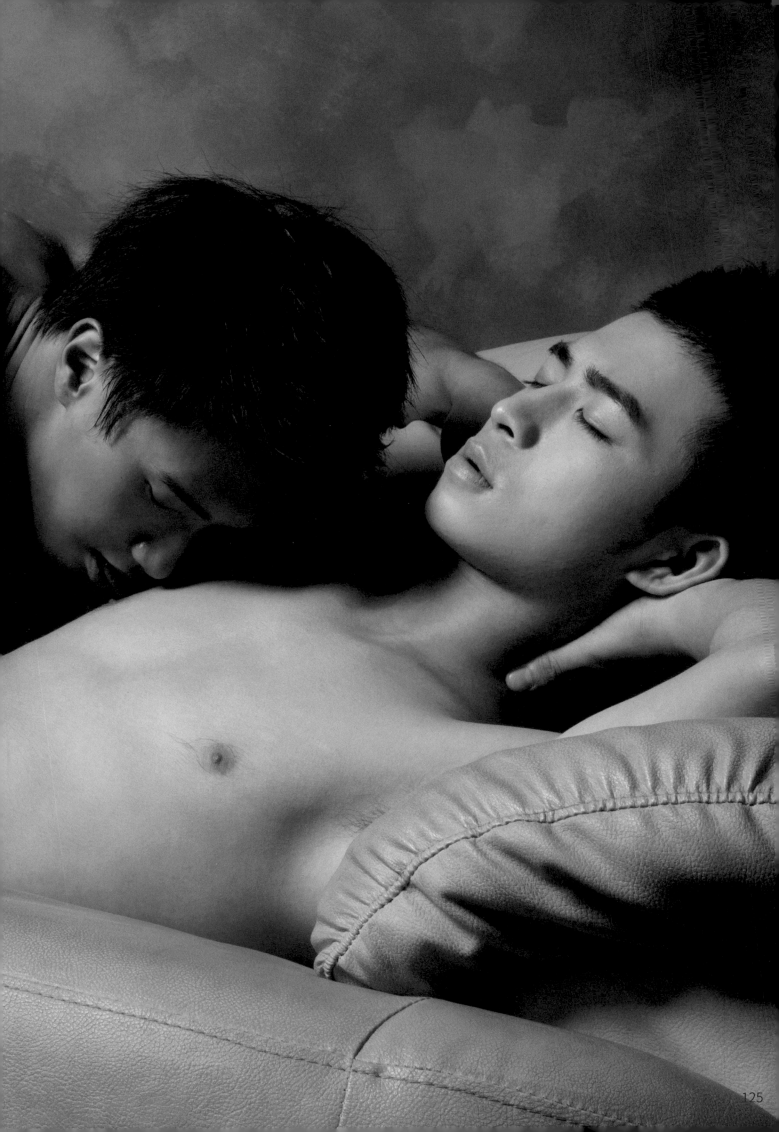

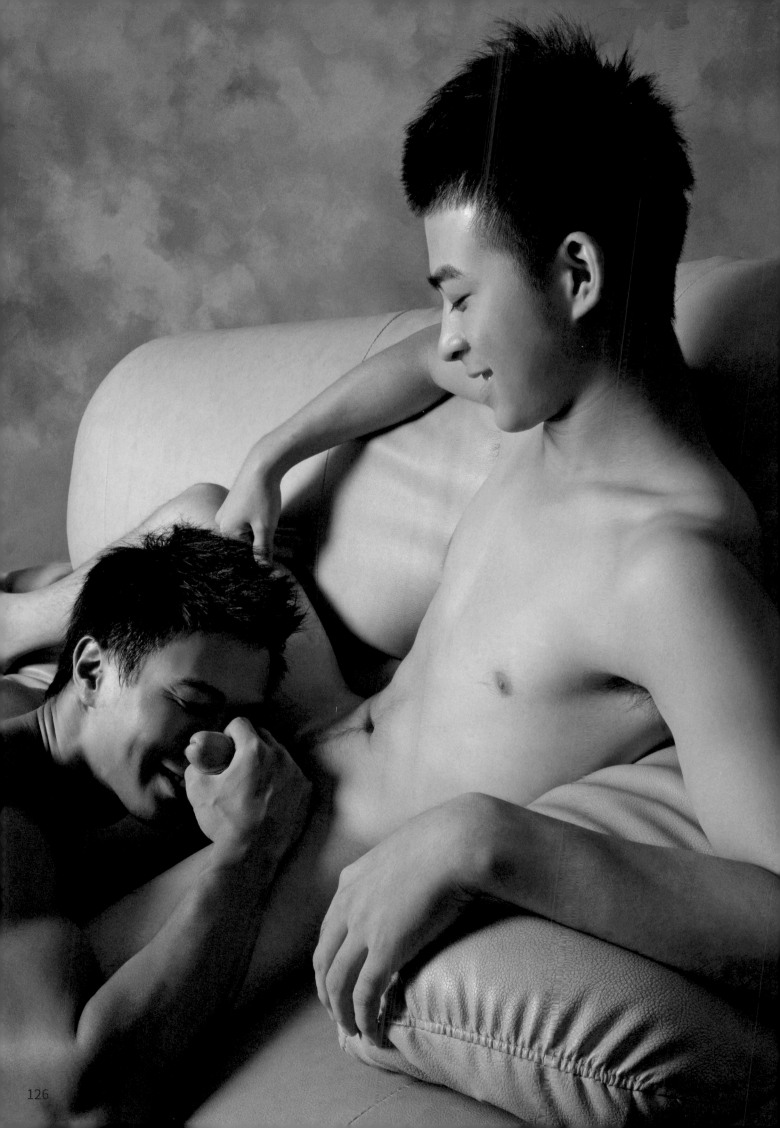

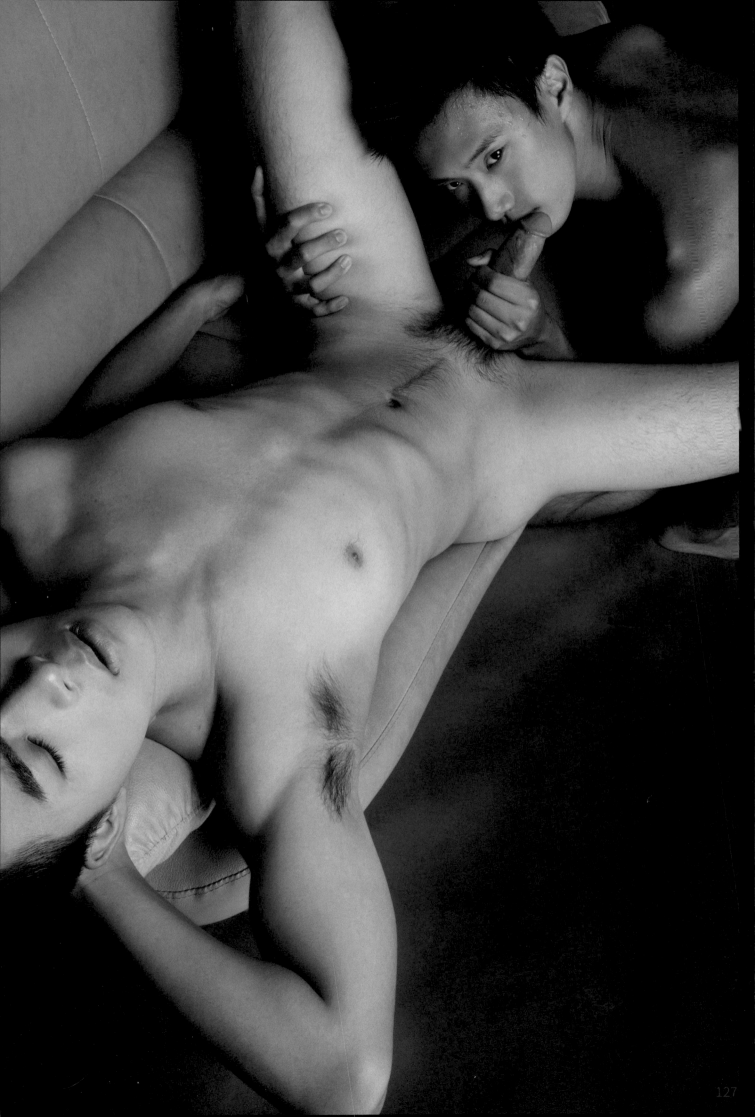

男模招募
RECRUITMENT OF MALE MODELS

須年滿18歲

身材需具有基本線條

尺度選擇
1. 若隱若現
2.全裸全見
3.可接受雙人或無限制

報名時請交付個人臉部及裸上身清晰照片
照片請保持清晰、不加濾鏡、並在光源明亮處拍攝
照片張數至少為5張以上

出版合作
AGENT DISTRIBUTION

想讓自己拍攝的寫真作品能廣為人知並有高獲利銷售嗎?
亞升出版皆提供專業寫真後期製作與代理經銷服務
無論你是平面攝影師/動態攝影師/個人作家或是相關專業人才
包含海內外網路平台銷售、大型連鎖實體通路販售等

目前已與許多知名攝影師合作出版
期待你加入我們的行列
一起為性感寫真拓展更強大的版圖吧!

攝影師招募
PHOTOGRAPHER RECRUITMENT

徵求特約合作攝影師
無論你是平面攝影師/動態攝影師等
都能夠來挑戰看看
一起將性感時尚帶入新紀元吧

(性感寫真性別不限制男/女/男女/男男/女女)

應徵攝影師請附上作品與自介並於標題打上應徵攝影師

請私訊BLUEMEN粉絲專頁或將相關資訊

E-mail 至 yasheng0401@gmail.com

掃QR CODE 立即掌握最新消息

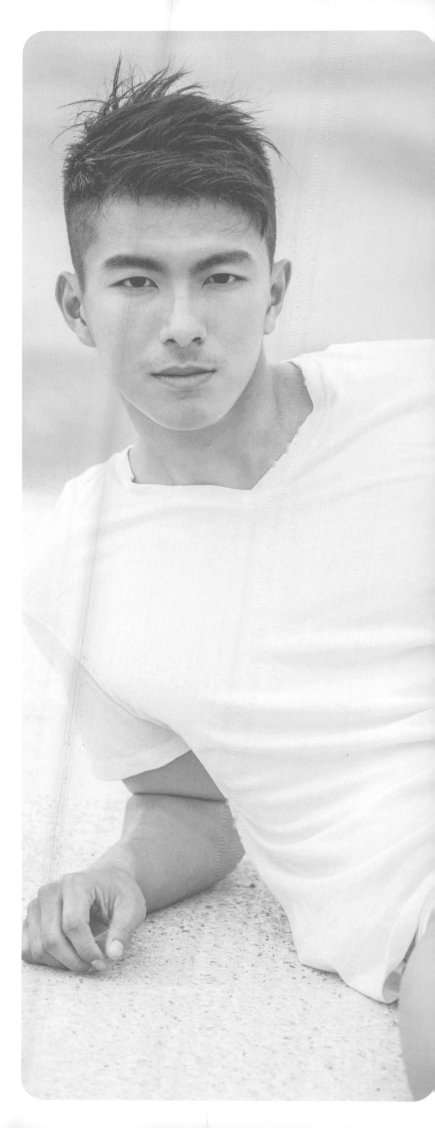

How to buy

- NEW 新品
- BLUEMEN SET
- 允碩
- Elegant Man
- m'space
- 李智凱
- 串流版 NEW
- ZINC
- WHOSEMAN
- Bluephoto 藍攝
- SHIN / 信
- Virile 男人味
- 阿部
- 姜皓文
- Original Photo

BLUEMEN SET

More >

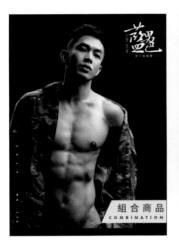

組合商品 COMBINATION

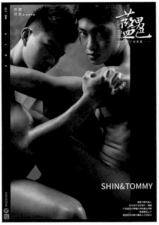

SHIN&TOMMY

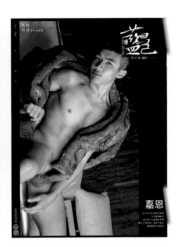

嘉恩

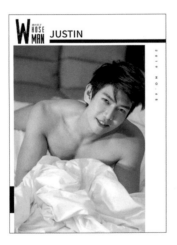

JUSTIN

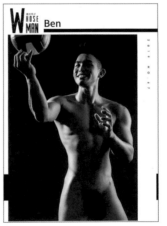

Ben

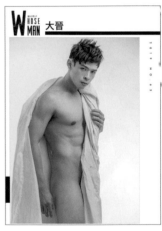

大晉

組合商品 COMBINATION

VIRILE

VIRILE

李竣皓

VIRILE

PUBU 商城
https://reurl.cc/lL2Y1d

想收藏藍男色系列電子寫真書及影音獨家映像嗎？
快追蹤藍男色官方粉絲團以及 Line 生活圈
即可掌握最新刊作品發售消息

BLUEMEN

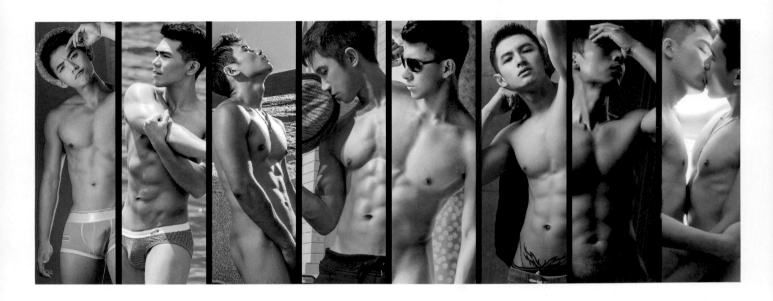

PUBU 書城
藍男色系列寫真電子書

https://reurl.cc/lL2Y1d

PUBU 電子書城

博客來書城
實 體 書 販 售

https://reurl.cc/W4gbLD

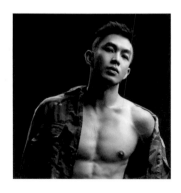

FB 粉 絲 專 頁
官 方 粉 絲 專 頁

https://reurl.cc/D16YRE

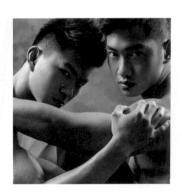

BLOG
官 方 部 落 格

https://reurl.cc/D16YRE

LINE@
X
BLUEMEN

LINE@生活圈
官 方 生 活 圈

https://reurl.cc/K6kN9m

INSTAGRAM
官方 IG 最新動態

http://reurl.cc/4gmNxv

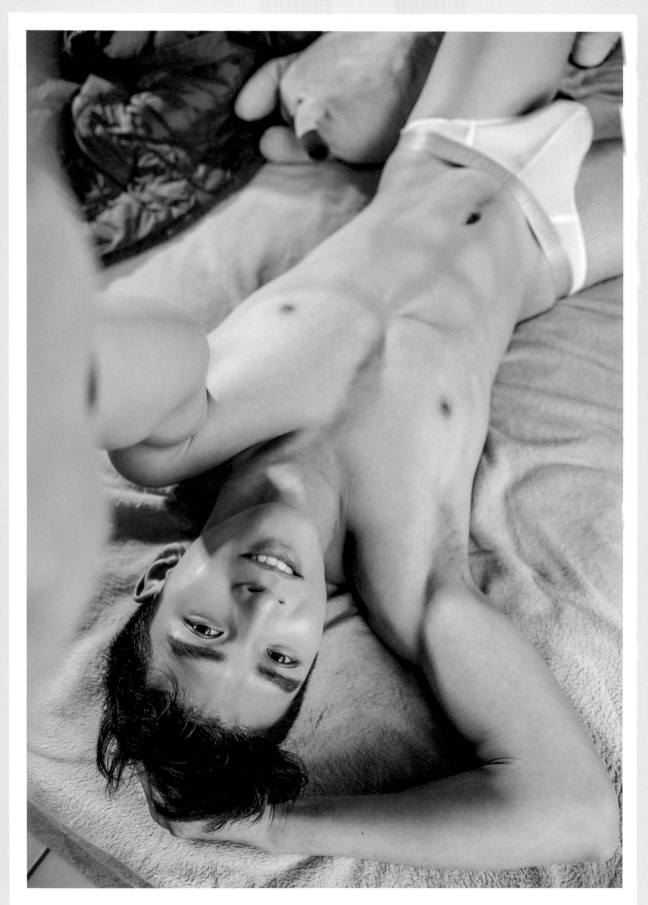

最新刊物出版消息，快掃 QR code 案讚分享

FB 粉絲專頁

https://reurl.cc/D16YRE

BLUE MEN
藍男色
—— 男子寫真書 ——

唯 誠 / 宇 恩 / 尚 恩 / DEVIL
NO.16

出 版 社　亞升實業有限公司

攝 影 部　Department of Photography
攝 影 師　張席菻
攝 影 協 力　林奕辰
影 音 製 作　林奕辰 / 施宇芳

編 輯 部　Editorial department
視 覺 編 輯　張席菻 / 張婉茹
排 版 編 輯　羅婉瑄 / 吳品青 / 施宇芳
文 字 協 制　羅婉瑄
美 術 設 計　施宇芳

法 律 顧 問　宏全聯合法律事務所　蔡宜軒律師

特 別 贊 助　做純的-同志友善空間 / 新竹風城部屋 / 紅絲帶基金會

紛 絲 專 頁　FACEBOOK 搜尋 [BLUE MEN] [藍男色]
部 落 格 網 址　https://photoblue0.blogspot.com/
書 店 網 址　http://www.pubu.com.tw/store/140780

INSTAGRAM　[bluemen183]
搜　　尋　https://www.instagram.com/bluemen183/

LINE好友　搜尋 @krg7738e / 或掃右方 QR code